KB008000

우리

옛 그림의

마음

일러두기

- 외래어 표기는 국립국어원 규정을 따르는 것을 원칙으로 하였습니다.
- 단행본 · 잡지는 『 』, 미술작품 · 영화 · 시 · 드라마는 「 」, 전시회는 〈 〉로 묶어 표기하였습니다.
- 이 도서의 국립중앙박물관 출판시도서목록 (CIP)은
 e-CIP 홈페이지(http://www.nl.go.kr/ecip)에서 이용하실 수 있습니다.
 (CIP제어번호: CIP2010002262)

우리 옛 그림의 마음

소박하고 정감 있는 그림,
인생의 지혜를 말하다

김정애 지음

아트북스

그림을. 통해.
나를. 만나는.
시간.

언젠가 아주 작고 얄팍하고 투명한 백자그릇을 보고 감동 받은 적이 있다. 백자그릇은 요염하고 도도한 모습으로 고혹적인 자태를 뿜어내고 있었다. 대체 저 백자그릇은 어떻게 그 뜨거운 가마 속에서 견뎌내 세상 밖으로 나오게 되었을까. 얼마나 세상과 소통하고 싶었으면, 얼마나 세상을 사랑할 수 있으면 그 불길 속에서 자신의 몸을 달구며 견디었을까.

마치 그 백자그릇이 내 몸인 양 소름이 돋았다. 그 앞에서 나는 한없이 움츠러들었다. 이 아름다운 백자그릇도 언젠가 세월 속에 묻혀 세상의 온갖 소용돌이에 휘둘리다 이가 빠지고 금이 가 못쓰게 되면 세상 밖으로 밀려나겠지. 이 그릇과 내가 다를 게 뭐가 있을까. 부모님 그늘 아래서 안락하게 살다 세상 밖으로 나와 이리저리 소용되다가 결국 이가 빠지고 금이 가 언젠가는 폐기 처분될 위기에 있는 내 모습을 그릇에 겹쳐 보았다. 그러나 가마에서 갓

구워져 나온 그릇처럼 내게도 한때 그렇게 빛나고 아름다웠던 시절이 있었다. 이제 그 시절은 전부 다 지나간 일인가 싶다.

얼마 전 신문사 칼럼을 쓰는데 편집자가 내 사진이 필요하단다. 젊었을 때 찍은 사진을 한 장 주었는데, 신문사 회장에게 딱 걸렸다. "이게 어떻게 네 사진이냐?" 핑계는 사진 찍는 것이 귀찮아서였다. 참 창피하고 한심한 노릇이었다. 외모가 중요하지 않다고 큰소리치며 살던 내가 어느새 사진 속의 얼굴에서조차 그 실체를 감추려 드는 것은 아닌지 모르겠다.

감추고 싶은 그 얼굴의 실체라는 것은 홍조를 잃어버린 노란 낯빛, 그 위에 얼룩진 기미, 눈가에 생긴 주름과 같은 외형적인 변화였다. 하지만 그보다 더 감추고 싶었던 것은 얼굴의 변화를 내 것으로 받아들이지 않으려는 나의 마음이었다. 그 마음을 들여다보니 속은 텅 비어 초라해 보였다. 그 마음을 그대로 옮겨놓은 것이 사진이었고, 초라한 모습의 지금 얼굴을 마주 대하는 일이 버거웠다.

이리저리 쓰이다 세월의 때가 묻고 빛이 바래고 금이 간 그릇을 떠올려보았다. 골동품상이나 박물관 유리 안에 든, 족히 수백 년은 되었을 그 그릇은 새 그릇과는 분명 다른 깊은 아름다움이 있다. 속은 텅 비어 아무것도 담겨 있지 않지만, 그릇은 세상 속에서 제 쓰임을 다하고 이제 다른 색깔과 다른 모습으로 세상 사람들에게 새로운 즐거움을 주고 있는 것이다. 그것이 그 그릇의 새로운 역할이었다.

삶을 성실하고 진실하게 살아온 사람의 얼굴이 아마 이런 느낌이 아닐까 생각해본다. 낮고 조용한 목소리로 욕심 없이 검소하게 일상을 충실히 살아

가는 사람들의 모습도 이와 같은 아름다움을 지니고 있을 것이다.

그러니 마냥 감출 것이 아니라 다르게 살아보자고 마음먹는다. 나는 금이 가고 이가 빠져 그릇의 생명이 다 되었다고는 하지만 유물전시실에서 새로운 아름다움으로 자태를 뽐내고 있는 그릇들을 떠올렸다. 그 그릇처럼 나 역시 다르게 살아볼 수 있을 것이라는 기대를 갖기 시작했다. 아름답고 빛나는 청춘이 가버려 우울하고 초라하다고만 생각했던 얼굴도 내 얼굴이니 당당하게 바라봐주자고, 모질고 거친 욕심 대신 순하고 정성스러운 마음을 집어넣어보자고 다짐했다. 길가에 자란 풀 한 포기도 살갑게 바라볼 수 있는 지극한 정성이 담긴 마음을 넣어보고, 내 일상과 내 얼굴에 정성을 다해보고, 나를 새롭게 세워보자고 다짐한다. 그럴 수 있는 희망이 생기는 것 같다.

내 모습을 있는 그대로 드러내는 일이 두려웠던 이유는 정작 늘어난 기미나 누런 낯빛보다는 내 초라한 마음을 남들에게 들키기 싫었던 것 때문이다. 그 모습을 감출 수 있으면 감추어 초라하고 우울한 시절은 없었던 것처럼 시치미를 떼고 싶었다. 그것이 오만한 마음인지 자존심을 잃고 싶지 않아서인지는 잘 구분이 가지 않는다. 어쩌면 둘 다일 수도 있겠다.

아직은 아니라고 발버둥치고 싶고, 삶에게 시간을 더 달라고 매달리고 싶다. 나를 들여다보고 그 초라한 모습조차 보듬어주기 위해 내가 하는 일이라고는 가끔 그림을 보거나, 혹은 아이가 쓰다 만 공책 위에 연필로 무언가를 적는 일이었다. 그러다 어느 순간 적는 일이 가슴에 새겨지기 시작했다. 적을 수 있는 마음이 있어 다행이고 적을 수 있는 느낌이 일어 다행이고, 이 일을 즐길 수 있어 얼마나 감사할 일인가. 그것이 글이, 그림이 주는 힘이었다.

그래서 나는 가능하면 여기저기 기웃거리며 볼 수 있는 만큼 욕심껏 본다. 보고 생각하고 가슴에 차곡차곡 새겨본다. 오다가다 전시장에서 그림도 보고, 책을 펼치다 눈길을 끄는 조각도 눈여겨본다. 박물관에서 옛사람들이 사용했던 백자 항아리도 보고, 마음 한 귀퉁이에 기억하고 있던 어린 시절 민화나 문자도文字圖의 추억도 끄집어내보고, 우연히 들른 가마터의 불보기 창을 통해 세상을 새롭게 느껴본다.

여러 가지 이유로 화려하고 세련된 감각으로 만든 뮤지컬이나 오페라, 백남준이나 앤디 워홀과 같은 저명한 예술가의 현대 작품을 직접 접하기는 어려울 수 있다. 그러나 천만다행인 것은 우리의 기억 속에 있는 민화나 옛 그림, 또는 옛 물건들을 들춰내며 찾아보고 닦아 다시 기억 속에 집어넣는 일은 얼마나 쉬운가.

미술교과서에 흔하게 등장하는 유명한 옛 그림이 있는가 하면, 오래전 장터에서 볼 수 있었던 문자도에 대한 추억도 있다. 그런 기억을 더듬다 보니 어느 문필가의 글자가 눈에 띄었고 길을 사랑해 지도를 그린 김정호의 삶이 궁금해졌다. 이렇게 그림을 그린 옛사람에 대해 관심을 갖는 일이나, 어느 이름 모를 옹기장이가 만들었을 화로를 보는 일들이 즐거워진 것이다.

보는 것의 즐거움이 궁금증을 일으켰고 그 궁금한 마음은 나로 하여금 그 작품에 두 번 세 번 다가가게 만들었다. 결국 관심 있는 것을 자꾸 바라보면 그것이 좋아진다는 것을 알았다. 그렇게 그림을 통해, 우연히 만난 소박한 백자그릇을 통해 내 삶이 새롭게 다듬어지고 단출하게 정화되며, 내 의식이 한 발자국 나아가고 있다는 것을 느낀다. 이러한 변화는 다시 시간을 되돌려 20

대의 청춘으로 돌아가는 일보다 더 의미 있는 일처럼 느껴진다. 삶의 중간 지점에서 내리막길로 향하는 삶이 마냥 위를 향해 치닫기만 하는 삶보다 훨씬 자유롭고 가치 있다는 생각에 이른다.

내리막길로 내려가는 길이 다 버린 빈손이기를 바란다. 이전의 고통이나 부끄러움, 과거의 상처나 욕심을 다 내려놓고 진정 좋은 것만 가슴에 담을 수 있으면 충분하다. 좋은 것을 보고 느낄 수 있는 마음과 오다가다 만난 좋은 그림 한 장을 가슴에 새길 수 있는 여유로움이면 족하다. 이 즐거움을 알게 된 것만으로 삶이 충분히 달라질 수 있다.

많은 세월이 흘렀지만 세상 밖으로 사라지지 않고 우리에게 감동을 주는 투박한 옹기화로가 지금 내 삶을 따뜻하게 덥혀주고 있다. 우연히 만난 단아한 백자그릇이 빛나지도 않고 아름답지도 않은 내 얼굴이며 내 삶에 새로운 기운을 넣어주고 있다.

그것을 만든 이름 모를 옹기장이나 도공, 그리고 좋은 그림을 남겨 대대손손 즐거움을 주고 있는 예인들이 그립다. 그리고 그들에게 무한히 감사하다. 이 책은 온전히 그렇게 먼저 세월을 살아낸 수많은 예인들의 몫이다. 그들을 기억하고 느끼며 가슴에 담아보겠다고 시작한 이 글이 그들의 작품에, 그들의 삶에 누가 되지 않았을까 염려스럽다.

이제 나이를 먹으며 얼굴에 주름살을 하나 더 만들어내는 일이 결코 부끄럽지 않기를 기대한다. 무의미하다고 여겼던 지난 시간이나 현재의 평범한 일상이 결코 헛되지 않았기를 또한 기대한다. 작은 결심으로도 언제든 새로워질 수 있다고 믿고, 스스로의 가치를 새로 세우는 일도 가능하다고 믿는다.

또한 나와 함께한 내 세월의 힘도 믿는다.

신문에 글을 연재하면서도 게으름을 피우느라 마감시간에 쫓겨 마음에 안 드는 글을 보내고서도 두 다리 뻗고 자는 뻔뻔스러움을 보인 적도 있었다. 시작해놓고 주체하지 못해 남들이 연구해놓은 자료들을 뒤적거리다 나도 모르게 따라하려는 마음이 생긴 적도 있었음을 고백한다. 이 애물단지가 무엇이 될지, 부끄럽지만 아트북스에 또 기대볼 수밖에 없다. 뭐든 그들은 부족한 것을 완벽하게 포장해주는 재주가 타고난 것 같으므로, 내던지듯 이렇게 던져놓는다.

2010년 6월
김정애

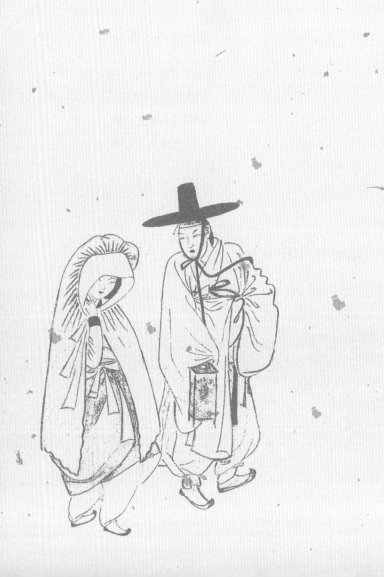

그림으로
삶을 탐구하다

내가 20대에 가졌던 꿈은 따뜻하고 아름다운 것들이었다. 그중 어떤 것은 이루기도 했고, 시도조차 해보지 못하고 시들어간 것도 있으며, 아직까지도 마음에만 담아둔 것도 있다. 내 오래전 꿈을 돌이켜보면 옅은 한숨이 나온다. 지금 나이라면 이미 많은 것들을 이루어놓고 그 꿈을 펼치고 살아야 하거늘, 여태 뭐하고 살았나 하는 자괴감과 나이 듦의 속절없음이 서글퍼진다.

그러면서 거리의 사람들을 본다. 구부정한 어깨, 휘어진 허리, 힘없는 걸음걸이……. 가난하고 노쇠한 사람들의 뒷모습을 보면서 나도 저렇게 늙어가고 있구나 하고 탄식하며 곧 닥칠 미래의 내 모습에 나도 모르게 아연해진다. 어떻게 나이 들어야 하나. 질문은 늘 던지지만 정답은 보이지 않는다.

이런 생각에 사로잡혀 있다 보면 내 고민과 비슷한 그림을 우연히 만나게 된다. 화첩을 넘기다 마치 나의 모습인 것처럼 가슴이 철렁한 그림을 만났

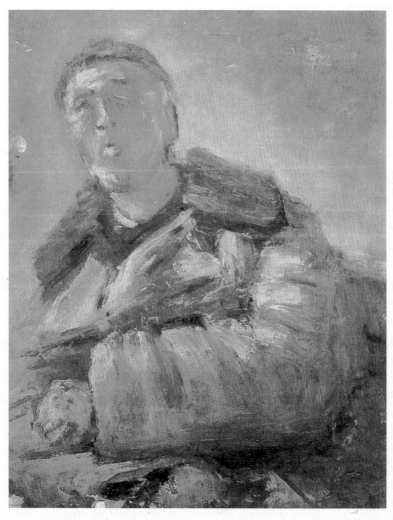

임군홍, 「행려」, 종이에 유채, 60×45.5cm, 개인 소장

거친 나이프 자국이 그대로 드러나 추운 겨울, 조국을 떠나 어딘가 쉴 곳 없어 거리를 방황하는 조선인들의 고달픈 삶이 그대로 느껴진다.

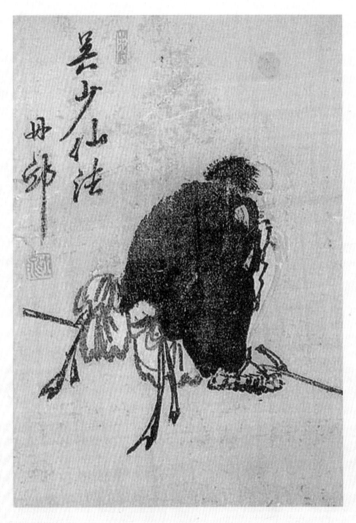

김홍도, 「습득도」, 비단에 수묵담채, 21.5×15.2cm, 18세기, 간송미술관 소장
세상을 떠돌며 백성들의 배고픔을 채워주었다는 고승 습득을 표현한 그림이다. 먹의 농담만을 이용해 단순한
구도를 더욱 잘 살려냈다. 말년에 어렵게 살았던 단원의 생활철학을 엿볼 수 있다.

다. 바로 임군홍林群鴻, 1912년~?이 그렸을 것으로 추정되는 「행려 行旅」라는 작품이다.

　남과 북이라는 국토의 분단이 가져온 지독한 앙금은 우리네 삶뿐만 아니라 문학과 미술, 연극 등 모든 예술장르 곳곳에 잠복해 있다 언제 어느 때고 답답한 복병으로 드러나곤 한다. 해방 후 혼란스러운 정국이 도래하자 한 미술가는 남이냐 북이냐를 놓고 고민하다 돌연 북을 택했다. 그로 인해 남쪽에 살고 있는 우리들은 그의 그림을 오래된 자료집에서나 볼 수 있을 뿐이다. 바로 임군홍이다. 그가 남긴 몇 안 되는 그림 중 마치 자신의 삶을 미리 예측하기라도 한 듯한 그림 「행려」를 보고 나는 울컥하는 슬픔이 치밀어올랐다.

　일제강점기 시절, 만주에서 생활하다 그린 것으로 알려진 이 그림은 추운 겨울 거리를 방황하는 중년 남자의 처절한 모습을 담고 있다. 거친 나이프 자국으로 삶의 무게를 강하게 투영한 이 유화를 보면 당시 조국을 떠나 방황하던 많은 조선인들의 고달픈 삶이 고스란히 느껴진다. 마치 그림 속의 고통이 그 시절로 끝나지 않고 지속될 것 같은 불안한 예감까지 곁들여진 느낌이다.

　독립 후 해방의 기쁨조차 누리지 못하고 이념 대립 앞에서 갈등하다 북으로 갈 수밖에 없었던 그가 자신의 삶을 예측한 듯 보이는 그림이다. 이렇듯 뜻하지 않게 그림을 통해 그 사람의 삶이, 비정하도록 슬픈 삶이 내 삶에 살포시 겹쳐진다. 이제껏 수십 년을 살았지만 아직도 삶의 터전, 청년 시절의 꿈, 현재의 소망, 미래에 대한 기대, 이런 것들이 삶에 뿌리 깊게 안착되지 않고 겉돌고 있는 것 같은 느낌이다. 조국을 되찾았다고 그 방황이 멈출 것 같지 않았던 임군홍만큼 내 삶도 아직 어리둥절한 채로 남아 있다.

그의 「행려」가 현재 우리들 삶 가까이 존재한다면 200여 년 전에는 단원檀園 김홍도金弘道, 1745년~?의 「습득도拾得圖」가 있다. 조선 후기 회화사에서 김홍도는 가히 신적인 존재다. 그의 그림을 논한 많은 평론집에서 '그림의 혁명'이니 '최고의 경지'니, '조선 풍속화의 절정'이니 하는 표현들을 거침없이 사용한다. 그만큼 그가 우리 미술사에 남긴 업적이란 참으로 거대하여 미진한 문장으로는 다 열거할 수 없다.

김홍도는 교과서에 많이 등장하는 「시장 풍경」이나 「씨름」 「서당」 「농부」 등 민중의 삶을 담은 풍속화를 비롯해 궁중 기록화나 임금의 어진, 자연 풍경, 탱화, 영묘화에 이르기까지 다양한 주제를 통해 다채로운 작품을 남겼다. 게다가 그의 많은 작품들이 현존해 있어 김홍도는 현대인들에게 가장 익숙하게 다가오는 조선시대 화가이기도 하다.

보통 우리가 알고 있는 김홍도는 그저 독보적인 조선시대 화가이며 재능을 인정받아 중인 출신으로 충청북도 괴산군 연풍의 현감을 지낸 운 좋은 예인이라는 정도다. 그가 끼니를 거를 정도로 가난한 삶을 살게 돼 결국 늙고 병들어 언제 어디서 죽었는지조차 모르는, 지극히 불우한 말년을 보냈다는 것은 잊고 있다. 그래서일까. 김홍도 말년의 삶을 고스란히 느끼게 해주는 작품 「습득도」가 임군홍의 「행려」만큼이나 가슴 저릿하게 다가온다.

습득은 당나라 때의 천태산 국청사의 선승이었다고 한다. 그는 스승인 풍간이 주워 키웠다 하여 습득이라 불렸는데, 거지 노릇을 하며 먹을 것을 구해 이것을 가난한 민중들에게 나누어주었다고 한다. 그의 일화는 예인들의 호기심을 자극했고, 많은 화인들이 이를 소재로 그림을 그리기도 했다. 김홍

도 역시 말년에 「습득도」를 그렸다.

　「습득도」의 구성은 대략 이렇다. 한길에 거지 차림의 승려가 주저앉아 있다. 그 승려는 검은 누더기 옷을 걸치고 다 해진 짚신을 신고 있다. 옆에는 특별할 것 같지 않은 가벼운 봇짐과 지팡이가 있다. 승려의 이마는 벗어지고 뒤통수에만 짧은 머리카락이 삐죽삐죽 솟아 있다. 이것으로 보아 머리조차 제대로 깎을 여력이 없는 거리의 중임을 알 수 있다. 어깨는 힘없이 불룩하게 솟아 있고 등은 굽었다. 그 승려는 길을 가다 지쳐 잠시 쪼그리고 앉아 쉬고 있는 것처럼 보인다. 그럼에도 쉬고 있는 뒷모습조차 결코 편안해보이지 않는다.

　김홍도는 말년에 왜 승려 습득을 그렸던 것일까. 배고픈 백성들은 많고, 육신은 병들어가고, 그려야 할 그림은 가슴에서 자꾸만 치솟는 단원 자신을 닮았기 때문일까. 그림이 그의 삶과 맥을 같이하지 않을까 가늠해본다.

　김홍도는 정조正祖, 1752~1800년의 지극한 총애를 입어 정조 15년, 그의 나이 마흔일곱 살에 종6품인 현감자리에 오른다. 당시 기록에 의하면 김홍도는 행정관으로서의 능력보다는 가난한 백성들을 돌보는 일에 애정을 보였던 것으로 전해진다. 거리에서 민중의 삶과 그들의 애환을 그림에 담고자 했던 단원에게 관직이라는 형식은 몸에 맞지 않았을 것으로 짐작된다. 결국 현감에 오른 지 5년 만에 그의 정령政令이 해괴하다는 보고가 올라가 해임된다. 그럼에도 정조의 각별한 관심은 지속되어 이후에도 「오륜행실도五倫行實圖」 등 나랏일과 관련된 그림 작업에 참여한 것으로 전해진다.

　『단원유묵檀園遺墨』을 통해 전해지는 시문과 편지 내용을 보면 그가 말년에

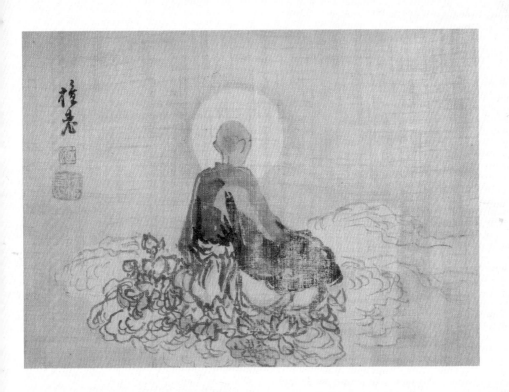

김홍도, 「염불서승(念佛西昇)」, 종이에 수묵담채, 20.8×28.7cm, 18세기, 간송미술관 소장

「습득도」에서는 고승이 시주를 받아 사람을 돕는 데 반해 「염불서승」의 고승은 구름 속에 앉아 명상하는 모습을 하고 있다. 자신의 깨달음을 위해 정진하는 「염불서승」의 고승보다, 누추하지만 사람들을 돕겠다는 부처의 자비정신을 실천하는 「습득도」의 고승이 훨씬 아름답다. 생각을 실천한다는 것은 쉬운 일이 아니기 때문이다.

이르러 세상살이에 실망하고 회의에 빠져 있는 모습을 상상해볼 수 있다. "옆집 사람 돈 많다고 근심이 없을 소냐. 저 집 노인 가난해도 즐거움이 넘치 도다. 백주白酒를 익혀 좋은 친구를 맞는구나." "입을 다물어 세상일을 말하지 않는다. 유희를 때로 거문고에 실을 뿐" 등의 문장이 전한다. 단원이 현실에 대한 회의를 품고 속세를 떠나 고독하게 살았음을 짐작할 수 있는 글이다.

또한 김홍도는 쉰네 살에 병이 들어 고통스러운 나날을 보내기 시작했으며 환갑 무렵에는 천식이 심했던 것으로 전해진다. 그의 고달픈 삶을 증언하는 다른 기록도 있다. "단원은 가난하여 끼니를 잇지 못하였다. 하루는 어떤 이가 그에게 매화를 팔려고 왔는데, 이 매화가 심히 귀한 것이나 돈이 없어 살 수가 없었다. 마침 누가 삼천 냥을 가져와 그림을 그려달라기에 그는 이천 냥으로 매화를 사고, 팔백 냥으로는 술을 몇 말이나 사서 동호인을 모아 매화음을 하였으며, 겨우 이백 냥으로 쌀과 나무 값을 하였으니, 일일의 계計도 아니 되었다. 그 소광疏曠하기가 이러하다."

이처럼 그는 화려한 명성에 비하면 너무나 소박하고 가난한 예인의 삶을 살았다. 사람들의 일상을 다룬 풍속화나 아름다운 자연 풍광을 그렸던 그림과 다르게 단순하면서도 그림의 깊은 맛이 나고, 그의 생활철학이 느껴지는 그림 「습득도」가 마음에 와 닿는 것은 그림에 그의 삶이 온전히 비치기 때문이다. 우리는 이 그림을 통해 그의 삶을 추측해볼 수 있다.

추측건대 「습득도」의 습득처럼 그 역시 자신이 그리고자 하는 그림의 세계보다는 구걸이라도 해서 가난한 백성들의 삶을 구원하고 싶은 이상이 더 컸을 것이고 그 꿈이 불가능하다는 것을 알았을 때, 그에 대한 좌절을 「습득

도」로 표현한 것이 아닐까 한다.

단순하면서도 대담한 묵법을 사용한 「습득도」는 김홍도의 그림세계와 그의 삶을 한꺼번에 반추해볼 수 있는 그림이다. 중국이나 조선의 몇몇 화가들이 습득을 소재로 많은 그림을 남겼다고는 하지만 김홍도의 「습득도」만큼 회화적인 완성도가 뛰어난 작품이 없다는 게 평단의 평가다.

이러한 평가를 떠나 누구라도 삶이 고달프고 어깨 위의 짐이 무겁게 느껴지는 사람이라면 속세를 떠나 행려자가 되거나, 혹은 방랑자가 되어 세상을 정처 없이 떠돌아보고 싶은 유혹을 느낄 수도 있겠다. 화가의 예리한 눈에 이러한 모습이 비껴갈 리 없다. 무엇으로 채워도 허기진 허허로운 예인의 정감이 고스란히 느껴지는 그림, 바로 「습득도」가 주는 핵심이다.

이 그림을 보면 내 20대의 꿈이 생각난다. 많은 것을 성취하고 나면 세상에 가난한 민중을 위해 빛과 소금이 되겠다고 다짐했던 그 모습이 떠오른다. 그 꿈이 얼마나 헛된 욕망에 불과했던 것인지, 이토록 무력하게 서 있는 내 모습을 보면서 다시금 느낀다. 「습득도」는 그 헛된 욕망이 얼마나 덧없고 부끄러운 일이었는지 들여다보게 해준다. 아직도 배곯는 사람이 많다는데, 거지 노릇을 하며 시주를 받아 굶주린 백성들의 배를 채워줄 어진 스님이라도 나타나주지 않을까 하고 기대해볼 뿐이다.

달·빛·아·래·천·년·의·사·랑·

인간은 늘 닿을 수 없는 곳으로 뛰어오르려 하고, 건널 수 없는 강에 몸을 던지려 하고, 가질 수 없는 것을 꿈꾸기 마련이지요. 하지만 그곳에 손이 닿고 그 강을 건너고, 그것을 가진다면 가슴속에 들끓던 불덩이는 곧 재가 되고 말겠지요?

그저 아름다운 그림, 그저 뛰어난 그림을 그리는 화인은 별처럼 많을 것이다. 그러나 하늘이 조선을 아껴 후대의 후대에 어떤 천재 화인을 내어도 이 같은 걸작을 그릴 수는 없을 것이다.

이 글은 장안의 화제가 된 장편소설 『바람의 화원』 중에서 소설 속의 두 주인공 혜원蕙園 신윤복申潤福, 1758년~?과 그의 스승으로 등장하는 단원 김홍도의 대화 내용이다. 자유로움을 갈망하는 천재 화가 신윤복의 내면과, 그가 그려

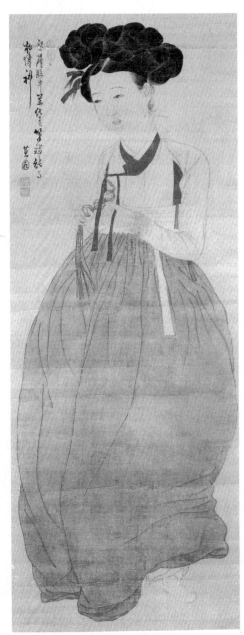

신윤복, 「미인도」, 비단에 수묵담채, 114×45.2cm, 18
세기, 간송미술관 소장

이 그림은 여리면서도 세밀한 필치로 여인의 아름
다움과 정한을 표현하는 혜원풍 그림의 절정을 보
여준다. 삼회장저고리를 입은 단아한 여인의 아름
다움을 맘껏 담아낸 혜원 덕분에 우리는 당대 가
장 이상적인 여인의 모습을 상상할 수 있다.

내는 그림마다 자신을 뛰어넘는 경지의 그림이라는 것을 알며 질투와 사랑을 동시에 드러내는 김홍도의 내면을 표현한 대목이다.

이 소설이 화제가 된 것은 최근 옛 화인들에 대한 대중의 관심이 일기도 했지만 소설을 원작으로 드라마를 제작해 방영한 덕이 크다. 아마 책에 대한 관심도 고조되겠지만 옛 그림에 대한 열풍이 한동안 더 불어닥칠 것이라는 예보도 해볼 수 있겠다. 더욱이 신윤복을 주인공으로 하는 영화도 상영되었으니 그 여운이 얼마간은 이어질 것 같다.

나 역시 『바람의 화원』을 하루 반나절 만에 다 읽어버렸다. 눈을 현혹시키는 김홍도와 신윤복의 그림이 곳곳에 배치된 것이 읽는 즐거움에 한몫했지만 그보다 감칠맛 나는 문장과 그림을 감식하고 읽어내는 작가 특유의 탁월한 안목이 한 줄의 문장조차 허투루 읽어낼 수 없게 만들었다.

소설 속으로 잠시 들어가보면 흥미로운 몇 가지가 특히 관심을 끈다. 때는 18세기 후반, 정조가 집권하던 시절이며 김홍도가 그림을 관장하는 관청인 도화서圖畵署 교수로 있던 시기이다. 소설은 신윤복이 생도로 들어와 수업을 듣는 것으로 시작된다. 김홍도는 신윤복을 처음 보는 순간 어떤 예감을 하게 된다. 하나는 그를 사랑하게 되리라는 것이고 다른 하나는 그가 자신을 뛰어넘는 경지의 그림을 그리게 되리라는 것이다.

한편 소설은 정조의 선대왕인 영조英祖, 1604~1770년가 사신의 아들이자 정조의 아버지인 사도세자思悼世子, 1735~62년를 뒤주에 가둬 죽이게 된 사건을 배경으로, 그 주변에서 파생된 도화서에 근무하는 도화원 살인사건의 열쇠를 풀어가는 과정을 굵직한 서사구조로 삼고 있다. 그 살인사건이란 도화서의 수

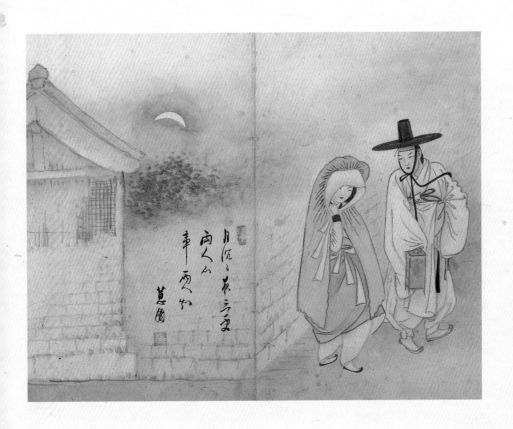

신윤복, 「월하정인」, 종이에 수묵담채, 28.2×35.6cm, 18세기, 간송미술관 소장
달빛 아래 눈빛조차 은밀하다. 사랑에 빠진 연인들의 마음을 그림을 통해 읽을 수 있다.

장이자 김홍도의 스승인 강수항과 동료 수석화인 서징의 죽음을 말한다. 김홍도와 신윤복은 정조의 명을 받아 그 사건을 해결하는데, 그 해결의 열쇠는 어떤 사람의 얼굴을 그린 그림 속에 담겨 있었다. 그 과정에서 김홍도는 신윤복이 죽은 서징의 딸이고, 가문을 빛내고 싶은 도화원 신한평申漢枰, 1726년~?이 아들로 삼아 남자로 위장해 키웠다는 것을 알게 된다. 결국 신윤복이 남자가 아니라 여자였다는 게 이 소설의 반전이며, 상상력을 극대화하는 장치가 된다. 또한 「월하정인月下情人」을 비롯, 「월야밀회月夜密會」「이부탐춘釐婦耽春」「미인도美人圖」 등 신윤복의 그림을 통해 그가 여자일 수밖에 없다는 결론을 이끌어낸다.

그동안 신윤복은 자는 입부笠父요, 호는 혜원이며 고령 사람으로 부친은 첨사를 지낸 신한평이고, 풍속화를 꽤 잘 그렸지만 너무 속된 그림이라 하여 도화서에서 쫓겨났다는 정도만 알려져 있었다. 현존하는 자료로는 신윤복의 출생년도조차 확실치 않다. 조선시대 최대의 미스터리한 인물, 그가 바로 신윤복인 셈이고, 그래서 소설 같은 그의 삶이 드라마나 영화로 많이 만들어진 것이다.

왜 많은 사람들이 그의 삶과 그림에 열광할 수밖에 없는지 그것 역시 소설에서 김홍도의 입을 통해 잘 설명된다. "너는 혼을 담아 그림을 그리는 아이다. 양식을 거부하고, 규율을 무너뜨리며, 마음 가는 대로 그리지. 하지만 화원이 되지 못하면 그건 천재가 아닌 미치광이의 그림에 지나지 않아." 신윤복은 바라보면 바라볼수록 가슴이 아려오는 그림, 지금까지의 어떤 그림과도 다른 그림, 그 누구도 흉내 낼 수 없는 그림을 그린 것이다.

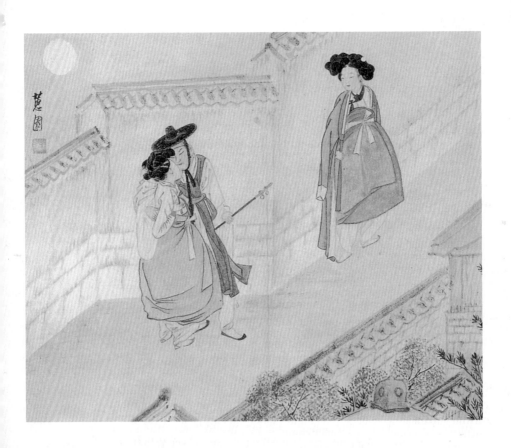

신윤복, 「월야밀회」, 종이에 수묵담채, 28.2×35.6cm, 18세기, 간송미술관 소장

「월하정인」과 같은 주인공인 듯한데, 이번에는 담에 바짝 기대 둘의 은밀한 사랑을 엿보고 있는 이가 있다. 차림새로 보아 여인과 함께 온 몸종은 아닌 듯하다. 누구일까? 연인의 사랑을 지켜보는 눈빛이 질투나 독기를 품지는 않았다. 단지 그들의 사랑이 감미롭고 부러워 뭉근한 눈빛으로 바라보고 있는 것처럼 보인다.

신윤복의 그림 중 「월하정인」을 보자. 화면 한구석에 몰린 듯 서로를 안타깝게 바라보는 연인들, 금방 떠나갈 듯 화면 밖을 향한 남자의 발길, 두 사람을 억누르듯 위압적인 기와집, 두 사람의 분위기를 더욱 고조되게 만드는 숲, 숨 막힐 것 같은 긴장감이 느껴지는 하얀 초승달이 처연하게 떠 있다. 그림 위에 쓰인 슬프면서도 아름답고, 아름다우면서도 슬픈 글귀 "달빛 어둑한 삼경月沈沈夜三更 두 사람 마음은 두 사람만 알겠지兩人心事 兩人知"는 신윤복이 품고 있는 은밀한 비밀을 보여주는 듯하다.

삼경이라면 자시子時의 한가운데다. 인적이 없는 한적한 밤, 갖신을 신은 여인과 젊은 선비가 밀회를 나누고 돌아간다. 굳건한 양반집 담과 조바심 나는 연인의 마음을 닮은 초승달이 이들의 애틋한 사랑을 상징적으로 보여준다. 당대에 이런 거침없는 감성 표현은 신윤복만이 할 수 있는 일이었다. 누구도 쉽게 드러낼 수 없는 정직한 감정 표현, 그것이 당대의 화인 누구나 가능한 일이 아니었기에 그는 그만의 독특한 경지를 이루게 되었다.

이렇듯 신윤복의 그림을 들여다보면 그의 바람과도 같은 삶이, 그리고 도화서에서 쫓겨날 수밖에 없었던 그의 인생이 자연스럽게 이해될 수밖에 없다. 조선의 절대 권력인 유교가 당시 사회를 온전히 지배하고 있을 때였다. 이런 유교 사회에서 도화서 화원이 부녀자를 그림의 주인공으로 등장시키는 것은 허락되지 않았다. 게다가 다양한 색채를 사용하거나 젖가슴을 드러내거나 은밀한 몸짓으로 사내를 유혹하는 기생들을 등장시킨다는 것은 더욱이 금기사항이었다. 양반사회를 희롱하고 그들의 행실을 적나라하게 들춰내는 그림을 그린다는 것을 그들은 상상조차 하지 않았다. 그럼에도 자신이 그리

고 싶은 그림을 포기하지 않은 그가 스스로 도화원을 떠날 수밖에 없었으며 바람처럼 세상을 떠돌며 그림을 그렸다는 소설 속의 이야기는 충분히 설득력이 있다.

신윤복의 그림 중에서도 완성도 높은 작품으로 알려진 「단오풍정端午風情」에서 단옷날 머리를 감는 아낙네들이 가슴을 드러내고 있고 그것을 몰래 중들이 훔쳐보고 있는 장면이나, 「이부탐춘」에서 소복을 입고 있는 상중 과부가 몸종과 나무 등걸에 앉아 마당에서 개가 짝짓기하는 것을 보며 웃는 장면 등 그의 그림은 인간의 내밀한 욕망들을 서슴없이 드러내고 있다. 그는 결코 그림으로 표현하고 싶은 감정을 절제하지 않았다.

다시 소설 속으로 돌아가, 김홍도는 신윤복의 그림에서 여인네들의 겉모양은 어떤 남자 화원이라도 아름답게 그릴 수 있겠지만, 여인네의 내밀한 속마음은 여인이 아니면 표현할 수 없다고 말한다. 그러니 신윤복이 여자일 수밖에 없다는 것이고, 여자여서 여인의 그 깊은 속내를 그림에 잘 표현할 수 있었다는 얘기다.

과연 신윤복은 어떤 사람이었을까. 그토록 정적이며 고즈넉한 여인의 모습을, 달빛 아래서 사랑을 꿈꾸는 여인의 속마음을 그토록 가슴 저리게 표현한 그의 실체가 궁금하다.

초등학교 4학년 때의 일이다. 당시 집 앞에 부모님이 일구시던 포도밭이 있었다. 그해 여름, 날이 가물어 포도밭에 물을 대야 해서 아버지는 밤늦게까지 우물물을 퍼 올리고 계셨다. 두레박 우물을 시멘트로 덮고 펌프를 달아놓았는데 펌프질하는 것 자체가 일이었다. 나는 아버지가 하시는 일이 재미있어 보이기도 했고 돕고 싶은 마음도 있던 터라 펌프질을 하겠다고 했다. 하지만 키가 작아 펌프질이 점점 힘들어지자 시멘트로 덮은 우물 위로 올라가 위에서 아래로 펌프질을 하겠다고 잔꾀를 부렸다. 그러다 얼마 되지 않아 펌프 손잡이에서 미끄러져 우물 모서리에 머리를 찧었다.

　한밤중에 나는 아버지 자전거에 매달리다시피 해서 의원에 가긴 갔으나, 의사가 들고 있는 바늘을 보자마자 아프다고 포악을 부렸다. 결국 팔다리를 잡힌 채 생으로 몇 바늘인가를 꿰맸다. 이튿날, 이마의 상처 덕분에 학교를

가지 않아도 되는 좋은 구실이 생겼다. 그래서 그날은 생전 못해본 것처럼 아버지를 졸졸 따라다니며 응석을 부려댔다. 밤새 일을 끝마치지 못해서 마저 포도밭의 물을 대던 아버지는 그날 포도밭 이랑에서 평생 잊히지 않는 말씀을 하셨다.

"여자도 꿈이 있어야 한다. 다음에 커서 직장생활을 하면 더 좋지. 텔레비전에 나오는 기자 정도면 매우 좋겠다."

나는 지금도 아버지가 배우나 가수가 아니고 기자라고 말해준 것에 대해 너무나 감사하게 생각한다. 그때 배우라도 되라고 말했으면 나는 어쩌면 내 얼굴만을 바라보고 살았을지도 모르겠다. 그때 아버지는 내게 거울 속의 얼굴보다 세상을 바라보는 마음가짐이 더 중요하다는 것을 일찌감치 깨닫게 하려고 그런 말을 하신 것은 아닐까 하고 생각한다. 이후 기자라는 직업은 학창시절 내내 이루어야만 하는 꿈이 되었고 실제 그 꿈을 현실로 만들었다. 그런 아버지 밑에서 자랐다는 것은 진정한 복이었다.

여자에게 꿈이란 대체 어떤 의미를 지닐까. 한때 텔레비전 드라마 「엄마가 뿔났다」가 중년 여성들 사이에서 인기를 끌었고 나도 꽤나 재미있어하며 보았다. 자식들을 모두 키워 출가시켜 놓은, 환갑이 다 된 어머니가 "이젠 나를 위해 살고 싶다. 나도 한때는 꿈이 있었고 자존감도 있었다. 이제 더 이상 나를 방치하며 살고 싶지 않다"고 선언하고 집을 나선다. 가족들에게 어머니의 가출은 반란 그 자체였다.

현실은 어떤가. 대부분의 여성들에게 그것은 한여름밤의 꿈과 같은 이야기다. 누구나 그것을 꿈꾸지만 현실을 박차고 내 인생을 찾겠다고 나서는 사

람은 흔치 않다. 어쩌면 드라마의 영향으로 자아를 찾겠다고 독립을 선언하는 여성들이 늘어날지도 모르겠다. 실제로 황혼이혼이나 자녀가 대학을 입학함과 동시에 이혼한다는 '20수 이혼'이 늘고 있단다. 이제 더 이상 여성들이 자신의 꿈을 헌신짝 버리듯 내팽개치고 살지는 않는다. 다행스러운 일이다.

여기 400여 년 전 한 여인이 있다. 그녀는 유교라는 법과 질서의 굴레를 쓴 조선의 여자로 태어난 것을 평생 한스러워했다. 세상 밖으로 나가 많은 것을 하고 싶었지만 그것이 허락되지 않는 조선의 여자인 것이 한스러웠고, 자신보다 그릇이 작아 소통이 안 되었던 남편 김성립金誠立, 1562~92년의 아내인 것이 한스러웠고, 사랑하는 어린 자식들을 연이어 앞세우게 된 것, 자신에게 꿈과 재능을 물려준 친정이 역적으로 몰려 화를 당하게 된 것 등 주어진 모든 현실이 한스럽지 않을 수 없는 여인이었다.

어쩌면 이렇게 안타까운 삶을 살 수 있을까. 그 여인은 결국 삶의 고통을 더 이상 견디지 못하고 홀연히, 스물일곱 살이라는 꽃 같은 나이에 세상을 마쳤다. 그 여인의 이름은 눈 속에 핀 난처럼 세상에서 가장 슬프지만 고혹적인 허난설헌許蘭雪軒, 1563~89년이다.

허난설헌의 본명은 초희楚姬이며 강원도 강릉 출생으로 동인의 지도자인 허엽許曄, 1517~80년의 딸이자 『홍길동전洪吉童傳』을 쓴 허균許筠, 1569~1618년의 누나이다. 유명한 학자와 인물을 많이 배출한 당대의 문한가文翰家 양천 허씨 집안에서 난 허난설헌은 어린 시절부터 자연스럽게 시서화詩書畵를 접할 수 있었다.

그녀의 나이 여덟 살 때 「광한전백옥루상량문廣寒殿白玉樓上梁文」을 지어서 천재 소리를 듣기 시작했으며 허씨 집안과 친교가 있던 이달李達, 1539~1618년에게

시를 배웠다. 그녀는 조선에서 여자로 태어나 자신이 꿈꾸는 삶을 펼칠 수 없었던 것을 한스러워했으며 그 마음을 시로써 발산하고 표현했다.

열다섯 살에 안동 김씨 김성립과 결혼했으나 한량 기질이 있던 남편과의 사이가 원만하지 못해 늘 가슴앓이를 해야 했다. 그러던 중 정신적으로 의지하고 있던 친정 오라버니 허봉許篈, 1551~88년이 귀양살이를 하게 되었고 그로 인해 병을 얻어 일찍 죽자 매우 상심했다. 오빠의 죽음에 대한 충격이 채 가시기도 전에, 설상가상으로 두 아이마저 연이어 잃고 말았다. 이러한 시름을 달래기 위해 시대에 항거하는 몸짓이자, 자신의 애끓는 마음을 시로 표현하던 그녀는 끝내 그 고통을 감내하지 못하고 생을 마쳤다.

허난설헌은 죽기 전 자신의 죽음을 예감하고 그동안 쓴 시와 그림을 모두 태워달라는 유언을 남겼다. 그러나 허균은 누이의 글을 너무 아끼고 사랑하여 명나라로 가져갔고 명의 주지번朱之蕃에 의해 『난설헌집蘭雪軒集』이란 이름으로 출판되었다. 이 덕분에 지금까지 그녀의 작품이 세상에 남게 되었다.

『난설헌집』에는 모두 213편의 시가 들어 있는데, 이중 속세가 아닌 신선의 세계를 담은 시가 무려 128수에 이른다. 그녀가 현세의 삶에 만족하지 못하고 신선의 세계를 꿈꾸었던 마음을 알 수 있는 대목이다. 신선의 세계를 그린 시 외에도 그녀의 글에서는 당대 힘겹게 살아가는 민초들의 삶을 안타깝게 바라보는 시선을 읽을 수 있다. 신분제도의 모순, 가난한 민중의 고단한 삶 등을 있는 그대로 시로 옮겨놓아, 오늘날 우리는 그녀의 사회참여적인 정신이 깊게 녹아들어 있는 작품들을 만나볼 수 있다.

차라리 허난설헌에게 꿈과 재능을 거침없이 드러내게 해준 유년시절이

허난설헌, 「광한전백옥루상량문」, 목판본,
29.8×20.5cm, 1605, 개인 소장

허난설헌이 여덟 살 때 지은 산문으로 신선의 세계에 있는 광
한전백옥루상량식에 초대받았다고 상상하면서 지은 글이다.
훗날 허균이 한석봉(韓石峯, 1543~1605년)에게 이를 쓰게 하여 목
판본으로 새겨 찍어, 이후 많은 중국의 시인들이 간직할 정도
로 유명해졌다.

없었다면, 그저 당대 규율에 맞게 현실에 순응하고 현모양처의 소양이나 갖
추며 살았더라면, 그녀가 그토록 고통스러운 한을 품고 가지는 않았을 것이
다. 아는 만큼 세상을 사랑하게 되고 아는 만큼 고통스럽다는 말은 허난설헌
을 두고 나온 말인 듯하다.

　당대 조선사회는 중국의 성리학을 무조건 받아들여 그 법과 규율로 사회
를 통제하던 시절이었고 이때 가장 먼저 희생된 계층이 여성이었다. 결혼제
도조차 남자가 장가를 가던 우리 고유의 풍습에서 중국의 풍습을 받아들여
여자가 시집을 가는 형식으로 탈바꿈을 시도하던 그 경계지점에 있던 시절
이었다. 추측건대 유교 중심의 성리학이 조선사회를 강타하기 이전에는 적
어도 허난설헌이 겪은 남녀차별의 악습은 없었으며 오히려 여성의 사회 참

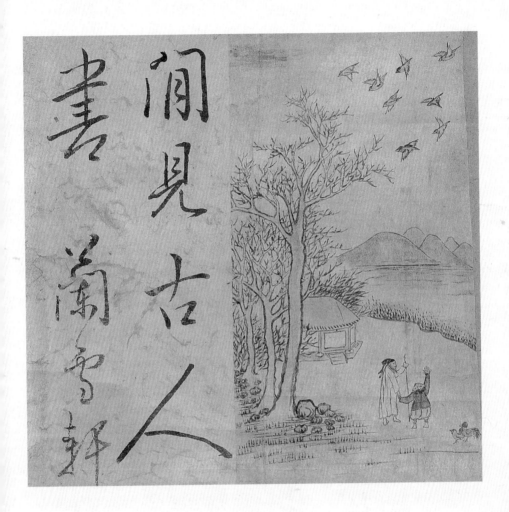

허난설헌, 「한견고인서」, 종이에 수묵담채, 22×22.5cm, 1632, 개인 소장
여자도 남자와 동등하게 공부를 할 수 있게 한 진보적이고 자유로운 집안 분위기 속에서 유복하게 자란 허난
설헌의 유년시절을 상상해볼 수 있는 그림이다.

여가 용인되던 사회였다. 혼란스러운 경계지점을 넘어 조선이라는 나라가 변모하고 있었고 그 변화의 소용돌이에 희생된 이가 허난설헌과 같은 여성인 것이다.

조선시대 규방문화를 정리해놓은 책을 넘기다 그녀가 그린 그림 「한견고인서閒見古人書」를 보았다. 그녀의 시만을 접하다 이 그림을 보는 순간 유년시절의 내 모습이 떠오름과 동시에 허난설헌이 꿈꾸었던 세상을 상상해볼 수 있었다. 당대 명문가처럼 여자를 유교적인 관습에만 묶어두지 않고 남자 형제들과 동등하게 대우하고 함께 공부할 수 있는 분위기, 진보적이고 열린 마음을 가진 허씨 집안의 분위기를 느낄 수 있다. 허난설헌이 꿈꾸고 좌절하며 겪었던 상념들은 고스란히 시가 되었다. 그녀의 시들은 모순된 제도나 사회에 항거하는 내용을 담았다. 그녀의 현실 참여적인 시는 훗날 허균이 세상을 바꾸려 한 사상과 맥을 같이한다고 볼 수 있다. 다시 그림을 들여다보자.

그림은 그저 한가롭고 넉넉하기 그지없는 풍경이다. 왼쪽에 잎이 진 앙상한 나무가 가을이 깊어진 것을 말해준다. 비록 잎은 졌지만 그 나무들은 매우 견고한 느낌으로 앞으로도 계속 그곳에 있을 것만 같은 자태로 서 있다. 하늘에는 새가 날고, 그 새들은 나무를 향해 날아들고 있다. 그 나무 아래에는 초가로 된 정자가 있고 거기에는 나이 든 아비일까, 글을 가르치는 스승일까 싶은 한 남자가 있다. 그는 그저 하늘을 보며 새를 가리키는 아이의 손을 잡고 한적한 한때를 즐기고 있다.

화면의 구성을 위한 것인지, 꿈과 희망과 삶의 풍요가 있던 어린 시절을 표현하기 위함인지 마당에는 닭 두 마리가 아이를 향해 있고 멀리 산과 들이

화면의 안정감을 가져다주도록 배치되어 있다. 전반적으로 튀지 않는 다정다감한 색채에 한가롭고 정겨운 정이 뚝뚝 묻어나는 그림이다.

이 한 장의 그림으로 허난설헌의 유년시절을, 즉 따뜻하고 진보적이어서 남녀를 가리지 않고 글을 읽고 시를 짓게 한 집안의 풍경을 고스란히 가늠해볼 수 있다. 아마도 허난설헌이 어린 시절의 추억을 떠올리며 아련한 마음으로 이 그림을 그리지 않았을까 싶다. 결혼과 함께 집을 떠나면서 삶이 전혀 다른 방향으로 흘러간 허난설헌에게는 슬프도록 아름다운 유년의 풍경이었을 것이다.

시대가 변한 것을 당연하게 받아들였던 것을 이 그림을 통해 반성해본다. 자신의 운명 앞에서 치열하게 몸부림친 조선의 한 많은 여인 허난설헌이 있었기에, 또한 그녀가 남긴 통곡의 시들을 불태우지 않고 지켜낸 허균이 있었기에 드라마 「엄마가 뿔났다」 같은 작품이 존재하는 것은 아닐까 곰곰이 생각해본다.

불우한 삶을 산 허난설헌을 두고 그녀가 정녕 불행했다고만은 말할 수 없을 듯하다. 그래도 그녀는 예인이었고, 살아 있는 동안 늘 시를 지었다. 자신을 힘들게 했던 내면의 갈등을 글로 표현하면서 자신의 존재를 세상에 홀로 세웠으므로, 그녀는 무한한 세월이 흘러도 많은 후대인들의 가슴속에 살아 있을 것이다. 허난설헌은 그녀만의 방법으로 가장 아름답고 가치 있는 삶을 살았던 여인이다.

마지막으로 그녀가 자식들을 앞세우고 난 뒤, 울부짖듯 노래한 시 「곡자哭子」를 보자.

지난해 사랑하는 딸을 여의고
올해는 사랑하는 아들을 잃었네
슬프고 슬픈 광릉의 땅이여
두 무덤 마주보고 나란히 서 있구나
백양나무 숲 쓸쓸한 바람
도깨비불은 숲 속에서 번쩍이는데
지전紙錢을 뿌려서 너의 혼을 부르고
너희들 무덤에 술 부어 제 지낸다
아! 너희 남매 가엾은 외로운 혼은
생전처럼 밤마다 정답게 놀고 있으니
이제 또다시 아기를 낳는다 해도
어찌 능히 무사히 기를 수 있으랴
하염없이 황대의 노래 부르며
통곡과 피눈물을 울며 삼키리

언젠가부터 거울을 보는 일이 즐겁지 않다. 사진을 찍는 일은 더더욱 싫다. 나이 들어가는 모습이 젊은 시절 내가 생각했던 그 모습이 아니기에 그럴 것이다. 곱고 단아한 모습으로 나이 들고 싶었으나 거리의 유리창에 비친 내 얼굴은 나를 우울하게 한다. 마치 시장 좌판에서 몇 십 년씩 일을 해 가족의 생계를 책임진 여자처럼 억척스러워 보이고, 주머니에 만 원짜리 한 장 넣고 물건을 고르는 여자처럼 궁색해 보이는 것이다.

왜 그렇게 얼굴 표정이 마음에 들지 않는지 모르겠다. 다른 이들은 이 위기를 어떻게 극복할까. 인생의 선배들에게 이런 투정을 하면 그들은 더 충격적인 고백을 한다. 어쩌다 고적해 아이와 나들이라도 하고 싶어 함께 외출하자고 물어보면, 애들은 이번 달 용돈을 얼마 더 줄 거냐고 바로 흥정을 붙여 온다. 외로움조차 돈으로 해결해야 하는 현실 앞에서 자기 존재는 한없이

무력해지기 마련이다. 나만 그 자리에 멈춰 있고 모두 변해가는 것 같은 주변 환경 앞에서도 한없이 움츠러들 수밖에 없다. 이런 상황에서 칙칙하게 변해가는 얼굴의 변화쯤이야 무슨 대수인가. 그럼에도 그것이 많은 생각들을 지배한다. 우리네 일상의 삶을.

여기 잘 살아냈고 그 삶이 얼굴에 고스란히 느껴지는 자화상이 있다. 공재恭齋 윤두서尹斗緖, 1668~1715년의 「자화상自畵像」이 바로 그것이다. 이 그림은 학창 시절 미술교과서에도 실려 있어, 아주 오래전부터 자화상 하면 윤두서의 「자화상」을 떠올릴 정도로 우리에게 각인된 그림이다. 그 그림이 세월이 흘러 그림 속의 인물과 비슷한 연배의 나이가 되고 보니 새삼스럽게 자꾸만 아른거리는 것이다. 이런 얼굴을 가질 수 있다면 하는 마음도 없지 않아 있다. 그림 속의 모습이 어질고 온화하고 인자한 모습만은 정녕 아닌데도 그런 생각이 든다.

옛 그림이 좋은 것은 그림을 통해 오래전 어느 곳엔가 살았을 사람의 삶을 엿볼 수 있고, 그린 이의 속내나 품성을 더듬어 내 마음대로 해석해볼 수도 있기 때문이다. 그래서 한 미술평론가는 그림은 보는 것이 아니라 읽는 것이라 했다. 특히 그 그림을 그린 이가 이 세상 사람이 아닌 경우에는 더욱 그러한 것 같다. 단지 눈에 보이는 현상만을 보는 것이 아니라 붓의 한 획 한 획에 담긴 의미들을 읽어내는 즐거움이 만만치 않기 때문이다.

그림을 읽어내는 재미가 독특하고 한번 들여다보면 쉽게 헤어나올 수 없는 그림이 바로 윤두서의 「자화상」이다. 그림을 보고 즐기는 것도 좋지만, 그린 이의 일생을 알고 그림을 보면 더 많은 감동을 얻을 수 있기에 우리는 그

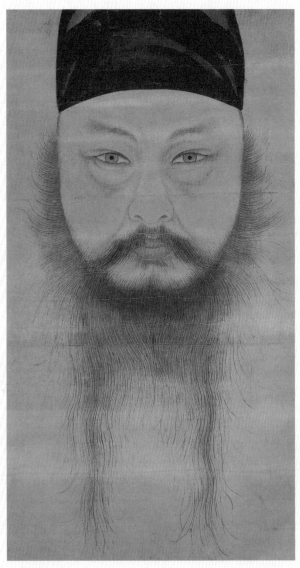

윤두서, 「자화상」, 종이에 수묵담채,
37.3×20.3cm, 국보 240호, 17세기, 개인
소장

초상화는 지극히 사실적이어야 한다
는 정신에 입각해 그린 그림이다. 자
신보다는 이웃을, 세상의 권력보다는
개인의 도량을 쌓는 일에 정진했던 고
요한 성품의 윤두서를 만날 수 있다.

의 일생을 들여다보지 않을 수 없다.

윤두서는 고산孤山 윤선도尹善道, 1587~1671년의 증손자로 해남 윤선도 고택을 이어가던 종손이었다. 또한 윤두서의 증손자 중에는 우리가 잘 아는 다산茶山 정약용丁若鏞, 1762~1836년이 있다. 이런 집안의 분위기가 윤두서라는 존재를 더 잘 이해할 수 있도록 한다. 그는 큰아버지 댁에 아들이 없어 양자로 가 살았으며 성리학은 물론 천문, 지리, 수학, 의학, 병법, 음악, 서예 등 다방면에 걸쳐 학업을 잇기도 했던 명석한 학자였다. 20대에 진사시에 합격했으나 조정의 당쟁이나 당파에 휩쓸려 희생된 형들을 보면서 벼슬에 나가지 않고 시서화를 즐기며 일생을 보냈다. 그는 특히 인물화와 말을 잘 그렸다고 한다. 유작으로는 60여 점의 그림이 수록되어 있는『해남윤씨가전고화첩海南尹氏家傳古畫帖』을 비롯, 「노승도老僧圖」「출렵도出獵圖」「백마도白馬圖」「우마도권牛馬圖卷」등이 전해지고 있다. 이 외에 여러 사람들이 남긴 글에서 그의 삶과 행적, 인품을 짐작해볼 수 있다. 우선 아들 윤덕희尹德熙,1685~1776년가 아버지의 행장行狀을 기록한 글을 보면 다음과 같다.

공재 윤두서는 15세에 결혼하였는데 키가 훤칠하고 어른다운 풍도가 있었다. 노복을 부릴 적에 위엄으로 하지 않고 덕스런 얼굴로 대하니 모든 사람들이 사랑하고 존경하였다. 때때로 글을 짓고 쓰는 틈틈이 뜻 닿는 대로 붓을 휘두르고 먹을 뿌리셨다. 다만 사물의 닮은 점만 위주로 하지 않았으므로 정신과 뜻의 나타남이 완연히 살아 움직여 드넓고 고상한 운치가 있었다.
베푸는 것을 좋아하여 남의 급하고 곤궁한 사정을 두루 돌보았는데, 자신이 입

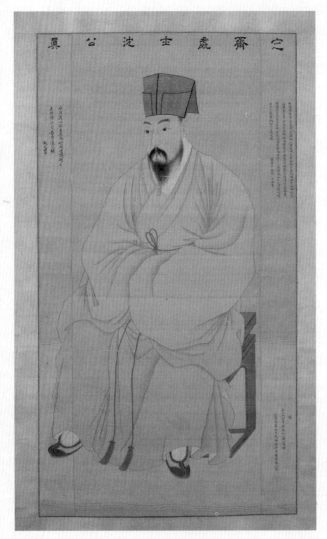

真名沈壶處齋空

윤두서, 「심득경 초상」, 비단에 수묵담채, 160.3×87.7cm, 1710, 국립중앙박물관 소장

윤두서가 그린 「심득경 초상」은 관모를 쓰고 두루마기를 입었으며 신발을 신고 의자에 앉은, 제대로 갖춘 초상화이다. 심득경의 눈빛이 강하게 살아 있고 검은 수염은 자신의 수염처럼 섬세하다. 옷의 주름은 물결처럼 부드럽다.

고 있던 새 옷이라도 벗어주려 하였다. 세상 사람들이 심하게 가리는 당파색에 대해서 공은 홀로 마음에 맞고 안 맞음을 두지 않았으며 동인이니 서인이니 하는 말도 입 밖에 내지 않으셨다. 용모와 말씨처럼 밖으로 드러난 것이 중후하고 존엄해서 자연히 사람들로 하여금 존경하는 마음이 일게 하였다. 을미년 겨울에 우연히 감기를 앓다가 마침내 그해 11월 26일 백년동의 옛 집에서 돌아갔으니 향년 48세였다.

윤두서가 어떻게 살았는지, 그 품성이나 가치관까지 알 수 있는 글이 아닐 수 없다. 다음은 조선 후기의 문인화가이자 윤두서와 절친했다는 이하곤 李夏坤, 1677~1724년이 남긴 「윤두서가 그린 작은 자화상에 붙이는 찬문」이라는 글이다.

여섯 자도 되지 않는 몸으로 온 세상을 초월하려는 뜻을 지녔구나! 긴 수염이 나부끼고 안색은 붉고 윤택하니, 보는 사람들은 그가 도사나 검객이 아닌가 의심할 것이다. 그러나 그 진실하게 삼가고 물러서서 겸양하는 풍모는 역시 홀로 행실을 가다듬는 군자라고 하기에 부끄러움이 없다.

친구의 그림을 보고 느낌을 쓴 이 글은 윤두서의 실제 풍모와 그림이 일치하고 있음을 알려준다. 윤두서가 자신을 표현한 그림, 「자화상」은 이렇듯 그의 삶뿐만 아니라 성품까지도 가늠해볼 수 있어 비록 동시대의 사람이 아니어도 그림을 통해 옛사람의 면모를 알아볼 수 있다.

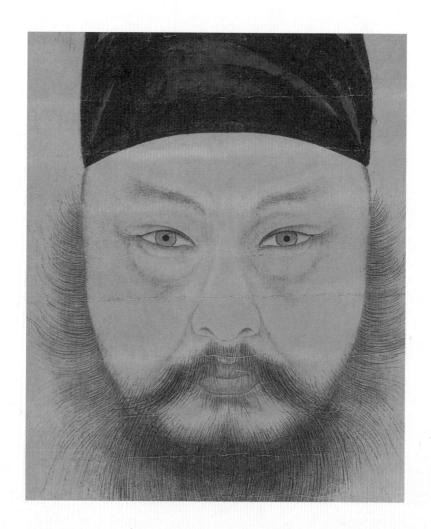

「자화상」의 부분

"여섯 자도 되지 않는 몸으로 온 세상을 초월하려는 뜻을 지녔구나! 긴 수염이 나부끼고 안색은 붉고 윤택하니, 보는 사람들은 그가 도사나 검객이 아닌가 의심할 것이다. 그러나 그 진실하게 삼가고 물러서서 겸양하는 풍모는 역시 홀로 행실을 가다듬는 군자라고 하기에 부끄러움이 없다."

그의 그림 곁으로 다가가보면 그를 더 깊이 이해할 수 있다. 굳이 이하곤의 말을 빌리지 않더라도 전장에 나가 군사를 호령할 것 같은 장수의 기질이 먼저 느껴진다. 벼슬도 마다하고 학자의 길을 걸으며 고향산천에서 가난한 이웃이나 돌보며 살았을, 어질고 부드러운 인상은 온데간데없다. 부리부리한 눈매, 살아서 밖으로 튀어나올 것 같은 강렬한 눈동자, 우직하고 고집스러워 보이는 둔턱한 턱선, 한 올 한 올 셀 수 있을 것 같은 세밀한 수염, 옷도 없고 귀도 보이지 않고, 마치 하늘에서 뚝 떨어져 세상을 정면으로 응시하고 있는 것 같은 이 자화상이 대체 윤두서의 모습이던가 싶다. 한마디로 무섭다. 보는 이를 압도하여 빨아들일 것 같다. 화면의 전체적인 구성이나 좌우대칭, 위아래의 균형 잡힌 구도는 굳이 말하지 않아도 완벽하다. 이런 느낌은 그저 한순간에 외형만을 멀찌감치 서서 보았을 때의 느낌이다.

이제 「자화상」 안으로, 더 깊숙이 내밀하게 들여다보면 그의 정신과 성품, 풍모가 온전하게 다시 보이는 것이다. 눈은 다시 고적하다. 글을 많이 읽은 선비답게, 욕심을 비운 학자답게 강하면서도 깊다. 날렵하면서도 서늘하다. 사람들의 마음을 잡아당길 것 같은 깊은 눈동자가 그대로 300년을 거슬러 다가온다.

양쪽 볼 위로 펼치듯 그려놓은 구레나룻은 얼굴 이미지를 강조하는 데 더할 나위 없다. 수염을 한 올 한 올 섬세하고 힘 있게 표현한 가운데, 그 중심에 모아진 듯 놓여 있는 입술에서는 엷은 미소가 보이며 그의 우직함이나 강건함, 무거운 마음의 깊이가 보인다. 안경 자국이나 눈 밑의 처진 근육은 세월의 오랜 흔적을 드러내며, 그가 살아온 길지 않은 생애가 무색하게 연륜이 묻

어난다. 집안의 규모에 비해 어려운 여정이 많았던 윤두서였다. 그는 허망하기만 한 세상을 자신의 얼굴에 담고자 했다. 우리는 「자화상」을 통해 지고지순했지만 결코 화려하지 않은 그의 삶의 궤적을 발견할 수 있고, 고뇌도 느낄 수 있다.

초상화는 지극히 사실적이어야 한다는 정신에 입각한 이 그림 곁으로 가까이 다가가니 자신보다는 이웃을, 세상의 권력보다는 개인의 도량을 쌓는 일에 정진했던 고요한 성품의 윤두서가 읽힌다. 세상을 바라보는 그의 모습이 이랬을까. 그가 무엇을 보고 있는지 알 수 없다. 어쩌면 바로 자신의 모습을 깊이 들여다보고 있는 것은 아닐까 생각해본다. 그래서 많은 이들이 말하듯 자화상은 곧 자기 성찰과 직결되는 모양이다.

수많은 화인들의 그림 중에 가장 흔하면서도 드문 것이 자화상이고 가장 쉬우며 어려운 것이 자화상이란다. 누군들 자신의 모습을 제대로 그려내고 싶지 않을까. 자신의 내면을 제대로 읽어 내려가 깊이 탐색하듯, 헤집어 들춰내듯 그려내지 않으면 본질에 닿기 힘든 것이 진정한 자기 성찰의 자화상이 아닐는지. 칙칙한 얼굴을 부끄러워하기 전에 내 자신의 내면을 깊숙이 들여다보아야겠다. 그 안에 진정성을 담아보면 그 칙칙한 얼굴조차 달라지지 않을까 기대하면서.

추운·시절·나누는·사제의·정

그대가 지난해에 계복桂馥, 1737~1805년의 『만학집晩學集』과 운경惲敬의 『대운산방문고大雲山房文藁』를 부쳐주고, 올해 또 하장령賀長齡이 편찬한 『황조경세문편皇朝經世文編』 120권을 보내주니, 이는 모두 세상에 흔한 일이 아니다. 천만 리 먼 곳에서 사온 것이고, 여러 해에 걸쳐서 얻은 것이니, 일시에 가능했던 일도 아니었다. 지금 세상은 온통 권세와 이득을 좇는 풍조가 휩쓸고 있다. 그런 풍조 속에서 서책을 구하는 일에 마음을 쓰고 힘들이기를 그같이 하고서도 그대의 이끗을 보살펴줄 사람에게 주지 않고, 바다 멀리 초췌하게 시들어 있는 사람에게 보내는 것을 마치 세상에서 잇속을 좇듯이 하였구나! (중략) 이제 그대가 나를 대하는 처신을 돌이켜 보자면, 그 전이라고 더 잘한 것도 없지만, 그 후라고 전만큼 못한 일도 없었다. 그러나 예전의 그대에 대해서는 따로 일컬을 것이 없지만, 그 후에 그대가 보여준 태도는 역시 성인에게서도 일컬음을 받을 만한 것이 아닌

가? 성인이 특히 추운 계절의 소나무, 잣나무를 말씀하신 것은 다만 시들지 않는 나무의 굳센 정절만을 위한 것이 아니었다. 역시 추운 계절이라는 그 시절에 대하여 따로 마음에 느끼신 점이 있었던 것이다. (중략) 슬프다! 완당 노인이 쓰다.

세상에 단 한 사람. 자신을 제대로 이해하고 알아줄 수 있는 사람, 자신의 부족함이나 넘침에 상관없이 모두 받아줄 수 있는 사람, 세상의 어떤 질타에 대해서도 무조건 편들어줄 수 있는 사람, 그로 인해 세상의 어떤 비난을 함께 받아도 두려워하지 않을 사람, 그런 사람이 곁에 단 한 사람만 있어도 삶이 결코 외롭지 않을 것 같다. 더욱이 그 관계가 사제지간이라면 한평생을 진정 잘 살았다고 할 수 있지 않을까. 과거에는 예인의 길을 가는 사람들이나 장인의 길을 가는 사람들에게서 그런 사제 간의 정을 나누었다는 사례를 종종 접한다. 소설 속의 허준과 유의태의 관계나, 황진이와 그의 스승 백무의 관계도 눈물겨웠다. 이런 사제 간의 정이 각별할 수밖에 없었던 것은 아마도 수하에 들어가 수년간 갈고 닦아야 스승의 길을 겨우 뒤따를 수 있는 도제제도徒弟制度 덕분이 아닌가 한다. 어린 시절 스승 밑에 들어가 더부살이 하듯 궂은일부터 스스로 익혀야 하는 이 제도를 견디는 자는 그 길을 밟아가는 것이고, 못 견디는 자는 자연 떨어져나가는 것이다. 그런 관계로 맺어진 사제지간의 정이란 것이 형제나 부모자식 간의 정과 비교할 수가 있을까. 현대사회에서는 점점 보기 어려운 문화이다.

위의 글은 추사秋史 김정희金正喜, 1786~1856년가 제주도에서 유배생활을 할 당시 1844년 환갑을 바라보는 나이에 제자 이상적李尚迪, 1804~65년에게 보낸 작품

「세한도歲寒圖」에 들어 있는 글이다.

「세한도」는 슬프지만 연민을 떠올리게 하지는 않는다. 작고 초라한 집이지만 그 안의 주인은 가엾지 않다. 까칠까칠하고 메마른 붓으로 툭툭 터치하듯 그린 것처럼 보이는 그림인데도 그 안에 강건한 의지가 보이기 때문이다. 그토록 간결하면서도 치밀한 구성력, 거기에 여백마저 균형을 맞춰주고 있다.

김정희는 충청남도 예산에서 영조의 사위였던 김한신金漢藎, 1720~58년의 증손자로 태어났다. 아버지 김노경金魯敬, 1766~1840년은 판서까지 지냈으며 어머니는 유씨 부인이었다. 당시 큰아버지 댁에 아들이 없어 큰댁의 양자가 된 탓에 김정희는 일찍부터 친부모와 떨어져 지내는 외로움을 겪어야 했다. 그가 겪은 유년시절의 외로움이 그가 책과 그림에 깊게 빠져든 원인이 되었는지도 모르겠다. 그가 어린 시절부터 의젓했고 철이 일찍 들었다는 얘기들이 그런 연유에서 비롯되지 않았을까 싶다. 조선시대 대부분의 서화가들이 다방면의 예능에 능했던 것처럼 김정희도 과거에 급제해 집안 대대로 큰 벼슬을 이어갔음에도 그림 그리기에 남다른 관심과 탁월함을 보였다. 그런 그가 말년에는 정치적 사건에 휘말려 제주도로 귀양을 가게 되었다.

그의 제자인 이상적은 중인 신분이었다. 그의 재주를 높이 산 김정희의 총애를 받았으며 덕분에 역관이 되었고 중국을 드나들며 중국에서 시문집까지 간행한 바 있다. 이상적은 시문에도 뛰어난 것으로 알려졌으며 그의 시는 화려하고 섬세했다고 전한다. 김정희는 제자를 둘 때 신분의 차별을 두지 않았다. 사람의 근본을 차별하지 않고, 사람을 진심으로 사랑할 줄 아는 예인이었던 것이다. 이상적에게 김정희라는 스승은 하늘 그 자체였다. 그는 스승

이 정치권력에서 밀려나 귀양을 갔을 때에도 처음과 같이 한결같은 마음으로 스승을 대한 것이다. 이상적은 역관을 지내며 구입한 좋은 책들을 멀리 스승에게 보내주었으며 글과 그림이 들어 있는 편지로 서로의 마음을 나누었던 것이다. 스승으로서는 홀로 섬에 갇혀 춥게 지내고 있는 자신을 잊지 않고 끊임없이 애정을 보여주는 제자가 귀할 수밖에 없었을 것이다. 그리하여 이 「세한도」는 추운 시절 김정희 자신의 모습이면서 김정희와 이상적의 끈끈한 사제관계를 잘 보여주는 작품이다.

「세한도」를 보면 전체적인 분위기는 너무나 쓸쓸하고 황량하다. 그럼에도 자세히 들여다보면 전혀 다른 분위기를 느낄 수 있다. 툭툭 불거진 나무 기둥 껍질의 질감이 손대면 만져질 것 같다. 겨울을 지낸 소나무와 잣나무라고 설명한 글의 내용이 아니더라도 여름의 푸르른 소나무가 아니라는 것은 단번에 알 수 있다. 그럼에도 그 나무가 갖고 있는 강인함은 위축되거나 사그

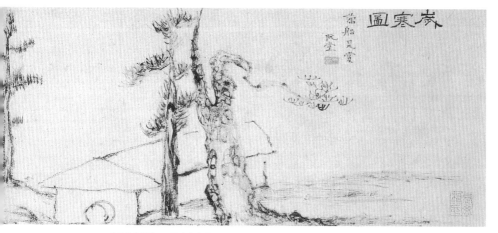

김정희, 「세한도」, 종이에 수묵, 23.7×61.2cm, 국보 180호, 1844, 개인 소장

이 그림은 김정희가 제자 이상적에게 준 것이다. 「세한도」는 중국의 많은 문인들도 감탄한 작품으로 훗날 이 상적이 제자 김병선(金炳善, ?~1921년)에게 전했으며 광복 직전에 일본으로 건너가는 불운을 겪었다. 이것을 알 게 된 소전(小筌) 손재형(孫在馨, 1903~81년)이 직접 일본으로 건너가 일본인이 소장하고 있던 「세한도」를 구입 했고 구사일생으로 국내에 다시 들여오게 된 사연이 전해진다.

라지지 않았다. 땅을 딛고 선 견고한 뿌리를 보면 그 어떤 비바람에도 쉽게 흔들릴 것 같지 않은 강한 힘이 느껴진다. 그 위로 올라와 있는 나무 기둥은 하늘을 향해 끝이 보이지 않는다. 반면에 나무 뒤에 위치한 집은 상대적으로 간결해 보인다. 그저 가난한 초가집을 선으로 이리저리 그어 그렸다. 가릴 것 도 없고 보여줄 것도 없고, 살림살이도 없고, 부귀와 영화도 없고, 사람의 온 정도 없어 보이는 집이다. 그 어떤 군더더기나 설명이 필요 없는 김정희 그 자신을 닮았다. 그 안에 김정희가 살고 있는 것이다.

오른쪽 소나무 한 그루가 화면의 여백까지 나와 공간을 채워주고 있다. 그 줄기가 위태로운 듯하면서도 줄기를 따라 기둥으로 이어지고 뿌리까지

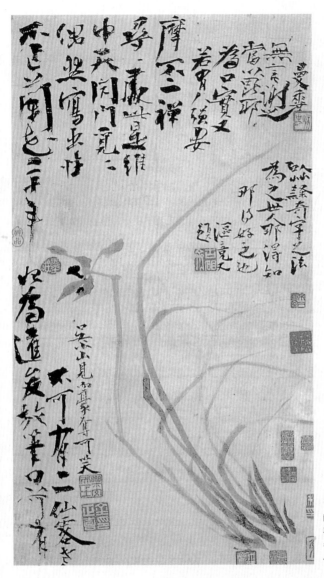

김정희, 「불이선란도(不二禪蘭圖)」, 종이에 수묵, 55×30.6cm, 18세기, 개인 소장

칼칼한 글씨체를 닮은 난의 줄기가 격조를 더해준다.

시선을 따라가 보면 그 줄기가 전혀 위태롭지 않은 것을 발견할 수 있다. 다행스러운 일이다. 집의 왼쪽에는 멀리 우뚝하게 솟아 있는 잣나무가 층층 간결한 줄기를 하고 서 있다. 역시 곧은 기둥 아래로 납작하게 엎드리듯 뻗어 도드라진 뿌리를 보면 그린 이의 심정을 읽을 수 있다. 결국 김정희는 그림을 통해 자신을 상징하고 싶었던 것은 아닐까.

중국의 사마천司馬遷이 귀양을 가서, 궁형宮刑이라는 극한 형벌을 받고도 그에 굴하지 않고 역대의 저서 『사기史記』를 완성했다는 전설 같은 이야기를 김정희는 떠올리지는 않았을까? 그의 제자 이상적 같은 이가 잣나무처럼 곁에 버티어 주고 있는 것이 든든한 힘이 되었을까?

그림을 그리고 그 곁에 이상적에게 쓴 글을 통해 김정희의 굳건한 정신을 엿볼 수 있다. 어떤 시련과 혹한 속에서도 꿋꿋이 역경을 견뎌내려는 선비의 올곧은 의지가 보이는 그림이다. 그래서 「세한도」는 슬프지만 연민을 떠올리게는 하지 않는다. 작고 초라한 집이지만 그 안의 주인은 가엾지 않다. 까칠까칠하고 메마른 붓으로 그린 것처럼 보이는 그림임에도 그 안에 강건한 자기 의지가 보이기 때문이다.

그토록 간결하면서도 치밀한 구성력, 거기에 글씨가 빈 여백마저 균형을 맞춰주고 있다. 이상적에게 쓴 해서체楷書體의 편지 글씨는 얼마나 칼칼한가. 칼로 날렵하게 휘둘러 쓴 것처럼 그의 나이나 귀양살이라는 고적한 편견을 일순간에 허물게 한다. 이것이 자신을 지켜온 힘인 모양이다. 완벽한 한 폭의 문인화로 많은 사람들을 숙연하게 만드는 그림이다.

세
상
의.
모
든.
어
머
니
들.

"엄마, 제발 가지 마."

문득 한 장의 흑백사진이 떠오른다. 지금은 어엿한 처녀가 다 된 우리 아이가 할머니 등에 업혀 지낼 무렵이니 정말 오래전 일이다. 그때 나는 아이를 친정어머니에게 맡겨놓고 취재를 다니다 잠시 짬이 나면 오다가다 한 번씩 들르곤 했다. 나는 아이 얼굴을 한 번이라도 더 보기 위해 그랬던 것이지만, 아이는 엄마와 떨어지고 싶지 않은 간절한 마음을 한 번 더 경험해야 했을 것이다. 세상의 모든 아이에게 엄마는 늘 곁에 두고 싶은 존재일 것이다. 늘 바쁜 어미가 아이의 절실한 마음을 짐작이나 할 수 있었을까. 단지 아이를 보고 싶은 마음만 해갈하면 된다고 생각해 무작정 찾아가곤 하던 무심한 어미로 산 시절이다.

할머니 등 뒤에 업혀 있는 아이는 "엄마, 제발 가지 마" 하고 울부짖었고,

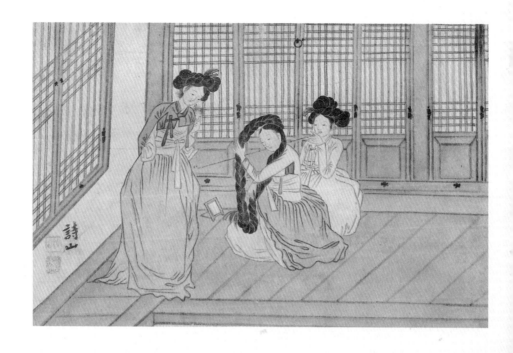

유운홍, 「기녀」, 종이에 수묵담채, 23.9×36.2cm, 19세기, 개인 소장

마치 이들 세 여인이 한 여인인 듯 닮아 있다. 어쩌면 그녀들의 일생을 한 화면에 보여주기 위한 그림은 아니었을까. 그녀의 과거와 현재, 미래를 보고 있는 듯한 느낌이 든다.

그 모습을 물리친 어미는 뒤돌아서 땅을 보고 걸어야만 했다. 차 안에 있던 후배 사진기자는 누구의 마음을 읽었는지 할머니 등에 업혀 손을 내밀고 있는 아이와 내 모습을 직선으로 놓고 사진을 한 장 찍었다.

일을 마치고 사무실에 들어오자 그 후배는 흑백사진 한 장을 내 책상 위에 덩그마니 올려놓고 갔다. 나는 그 사진을 보는 순간 왈칵 눈물을 흘렸다. 무엇이 그리도 슬펐던 것일까. 지금도 그 사진은 내 보물이다.

나는 왼쪽 그림을 보고 신윤복의 그림이려니 했다. 여인들의 차림새나 색감, 구도가 특별할 것도 없고 새로울 것도 없었다. 그럼에도 자세히 들여다보면 유난히 눈길을 끄는 장면이 있다. 서 있는 한 기녀의 등 뒤에 업혀 있는 아이이다. 기녀가 아이를 업고 있는 것이다. 기녀가 아이를 업고 있다는 것은 더 이상 기녀일 수 없다는 뜻이다. 그럼에도 시산詩山 유운홍劉運弘, 1797~1859년은 이 그림에 「기녀」라는 이름을 붙였다.

아이를 업은 기녀는 다른 기녀가 머리 손질하는 모습을 물끄러미 바라보고 있다. 그녀는 더 이상 기녀가 아닌 것이 아쉬운 것일까. 아직 속옷 차림의 또 다른 기녀는 긴 담뱃대를 물고 머리 손질하는 그 기녀를 바라보고 있다. 그녀는 뒷방으로 물러난 늙은 기녀일까. 세 여인이 모두 비슷한 얼굴, 비슷한 분위기, 비슷한 표정을 짓고 있다. 그림 속에서는 누구의 나이가 더 많고 적음을 느낄 수 없는데, 각자 다른 자세를 취하고 있는 데서 기녀들의 삶이 달라진 것을 볼 수 있다.

아이를 업은 기녀는 어쩌다 사내와 사랑에 빠진 것일까. 결국 그녀는 아이를 업은 채 자신의 달라진 운명을 받아들이는 듯하다. 조선시대 흔히 있는

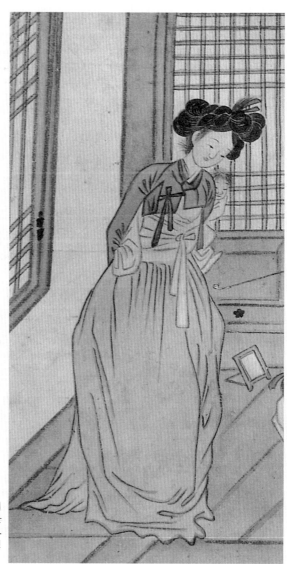

「기녀」의 부분

아이를 업은 기녀는 다른 기
녀가 머리 손질하는 모습을
물끄러미 바라보고 있다. 그
녀는 더 이상 기녀가 아닌
것이 아쉬운 것일까.

신윤복, 「여인」, 비단에 수묵담채, 28.2×19.1cm, 국립중앙박물관 소장

세상의 모든 어미라는 존재는 아이 곁에 자신의 인생을, 자신의 몸을 묶어둘 수도 없고 벗어던질 수도 없는 존재이다. 무엇이 옳고 무엇이 그르다 할 수도 없다. 남의 등에 업혀 어미를 배웅하는 아이나 그 아이를 두고 가는 어미나 모두 상처받지 않고 자신만의 삶을 꿋꿋하게 살아낼 수 있기를 바랄 뿐이다.

사랑처럼 그녀는 양반집 사내와 사랑에 빠졌으나 그 사내는 조강지처가 있는 몸, 영원히 후처조차 되지 못한 채 천덕꾸러기처럼 살아야 하는 기녀와 기녀의 아이일 것이다. 어쨌든 아이는 엄마의 등 뒤에서 아무 근심 없이 머리 손질하는 다른 기녀를 엄마와 함께 물끄러미 바라보고 있다. 그저 까까머리의 천진한 아이일 뿐이다.

비슷한 그림이 혜원의 그림 중에도 있다. 어쩌면 시산의 그림 다음에 이어질 이야기를 담은 그림 같아 그 전개될 이야기가 두렵기도 한데, 「여인」이 바로 그것이다. 이 그림에서는 한 여인이 치마를 둘러쓰고 어딘가 길을 나서고 있다. 단지 이웃에 놀러가는 차림새는 아니다. 화면 아래 여인의 발치 끝에 아기 보는 여자아이가 길을 나서는 여인네를 애타게 바라보고 있다. 그러나 이 그림에서는 아기나 아기를 업은 아이의 앞모습은 보이지 않고 누군가를 떠나보내는 힘없는 뒷모습만 보인다.

대체 저 여인은 세상 어디에 마음을 빼앗겨 아이를 두고 떠나려는 것일까. 눈빛조차 왠지 불안하고 두려워 보인다. 치맛자락을 꼭 잡은 손끝이 갈피를 잡을 수 없는 마음 같다. 몸은 잔뜩 웅크리고 있다. 아이를 두고 밤에 이웃 마을로 놀러가는 것일까, 기녀로서의 삶에 미련이 많아 서둘러 기방으로 가는 것인지도 모를 일이다. 엉거주춤하게 서 있는 아이 업은 여자아이와 아이의 뒷모습이 아련할 뿐이다.

그래서 이 그림을 보면 예전 내 흑백사진이 떠오른다. 아이가 아파하는 마음보다 저 자신의 삶에 대한 욕심이 많아 다른 이의 등에 아이를 남겨두고 돌아서는 모진 어미의 모습 말이다.

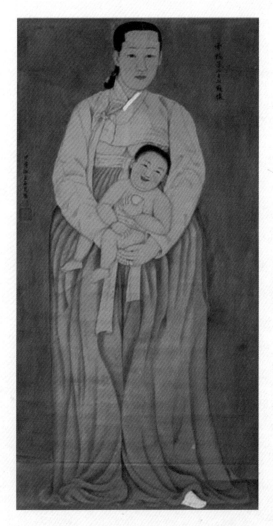

채용신, 「운낭자상」, 종이에 수묵담채, 120.4×61.5cm, 1914, 국립중앙박물관 소장

아이 엄마는 머리를 아래로 내려 묶었으며 푸른색의 치마가 풍성하게 주름져 있고 풍만한 엄마의 자태가 양반가문의 부잣집 아낙네로서 오롯이 아기만을 위해 존재하고 있는 느낌이 든다.

시산의 「기녀」는 단순한 구조에 정갈한 격자문양을 배경으로 하고 있다. 기녀들이 앉아 있는 마룻바닥 역시 직선으로 표현되어 있다. 특별한 치장이나 특별한 군더더기 없는 세 기녀의 모습을, 툇마루에 앉아 있는 그녀들의 한때를 화폭에 옮겨놓은 것이다. 마치 이들 세 여인이 한 여인인 듯 닮아 있지만 어쩌면 그녀들의 일생을 한 화면에 보여주기 위한 그림은 아니었을까. 기녀의 과거와 현재, 미래를 보고 있는 듯한 느낌이 든다.

아이를 업고 있는 기녀나 아이를 두고 가는 여인이나, 모두 어미여서 애처롭다. 세상의 모든 어미라는 존재는 아이 곁에 자신의 인생을, 자신의 몸을 묶어둘 수도 없고 벗어던질 수도 없는 존재이다. 무엇이 옳고 무엇이 그르다 할 수도 없다. 남의 등에 업혀 어미를 배웅하는 아이나 그 아이를 두고 가는 어미나 모두 상처받지 않고 자신만의 삶을 꼿꼿하게 살아낼 수 있기를 바랄 뿐이다.

「기녀」를 그린 유운홍은 화원으로 첨사를 지냈다. 현재 전하는 작품이 그리 많지 않아 그다지 알려지지 않은 예인 중 한 사람이기도 하다. 그는 산수화, 인물화, 화조화 등에 능한 화원으로 전해지고 있으나 대표작으로 내세울 만한 그림은 전하지 않는다. 그가 풍속화가로서 자리매김한 것을 「기녀」로 짐작할 수 있을 뿐이다. 그가 김홍도나 신윤복과 동시대 사람인 것을 감안하면 아마 유운홍은 그들의 영향을 무시할 수 없었을 것이다. 가늘고 고른 필선이나 기생들의 탐스러운 머리, 푸른색의 치마, 앉아 있는 자태, 꽉 찬 화면의 공간 구성 등의 표현이 혜원의 것과 비슷한 이유이다.

같은 주제를 가지고 그림을 그렸지만, 이들 그림보다 훨씬 후대에 그려진

채용신蔡龍臣, 1850~1941년의 「운낭자상雲娘子像」은 전혀 다르다. 그림 오른쪽 상단에 적혀 있는 내용으로 보아 스물일곱 살의 아이 엄마가 구름을 배경으로 풍만한 가슴을 드러내놓고 밝은 표정의 알몸인 아이를 안고 서 있다. 그림을 통해서도 시대가 많이 바뀌었구나 하는 생각을 할 수 있지만 그럼에도 앞의 두 그림과 어쩌면 이렇게 다를 수 있을까 싶다.

아이 엄마는 머리를 아래로 내려 묶었으며 푸른색의 치마가 풍성하게 주름져 있고 풍만한 엄마의 자태가 양반가문의 부잣집 아낙네로서 오롯이 아기만을 위해 존재하고 있는 느낌이 든다. 통통하게 살찐 아이나 아이 손에 들려 있는 동그란 먹을거리, 해맑고 흡족하게 웃는 아이의 모습이 더없이 행복하기만 하다.

내게 닭은 자연스럽게 달걀의 이미지로 이어지고, 그 달걀은 작은 종지에 아무런 고명도 얹지 않은 채 가마솥 안에서 쪄낸 달걀찜을 연상하게 만든다. 어린 시절 할아버지 밥상에만 올랐던 그 달걀찜을 맛보려면 할아버지께서 밥 숟가락을 내려놓고 자리에서 일어나셔야 가능했다. 할아버지께서는 그 작은 종지에 담긴 달걀찜을 두어 숟가락 드시고 우리를 위해 두어 숟가락 분량을 남기곤 하셨다. 우리는 그 나머지를 나눠 먹느라 언제나 맛만 보고 아쉬움을 달랠 수밖에 없었다. 그런 때면 늘 하루에 달걀을 하나만 낳는 닭이 야속했다. 달걀을 낳는 닭을 여러 마리 기우면 된다고 항의라도 할라 치면 어머니께 새로운 지청구를 듣기 일쑤였다. "이것아, 닭은 거저 크냐? 먹이를 줘야 크지."

한겨울 풀이 없는 계절, 닭 모이를 맘껏 줄 음식물쓰레기조차 귀하던 시

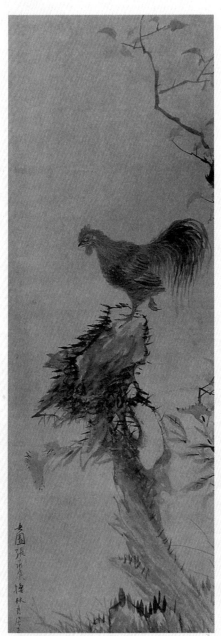

장승업, 「계도」, 종이에 수묵담채, 140×43.7cm, 19세기, 간송미술관 소장

벼면에서 솟구치는 그림에 대한 열정과 세상을 모두 품어 그것을 그림으로 표현하고 싶은 욕구는 마치 높이 날고 싶지만 세속에 한쪽의 발이 묶여 날갯짓밖에 할 수 없는, 겨우 한 번 높이 솟았다 다시 땅으로 내려딛고 서야 하는 수탉의 운명이 아니었을까.

절 얘기다. 오히려 암탉이 알을 품어 새끼를 낳는 것이 걱정될 만큼 수요와 공급을 철저하게 계산할 수밖에 없는 그런 시절이 있었다.

집안에 닭은 없어서는 안 될 귀한 가축이었다. 그런 닭의 꽁무니를 이유 없이 쫓아다니며 몰아세우면 닭은 뒤뚱거리며 달아나다가 한차례씩 힘을 주어 포드닥 날갯짓을 해 높이 솟았다 내려앉았다. 우리는 그 모습이 재미있어 짓궂은 장난을 치곤 했다. 닭이 높은 곳을 좋아한다는 것을 아는지라 뒷간이나 외양간 지붕 위에 닭을 올려놓고 뛰어내릴 수 있는지 아닌지 내기를 하기도 했다. 어쩌다 배짱 좋은 수탉은 거침없이 꼬꼬댁 소리를 내며 뛰어내리는데 겁 많은 닭은 안절부절하고 만다. 그렇게 우리네 삶에 있어 닭은 참 만만한 가축이었다. 집에서 키우는 가축 중에 짓궂은 꼬맹이들의 장난에 유난히 시달리는 동물이기도 하다.

오원吾園 장승업張承業, 1843~1897년, 그는 왜 닭을 선택했을까.

그는 유난히 수탉을 즐겨 그렸다. 특히 그가 그린 수탉은 예사롭지 않은 이미지를 담고 있다. 일례로 왼쪽 그림을 보자. 오래된 고목에 한쪽 나뭇가지가 썩어 부러졌고 그 위에 수탉이 올라가 홰를 치려는 것인지, 날아볼 자세를 취하는 것인지 한쪽 발을 들고 다부진 자세로 서 있다. 붉은 벼슬 아래의 매서운 눈은 앞을 보고 있고 부리는 소리를 낼 것처럼 약간 벌리고 있다. 등줄기는 반듯하게 힘이 가해져 있고 화려한 꽁지를 바로 세우고 긴장을 하고 있다. 날 것인가, 소리를 칠 것인가.

바로 장승업의 「계도鷄圖」라는 그림이다. 동양에서 12신장에 해당하는 동물들은 다 나름대로 상징성을 가지고 있다. 그중 닭은 일상을 사는 우리들에

장승업, 「죽원양계」, 비단에 수묵담채, 74.9
×31cm, 19세기, 간송미술관 소장

마음껏 날고 싶은 수탉처럼 그는 마음껏
자신의 세계를 만들어 갔으니 그의 갈등
과 번뇌조차 후대를 사는 우리가 누려볼
수 있는 특권이 되었다. 이런 것이 세상에
존재하는 모든 예술의 존재이유가 아닐까.

게 밤이 가고 새벽이 오는 것을 가장 먼저 알리는 동물이어서 신화 속에서 태양을 상징하거나 빛의 전령으로 등장하기도 한다. 우리 민속에서는 악귀를 쫓는 영묘한 힘이 있다고 해서 새해에 그림으로 그려 벽에 붙이거나 돌로 새겨 무덤 앞을 지키는 신상으로 세우기도 한다. 한때 여자들이 닭발이나 머리 먹는 것을 금기시하기도 했지만, 닭은 보통 길조로 받아들여졌고 수탉의 벼슬이 머리에 쓰는 관모처럼 보인다 하여 출세나 부귀공명을 상징하기도 했다. 우리네 가까이에 있기 때문에 민화로 많이 그려진 동물 중 하나이기도 하다.

장승업의 그림 중 화려한 붉은 벼슬이 두드러진 수탉을 그린 「계도」가 특히 눈에 들어온 것은 그의 삶과 그가 추구한 예술세계가 닭이 갖고 있는 상징성과 연관이 있지 않을까 해서다.

한쪽 발을 들고 날 준비를 하는 수탉이라면, 세상을 향해 마음껏 날고 싶은 닭이라면, 그 모습이 화가 자신이 아닐까 하는 생각이 든다. 닭의 보편적인 상징성도 중요하지만 수탉이 갖고 있는 고유한 동물적 특징이 먼저 떠오른다. 온 힘을 다해 높은 곳에서 낮은 곳으로, 혹은 낮은 곳에서 높은 곳으로 한순간 뛰어내리거나 오를 수는 있지만 하늘을 날 수 없는 것이 바로 닭이다.

날고 싶지만 땅을 딛고 살아야 하는 운명에 순응하면서도 가끔은 높은 곳에 올라 아래를 향해 비행을 준비하는 그 모습, 장승업은 「계도」를 통해 자신이 추구하던 삶의 한 모습을 보여주려고 했던 것은 아닐까 하는 생각이 든다. 「계도」를 보면 오롯이 예술가로서 특별했던 장승업의 삶이 보이고 그의 이상이 보인다.

장승업은 조선 말기의 화가로 중인 가문에서 태어나 본관은 대원大元이며

장승업, 「자웅계」, 비단에 수묵담채, 141.8×36.9cm, 19세기, 개인 소장

누군가의 입신공명을 위해 상징적인 의미를 담아 그려 주지 않았을까 생각해본다. 그럼에도 암탉과 더불어 있는 것으로 보아 그 역시 세속에 대한 욕심을 아주 버리지는 못하지 않았을까 하여 그의 삶이 불현듯 아리다.

호는 오원이었고, 때로는 취명거사醉瞑居士, 문수산인文岫山人 등의 호를 쓰기도
했다. 그는 일찍 부모를 여의고 고아로 자랐으며 이상적의 사위이자 역관을
지낸 이응헌李應憲 1838년~?의 집에서 더부살이한 것으로 알려져 있다.

당시 이응헌은 청나라를 오가며 많은 그림을 수집할 정도로 그림을 좋아
했다. 그런 집안 분위기 때문에 당대의 화가들이 이응헌의 집에 수시로 드나
들었으며 그의 아들 역시 그림을 즐겨 그렸다. 오원은 이런 집안 분위기에서
자연스럽게 어깨너머로 글과 그림을 보고 스스로 익힌 것이다.

타고난 미감이 있었던 것일까. 혼자 익힌 그림이 이응헌의 눈에 띄었다.
장승업의 특별한 재주를 알아본 안목 있는 이응헌의 지원과 배려로 그는 그
림에만 전념할 수 있었다. 장승업은 중국의 그림이나 조선 화가들의 그림을
많이 보았지만 그것을 모방하지 않고 자기 나름의 방법으로 재해석해 창조
하기 시작하면서 자신만의 호방한 필묵법으로 명성을 얻기 시작했다. 타고
난 영감과 신기에 가까운 열정으로 수많은 그림을 그린 그는 그 명성이 궁중
에 알려져 고종 왕실의 초청으로 감찰이라는 관직을 받기도 했다.

그러나 장승업은 자유롭기 그지없는 끼 많은 예술가였고, 당연히 관직이
맞을 리 없었다. 그림에서조차 어떤 규율에 얽매이지 않고 자신만의 독창적
인 스타일을 만들어갔던 그는 유일하게 예술적 영감을 얻을 수 있는 곳이 여
자와 술이라고 했다. 어떤 술자리에서든 여인이 술을 따라주면 즉석에서 그
림으로 응답해주곤 했다.

결국 그는 자신의 그림을 원하는 사람들의 사랑방과 술집을 전전하며 자
유로운 방랑자처럼 뜬구름 같은 일생을 보내다 1897년에 생을 마쳤다고 한

다. 그는 여자를 좋아했지만 평생 결혼은 하지 않았으며 어디서 어떻게 생을 마감했는지는 알려져 있지 않다. 단지 일체의 세속적인 것을 거부했던 진정한 예술가로서 진정 그다운 삶을 살았다는 추측만 해볼 뿐이다.

그래서 그가 그린 수탉이 그의 모습과 겹치는 것이다. 내면에서 솟구치는 그림에 대한 열정과 세상을 모두 품어 그것을 그림으로 표현하고 싶은 욕구는 마치 높이 날고 싶지만 세속에 한쪽 발이 묶여 날갯짓밖에 할 수 없는, 겨우 한 번 높이 솟았다 다시 땅으로 내려딛고 서야 하는 수탉의 운명과 닮았다. 그럼에도 그는 그 운명을 스스로 깨고 때론 견디며 살고 싶은 대로 자유롭게 살았다. 그 삶이 만족스러웠는지는 누구도 알 수 없다. 단지 그의 그림을 통해 그는 그리고 싶은 것을 그리며 자유롭게 살지 않았을까 추측해볼 뿐이다.

그가 그린 다른 그림 중 「자웅계雌雄鷄」라는 그림을 보면 수탉과 암탉이 사이좋게 어우러져 있다. 그런데 수탉은 뒤에 바위 혹은 고목 위에 피어 있는 맨드라미를 바라보려는 것처럼 고개를 잔뜩 돌려 세워 뒤를 보고 있다. 유교에서 수탉은 입신출세나 부귀공명을 상징한다고 하는데, 여기에 수탉의 부리를 닮은 맨드라미가 더해져 그 상징성을 배가하고 있다. 누군가의 입신공명을 위해 상징적인 의미를 담아 그려준 그림이 아니었을까 생각해보지만, 암탉과 더불어 있는 것으로 보아 그 역시 세속에 대한 욕심을 아주 버리지는 못한 것처럼 보여, 그의 삶이 불현듯 아릿하게 다가온다.

많은 예술가들이 자유롭고 순수한 열정으로 살고자 한다. 그럼에도 현실이라는, 세속이라는 업의 굴레를 벗어던지지 못해 갈등하는 경우를 본다. 갈

등과 번민을 그림으로 그려내면서 자신을 앞으로 나아가게 하는 것, 결국 예술은 그 갈등하는 과정 속에서 창작되어 세상 밖으로 내던져지는 것이 아닐까 싶다.

오롯이 그림을 통해서만 세상에 자신을 알리고 그 작업으로 인해 자신의 존재감을 찾고자 했던, 그런 예술가의 전형을 살다간 장승업의 일생이 새삼 감동으로 다가온다. 마음껏 날고 싶은 수탉처럼 그는 마음껏 자신의 세계를 만들어갔으니 그의 갈등과 번뇌조차 후대를 사는 우리가 누려볼 수 있는 특권이 되었다. 이런 것이 세상에 존재하는 모든 예술의 존재 이유가 아닐까 한다.

자연에
스며들다

영원히 · 살아 ·
숨 · 쉬는 · 인왕산 ·

지방에 살고 있는 사람들은 가끔 수도 '서울'이라는 공간에 대한 상대적인 열등감을 느낀다. 여러 가지 이유가 있겠지만 우리나라의 경우 특히 문화 예술을 비롯한 여러 분야의 권력이 수도 서울에 응집되어 있다. 마치 모든 문화 예술의 주인공은 수도 서울이 차지하고 있는 것 같은 느낌이다. 현재 서울이 아닌 다른 지역에 살고 있는 많은 사람들이 이러한 문제를 의식하고 다양한 분야에서 극복하려는 시도를 하고 있고, 실제 많이 달라지고 있는 추세이다. 그럼에도 어떤 일에 부딪혔을 때, 지역 사람이라는 한계 앞에서 서글픈 일이 많은 게 현실이다.

이러한 흐름은 조선시대에도 예외가 아니었던 것 같다. 많은 일들이 주로 도읍인 한양을 중심으로 흘러갔고 그림 배경 역시 한양인 경우가 많다. 한양의 장터, 한강, 남산, 인왕산, 북악산, 궁궐 등 한양을 무대로 한 그림이나 이

정선, 「인곡유거도」, 종이에 수묵담채, 27.3 X 27.5cm, 1755, 간송미술관 소장

정선 자신이 살던 집을 그린 「인곡유거도」를 보면 선비로서 단아하게 살아가는 그의 모습이나 그 주변 풍경들을 그가 얼마나 정감 있고 따뜻한 시선으로 바라보았는지 짐작할 수 있다.

야기들을 흔하게 접하게 되다 보니 나도 모르게 내가 몸담고 있는 지역보다 그곳을 더 잘 알고 있는 것 같은 느낌이다. 이것이 자신도 모르게 세뇌되는 또 다른 권력의 힘이 아닐는지 싶다.

겸재謙齋 정선鄭敾, 1676~1759년은 한양에서 태어나 그곳에서 자랐고 누구보다 한양의 풍경을 사랑했던 것으로 알려져 있다. 그는 백악산(지금의 북악산)과 웅장하고 굳건해 보이는 인왕산, 다소곳한 남산, 유유히 흐르는 한강 등을 좋아해 그곳의 풍경을 자주 그렸다.

인왕산 자락에 있던 자신의 집에서 바라본 풍경을 그린 「삼승조망도三勝眺望圖」나 자신이 살던 집을 그린 「인곡유거도仁谷幽居圖」 등의 그림을 보면 선비로서 단아하게 살아가는 그의 모습이나 그 주변 풍경들을 그가 얼마나 정감 있고 따뜻한 시선으로 바라보았는지 짐작할 수 있다.

정선에게도 생애 한차례 위기가 있었다. 할아버지와 아버지의 연이은 죽음으로 인해 집안이 급격히 기울게 되었던 것이다. 다행히 인왕산의 청풍계곡에 있던 외가가 큰 부자였으며 그곳에는 학문과 예술을 논하는 지식인들이 많이 드나들었다고 한다. 그는 외가에서 자연스럽게 학문을 접했으나 과거시험을 위한 공부보다는 그림 그리기에 더 열심이었다. 당시 그는 중국에서 들여온 「당시화보唐詩畵譜」와 「개자원화전芥子園畵傳」 같은 그림본을 스승 삼아 혼자서 그림을 연습했다고 전해진다. 작고 세밀한 표현이 필요한 초충도와 영모화로부터 스케일이 큰 산수화에 이르기까지 다양한 표현을 연구하고 연습하여 그의 방에는 '붓이 무덤처럼 쌓였다'고 한다.

중국의 그림을 보고 베껴 그리는 것에 답답함을 느낀 정선은 우리의 강산

을 제대로 그리고 싶은 간절함이 일었다. 이러한 간절함은 조선의 강산을 깊이 들여다보고 사색하는 경지에 다다른다. 산봉우리와 골짜기, 계곡물, 바위, 울창한 숲, 계절과 기후의 변화 등 그는 모든 것을 꼼꼼하게 관찰하고 사실적으로 화폭에 옮기기 시작했다. 단지 사실적인 묘사에만 그치는 것이 아니라 대상이 갖고 있는 고유한 특징을 찾아 그것을 장점으로 드러내는 그림을 그리기 시작한 것이다. 산을 그릴 때는 그 산이 갖고 있는 강한 인상을 찾아 부각시키고, 강을 그릴 때는 그 강만이 갖고 있는 부드럽고 잔잔한 이미지를 찾아 그려냈다. 계절이나 날씨에 따라, 혹은 그리는 이의 감정 변화에 따라 그것이 화폭에 고스란히 전달되어 정선만의 독특한 화법을 구사하게 되었는데, 그것을 바로 진경산수화眞景山水畵라 했다.

옛 그림이 신비로운 것은 다른 색채를 쓰지 않고도 먹의 농담과 붓의 강약만으로 산과 들과 사람의 표정을 사실적으로 표현할 수 있었다는 것이다. 그 분위기 또한 표현하고자 하는 내용을 충분히 드러내는 데 부족함이 없었다. 그런 경지에 다다르기까지 옛 화인들은 그리고 또 그리는 자기 수련이나 사물을 보는 관찰의 힘, 그것을 두고 보고 생각하는 사색의 힘을 중요하게 생각했고 그것을 바탕으로 그림의 깊이를 키워갔다. 또한 그림의 대상인 산과 들, 꽃과 사람, 세상의 다양한 풍속을 사랑하지 않고서는 그 대상에 깊이 빠져들 수 없었을 것이다.

정선이 그린 산들을 보면 마치 비행기라도 타고 하늘을 날면서 전경을 본 것이 아닐까 하는 생각마저 들 정도로 웅장하다. 마치 산 위 더 높은 곳에서 아래를 훤히 내려다본 것처럼 그 산이 갖고 있는 독특함이 느껴진다. 어떤 산은

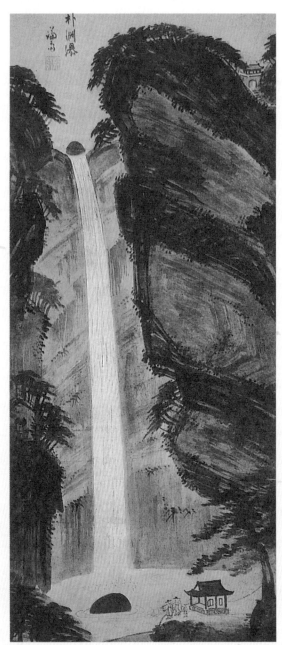

정선, 「박연폭포」, 종이에 수묵담채,
119.5×52cm, 18세기, 개인 소장

일필휘지로 휘몰아치듯 그린 그림 같
으면서도 자신의 내면에 잠재된 박연
폭포의 이미지를 잘 담은 그림이다. 이
것이 정선이 완성했다는 진경산수화
의 매력이다.

광활하고 어떤 산은 깊고 웅장하다.

때로는 중심의 뾰족한 산봉우리를 향해 주변의 작은 봉우리들이 내달리듯 치닫고 있으며, 때로는 하늘에서 선녀 수십 명이 내려와 치마폭을 흘러내리고 있는 것 같기도 하고, 심지어는 거대한 공룡이 등줄기를 보이며 엎드려 꿈틀거리는 것 같기도 하다. 대체 그는 이 거대한 산 전체를 어떤 시각으로 관찰하고 보고 상상할 수 있었던 것일까.

전체를 볼 수 있는 심미안이 없었다면 이런 그림을 그리는 것은 불가능했을 것이다. 그는 흔히 진경산수화를 완성한 화가, 조선 산수화의 전통을 바꾼 화가, 조선 강산을 진정으로 사랑했고 그것의 참모습을 그린 화가 등으로 회자된다. 그가 그려내고자 한 조선의 산수화는 어떤 것이었을까.

개성의 명물 박연폭포를 그린 「박연폭포朴淵暴布」는 양쪽으로 거대한 암벽이 앞으로 불거져 나오도록 그렸고 뒤로 하얀 물줄기가 쏟아져 내리는 것이 위압적이다. 물이 시작되는 위에는 반달 모양의 바위가 가운데 물살을 막고 있어 물살이 더 세게 느껴지도록 그렸다. 화면의 아래 고여 있는 물 가운데 역시 같은 모양의 바위가 솟아 있어 거대하고 웅장한 절벽의 분위기를 진정시켜주는 역할을 하고 있다. 일필휘지로 휘몰아치듯 그린 그림 같으면서도 자신의 내면에 잠재된 박연폭포의 이미지를 잘 담은 그림이다. 이것이 정선이 완성했다는 진경산수화의 매력인 모양이다.

그는 세자를 보필하는 관직인 세자익위사世子翊衛司의 종6품직으로 서른여덟 살이 되어서야 첫 벼슬길에 올랐고, 이후 하양 현감, 청하 현감, 양천 현령 등의 벼슬을 거쳐 일흔 살이 되어서야 한양으로 돌아올 수 있었다. 정선은 이

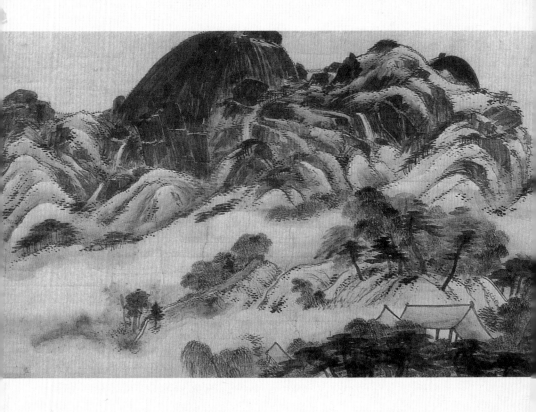

정선, 「인왕제색도」, 종이에 수묵담채, 79.2×138.2cm, 국보 216호, 1751, 삼성미술관 리움 소장

그가 그린 인왕산은 꿈틀거리며 살아 움직일 것만 같다. 금방이라도 용트림을 하며 기지개를 펼 것 같기도 하다. 정선의 붓질이 인왕산에 영원한 생명을 불어넣은 셈이다. 아마도 지금의 수도 서울이 커다란 힘을 갖고 있다면, 그것은 정선과 같은 수많은 예인들이 받들어 예찬한 그 기운 덕분일 것이다.

때부터 다시 한양의 풍경을 즐겨 그렸으며 그의 나이 일흔여섯 살에 그린 것이 바로 「인왕제색도仁王霽色圖」다. 이는 정선의 말년 그림임에도 힘 있고 육중한 모습으로 과히 정선의 최고 그림 중 하나라 불리는 데 손색이 없다.

「인왕제색도」는 백악산 남쪽 기슭에 올라가 여름철 장맛비가 쏟아진 뒤 개어가는 인왕산의 모습을 그린 것이다. 하늘 아래 거대한 공룡이 무리지어 엎드려 있는 것 같은 인왕산 봉우리 중 가장 크고 높은 봉우리에 시선이 모인다. 이 중심 봉우리는 거칠고 굵은 붓에 진한 먹물을 묻혀 위에서 아래로 내려찍듯 반복적인 붓질을 가한 것이다.

그림 안에서 멀리 보이는 육중한 화강암 바위가 너무나 생생하게 느껴진다. 반면 아래에 펼쳐진 작은 봉우리들은 완만한 곡선을 이루며 중심의 큰 봉우리를 향해 집결돼 있는 것 같은 형상을 이룬다. 정선은 먹의 강약 조절을 통해 산허리의 구불구불하고 입체적인 느낌을 맘껏 살려냈다. 굵은 산허리에서 아래 완만한 경사면으로 내려오면서 먹은 조금 더 연해지고 곳곳에 지극히 단순하고 절제된 표현기법으로 소나무를 배치한 것이 압권이다.

그림 아랫부분에는 정선 자신의 집인 듯한 선비의 집을 기와지붕만 상징처럼 드러냈으며 그 주변을 진한 화면으로 처리한 꼿꼿한 소나무 무리와 아래로 나뭇잎을 늘어뜨린 느티나무로 빼곡히 채웠다. 어느 부분은 진한 먹을 중첩시켜 더욱 강하고 육중하게, 어느 부분은 엷은 먹물로 부드럽게 표현해 비가 그치고 난 뒤 안개가 옅게 깔린 인왕산의 고적함을 충만하게 표현한 그림이다.

정선은 무슨 생각을 하며 「인왕제색도」를 완성했을까. 정선은 자신이 평

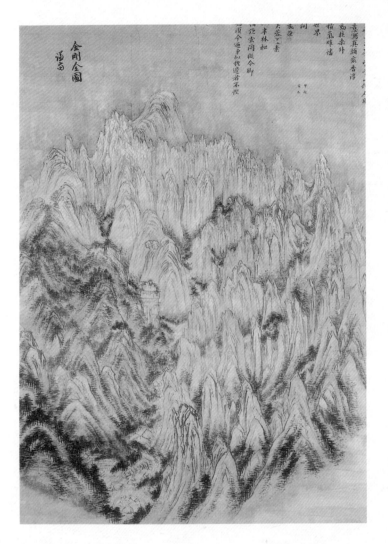

정선, 「금강전도(金剛全圖)」, 종이에 수묵담채, 130.6×94cm, 1734, 삼성미술관 리움 소장

그의 거친 필선을 통해 금강산의 기골이 잘 드러나 있다. 겸재의 천재성과 직관력을 알아볼 수 있는 그림이다.

생 사랑한 조선의 도읍, 서울의 인왕산을 그냥 산으로 그리는 대신 지금의 자신을 있게 한 정신적 흠모의 대상으로 두었다. 그는 어린 시절 자신이 즐겨 보았고, 그림에 빠져 평생 그림을 그리게 된 동기와 영감을 주었을 그 산을 애정 어린 시선으로 담아냈다. 그래서 그림 안에는 오직 그림에 평생을 건 화인다운 면모가, 그만의 경지가 보이는 것이 아닐까.

　그가 그린 인왕산은 꿈틀거리며 살아 움직일 것만 같다. 금방이라도 용트림을 하며 기지개를 펼 것 같기도 하다. 정선의 붓질이 인왕산에 영원한 생명을 불어넣은 셈이다. 아마도 서울이 커다란 힘을 갖고 있다면, 그것은 정선과 같은 수많은 예인들이 받들어 예찬한 그 기운의 힘이 아닐는지.

마음이 깊을수록
그림도 깊어지다

문학소녀적인 취향이 있는 사람 치고 대나무 숲에 대한 막연한 환상을 가져 보지 않은 이가 있을까? 영화에나 나올 법한 울창한 대숲에 앉아 나무 사이 사이로 새어들어오는 옅고 시원한 바람과 찰랑거리는 빛을 느껴보고 싶었 다. 고적하고 스산한 밤 창을 열었을 때, 대숲이 내는 괴기스러운 바람소리도 듣고 싶었다. 마치 이런 느낌이 문학에 영감이라도 줄 것처럼 나는 그 대숲이 주는 막연한 이미지를 갈구했었다. 그것은 내가 갖고 있지 않은 어떤 것에 대 한 갈증이기도 하다. 현재 내가 살고 있는 지역은 대나무가 잘 자랄 수 있는 환경이 아닌 모양이다. 주로 중부 이남이나 제주도에 흔히 멋스러운 대나무 숲이 조성되어 있는 것을 보면 더더욱 그런 것 같다.

언젠가 시골에 집을 짓게 되면 제일 먼저 대나무를 심어 그 느낌을 맛보면 서 살리라 했었다. 그러던 어느 날, 숲을 이룰 정도는 아니지만 몇 그루의 대

나무를 심어볼 수 있는 기회가 왔다. 지인의 도움으로 담양에서 대나무를 공수해왔다. 대나무의 생육환경이나 특징은 전혀 무시한 채 대나무가 갖고 있는 상징적인 모습만을 좋아하며 땅을 파고 마구잡이로 심었다.

한 해 두 해 바라보았지만 대나무가 숲을 이루는 것은 멀고 먼 일인 듯했다. 그렇게 무심히 몇 해를 넘겼는데 어느 날 대나무를 심은 곳이 작은 대숲을 이루기 시작했다. 언제 비어져 나왔는지 모를 죽순이 새 줄기를 만들어 위로 뻗어나기 시작하자 대숲에 생기가 돌기 시작한 것이다. 나중에 안 일이지만 대나무라는 것이 한번 심어놓으면 땅속에서 적어도 5년은 머물러야 땅 위에서 제 역할을 한다는 것이다. 위로 솟은 나무보다 땅속의 뿌리가 더 강해 그 뻗어나가는 속도가 대단하다는 것은 그런 시간을 지나온 대나무의 속성 때문이었다.

조선의 선비들이 문인화를 그릴 때 매난국죽梅蘭菊竹의 사군자四君子는 단골 소재였다. 유교를 숭상하던 선비들이 바라보기에 이들 사군자가 꼿꼿한 지조와 절개, 고결함이 있는 군자를 닮았다고 생각한 것이다. 하여 스승과 제자 사이에, 혹은 벗들에게 시문을 지어 보일 때나 그림을 통해 서로의 마음을 주고받을 때 사군자를 즐겨 그렸다.

전문 화인이 아니고 벼슬한 사대부 집안의 선비나 귀족들이 여기餘技로 그린 그림 중에 사군자를 소재로 한 문인화가 많았던 이유가 바로 여기에 있다. 취미로 그리는 그림이어서 표현이 서툴고 묘사력이 떨어지기도 했겠지만 마음속에 담긴 관념의 세계를 정해진 형식에 얽매이지 않고 자연스럽게 그렸다는 면에서 오히려 그린 이의 성정이 잘 드러나는 것이 문인화가 아니었을

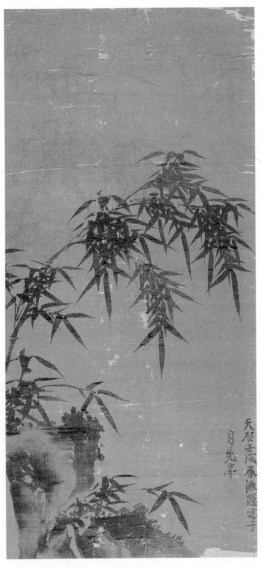

이정, 「묵죽도」, 비단에 수묵, 119.1×
57.3cm, 1622, 국립중앙박물관 소장
(허가번호 : 중박 201006-221)

마음속에 담긴 관념의 세계를 형식
에 크게 얽매이지 않고 그릴 수 있
다는 점에서 문인화를 통해 그린
이의 성정을 느낄 수 있다.

까 한다.

오늘날까지 그림이 전해지고 있는 조선시대 대표적인 문인화가로는 강희
안姜希顔, 1417~64년, 이암李巖, 1499년~?, 강세황姜世晃, 1712~91년, 윤두서, 김정희 등이
있다. 이들은 당대에 나름대로의 필법과 개성을 갖고 이름을 얻어 그들의 그
림 양식이 오히려 전문 화인들에게 영향을 미칠 만큼 그 특징이 두드러졌다
고 한다.

이들 문인화가들이 즐겨 그리던 사군자 중 선비들의 시와 그림에 가장 먼
저 등장한 것이 대나무이다. 중국의 가장 오래된 시집으로 알려진 『시경詩經』
에 주나라 무왕의 높은 덕을 칭송하여 그 인품을 대나무에 비유한 시가 있으
며, 난세를 맞아 정치에 등을 돌리고 대숲에 들어간 죽림칠현竹林七賢도 있었
다. 이러한 역사적인 배경 때문인지, 대나무는 고결하고 지조 있는 사람을 상
징하면서 많은 그림이나 시에 등장하기 시작했다.

그 많은 대나무 그림 중에 유독 눈길이 가는 그림이 있다. 탄은灘隱 이정李霆,
1541~1626년의 대나무 그림이 바로 그것이다. 이정의 대나무 그림은 다양한 제
목으로 현존하는 것이 많다. 구도나 색감에서 완벽하기로 평이 난 「풍죽도風竹
圖」를 비롯, 「묵죽도墨竹圖」 「금니죽金泥竹」 「우죽雨竹」 「설죽雪竹」 등이 있다.

이정은 세종대왕의 현손(고손자)으로 시서화에 모두 뛰어난 삼절三絶로 불
리는데, 특히 묵죽에 뛰어나 조선 제일의 묵죽화가로 칭송받고 있다. 더욱이
그는 임진왜란 때 왜적의 칼에 맞아 오른팔을 크게 다쳤으며 이후 왼손으로
그림을 그리기 시작했다. 그 후에 얼마나 노력했던지 오히려 왼손으로 그린
그림의 격조가 더 높았다고 한다. 그의 묵죽 그림 중 단연 으뜸이라는 「풍죽

이정, 「풍죽도」, 비단에 수묵, 127.8×71.4cm, 17세기, 간송미술관 소장

"엉성하면서도 재미가 있고 치밀하면서도 싫지가 않다. 소리가 나지 않아도 들리는 듯 하고, 색이 같지 않은데도 진짜 대나무와 꼭 같아 보이며 기운이 나타나지 않는데도 시원한 바람이 불어오고, 먹이 표시되지 않았는데도 의젓하여 공경할 만하다. 이것이야말로 뜻과 생각에서 나와 저절로 만족스럽게 된 것이다."

도」역시 말년에 왼손으로 그린 그림으로 전해진다.

「풍죽도」를 바라보면 이렇다. 다른 대나무들은 옅은 연한 묵을 써 안개 속에 감춰져 있고 오직 한그루의 꼿꼿한 대나무만이 짙은 묵을 써 이정의 붓에 의해 드러난 것이다. 바람은 왼쪽에서 오른쪽으로 분다. 댓잎의 끝은 가늘고 날카롭다. 마디가 그렇게 굵지는 않지만 그 가는 마디 사이에서 비어져 나온 댓잎을 보아도 그것이 결코 만만하지만은 않아 보인다.

대나무가 갖고 있는 상징성이나 대숲이 갖고 있는 모든 이미지를 이 한 장의 그림에서 모두 느낄 수 있다면 무리일까. 꼿꼿하고 강직하며 단아하고 깨끗한 대나무의 이미지나, 스산하고 차가운 겨울의 대숲, 활량하고 건조한 봄의 대숲, 찰랑거리는 녹음이 우거진 대숲, 잎을 갈아주기 위해 엽록소를 모두 배출해버려 깡마른 대숲, 저희들끼리 부딪치는 청명한 소리나 스산하고 괴기스러운 소리가 느껴지는 대숲. 이 모든 이미지들을 품고 있는 대숲이 이정의 「풍죽도」에 들어 있다.

당대의 문인이자 이정의 절친한 친구로 알려진 최립崔岦, 1539~1612년은 그의 대나무 그림에 대해 다음과 같이 평하기도 했다. "엉성하면서도 재미가 있고 치밀하면서도 싫지가 않다. 소리가 나지 않아도 들리는 듯하고, 색이 같지 않은데도 진짜 대나무와 꼭 같아 보이며 기운이 나타나지 않는데도 시원한 바람이 불어오고, 더위 표시되지 않았는데도 의젓하여 공경할 만하다. 이것이야말로 뜻과 생각에서 나와 저절로 만족스럽게 된 것이다."

이 글은 현대의 그 어떤 평론가가 이정의 그림을 평한 것보다 내 가슴에 정확하게 와 닿는다. 그림을 보면 그린 이의 면면을 알 수 있다는 말은 이 같

이정, 「풍죽도」, 비단에 수묵, 90×
35.8cm, 개인 소장

사람이 평생 무엇 하나조차 제대
로 이루어내기 어려운 법이다. 탄
은 이정은 자신을 다스리고 세상
을 사랑하는 방법으로 대나무 그
리기를 선택했고, 그의 마음이 깊
어질수록 단연 그림도 깊어질 수
밖에 없었을 것이다.

은 경우를 두고 하는 말인 듯하다. 당대 이정이라는 이는 왕가의 자손이자 선비였지만 왜적의 침입에 뒷짐 지고 있던 이가 아니었다. 벼슬아치들이 궁궐에 모여 탁상공론을 펼치고 있을 때 그는 칼싸움이 벌어지고 있던 현장에 있었던 모양이다. 나라의 운명이 풍전등화에 놓인 절박함이나 전쟁에 나간 군사들의 비장함을 염려하며 그 고통스러운 마음을 대나무 그림으로 다스렸던 것을 짐작해볼 수 있다.

그가 말년에 그린 대나무 그림들은 기존의 형식을 뛰어넘어 실험적이고 독창적이라는 평을 받고 있다. 그러나 평론가들이 얘기하는 그림의 형식에 대한 평가보다는 연륜이 더해질수록 삶에, 그리고 그림에 농익어가는 그의 정신을 「풍죽도」를 통해 바라볼 수 있다.

사람이 평생 무엇 하나조차 제대로 이루어내기 어려운 법이다. 이정은 자신을 다스리고 세상을 사랑하는 방법으로 대나무 그리기를 선택했고 그의 마음이 깊어질수록 단연 그림도 깊어질 수밖에 없었을 것이다. 뿌리가 강하고 줄기가 휘지 않는 것, 속이 비어 욕심이 없는 것이며, 사철 변하지 않고 푸른 대나무의 속성을 닮은 이가 탄은 이정이었던 것이다.

요즘처럼 길을 걷기에 좋은 시기도 없을 듯하다. 그 길이 흙내 나는 황톳길이 거나 단풍의 아름다운 빛깔로 우거진 숲길이거나, 온갖 새소리, 물소리, 바람소리가 화음을 이루며 길동무가 돼주는 고갯길이면 더욱 그러할 것이다. 목적지도 정해놓지 않고, 당도해야 할 시간도 정하지 않은 채 지극히 자유롭게 그런 길을 마냥 걸어볼 수만 있다면 그것으로도 족하다. 바쁜 일상에 지친 현대인이라면 누구나 꾸는 꿈이다.

숱한 문인과 예술가 들은 길을 통해서 문학적 감수성과 예술적 영감을 살찌워왔다. 여행을 위해 길을 걷거나 사색을 위해 산책하는 것, 어디론가 갈 때조차 길 위에서의 여정을 통해 그들이 보고 느낀 것은 문학이 되고 그림이 되며 음악이 되었다.

길을 걷는다는 것은 단지 그것을 시간의 흐름으로 버려두지 않고 내면에

무언가 만들어내고 있는 것이 분명하다. 그런 길 위의 가치를 안다는 것은 그 것을 즐기고 느끼며 무언가 얻어갈 수 있다는 것을 아는 것이므로, 그 자체가 커다란 축복이다.

종종 박물관에 가면 옛 지도를 가만히 들여다본다. 자동차도 없고, 서양 처럼 말이 흔해 말과 마차가 주요 교통수단도 아니었으며, 헬리콥터가 있어 높은 곳에 올라가 아래를 내려다볼 수도 없었는데 대체 옛사람들은 어떻게 지도를 그렸을까. 그것이 늘 궁금하다. 오직 길을 걷고 강을 건너고 산에 오 르지 않으면 불가능한 것이 지도 제작자들의 일이 아니었을까.

길과 함께 살고 길과 함께 즐겁고 길과 함께 고통스럽지 않았다면, 그 산 천의 속속 굽이굽이 길을 그려낼 수 없었을 것이다. 그런 생각에 다다르니 지 도를 그리는 사람이 그 무수한 길들을 사랑하지 않았다면 지도 제작 자체가 불가능했을 것이라는 생각이 든다. 하루 이틀도 아닐 것이고, 더위 또는 추위 와도 싸워야 했을 것이 뻔하기 때문이다. 우리에게 가장 잘 알려진 지도 제작 자 김정호金正浩, ?~1866년나, 그 외 이름 모를 무명의 지도 제작자들이 그린 옛 지도를 보면 그들이 얼마나 길을 사랑했을지 짐작이 간다.

이름만 들어도 그의 삶이 파노라마처럼 그려지는 김정호. 그럼에도 정작 그의 공식적인 기록은 모두가 불투명하다. 그는 황해도 토산(혹은 봉산)에서 태어나 서울에서 살았고 1866년에 사망했다고 전해진다. 그에 대한 전기가 전무한 것으로 보아 그는 양반은 아니었으며 집안 형편 또한 어려웠던 것으 로 짐작하고 있다. 그렇게 많은 지리서와 지도를 제작했으면서도 조선의 어 떤 문헌에도 그의 생애가 언급되지 않았다는 것은 아이러니이다. 그것이 단

김정호, 「대동여지전도」, 111×
67.5cm, 1861년, 국립중앙박물관 소장

우리는 이 그림을 통해 그가 지리
학자로서 지형의 구석구석을 탐색
하며 걸었던 길이며, 예인으로서
가슴으로 느끼고 즐기며 걸었을 길
과 산천을 볼 수 있다. 그 길을, 산맥
을, 물줄기를 그림으로 종이에 그
리고 목판에 새기는 것은 세상을
녁녁한 가슴으로 한 아름 품어보지
않은 다음에야 가능한 일이었을까.

지 신분의 벽 때문인지, 아니면 훗날 너무나 정확하게 국토를 그려낸 「대동여지도」로 인해 옥사했다는 설 때문인지는 알 수 없는 일이다. 유일하게 같은 시대 중인 출신인 유재건劉在建, 1793~1880년이 남긴 『이향견문록里鄕見聞錄』을 통해 김정호가 어떤 사람이었는지 어느 정도 짐작할 뿐이다.

김정호는 본래부터 뛰어난 재주가 많았다. 특히 지리학에 취미가 있어 두루 상고하고 광범위한 자료를 수집하여 「지구도地球圖」와 「대동여지도大東輿地圖」를 만들었다. 그는 그림도 잘 그리고 각刻에도 뛰어나 인쇄한 것이 세상에 퍼졌다. 상세하고 정밀한 것이 고금에 비교될 만한 것이 없다. 내가 이를 얻고서는 참으로 보물로 여겼다. 또 그는 『동국여지고東國輿地攷』를 편집하였는데 이것을 탈고하기 전에 죽었다. 매우 애석한 일이다.

이 글을 보아 우리는 김정호의 면면을 일부나마 짐작할 수 있다. 그는 지도의 필요성이나 지도를 그려야 한다는 사명감도 대단했지만 그것을 미학적으로 그려내는 재주 또한 함께 가지고 있었던 것이다. 그의 지도를 오늘날 흔히 볼 수 있게 된 것도 그가 목각에 남다른 재주가 있어 지도를 직접 판본으로 새겨 남겨놓았기 때문이다. 후대인들의 복인 셈이다. 그가 제작한 많은 지도 중 「대동여지도」는 지도 중의 지도이고 그의 삶의 좌표를 그려낸 예술품이었다.

「대동여지도」를 들여다보고 있으면 그것이 지도라는 생각은 전혀 들지 않는다. 대신 지도가 표시하는 어떤 위치를 찾아내기보다는 그가 한 칼 한 칼

가슴에 새기듯 했을 그의 마음자리가 보이는 것이다. 사람의 몸에 불거져 나온 힘줄처럼 솟아오른 굵은 산맥에서부터 고요하게 펼쳐진 드넓은 평야를 나타내는 가는 선까지 그의 노력을 한눈에 느낄 수 있다. 길 위에 흘린 땀에 칼의 강약과 먹의 농담을 더해 그려낸 지도의 선은 나무에 새기고 종이에 찍어낸 것이 아니라 가슴에 새기지 않았으면 불가능했을 일처럼 보인다.

「대동여지도」는 글씨를 가능한 한 줄이고, 표현할 내용을 기호화한 점이 현대 지도와 별다르지 않다고 한다. 실제 「대동여지도」를 보면 산맥이 가장 강하게 눈에 들어온다. 그 이유는 산을 독립된 하나의 봉우리로 표현하지 않고, 선으로 이어진 산줄기로 나타냈기 때문이다. 더욱이 산줄기를 가늘고 굵은 선으로 표현함으로써 산의 크기와 높이를 알 수 있도록 했다. 사람들의 삶의 터전으로서 지형을 이해하는 데 가장 중요한 요소인 강과 물의 경계와 산줄기가 명료하게 드러나도록 한 것이다. 그러한 선의 강약이 그림처럼 보였다.

그는 백두산에서 이어지는 대간大幹을 가장 굵게, 대간에서 갈라져 나가 큰 강을 나누는 정맥正脈을 그보다는 가늘게, 정맥에서 갈라져 나간 줄기를 더 가늘게 표현하는 방식 등을 사용해 산줄기의 위계에 따라 그 굵기를 달리하여 정교하게 그렸다.

「대동여지도」는 분첩절첩식分帖折疊式 지도로 되어 있어 보거나 가지고 다니기에 매우 편리했다고 한다. 우리나라를 남북으로 120리 간격(요즘 기준으로 6.5킬로미터), 22층으로 구분하여 하나의 층을 1첩으로 만들고 22첩의 지도를 상하로 연결하여 이를 다 펼치면 전국지도가 되도록 만들었다. 1층(첩)의

지도는 동서로 80리(약 1킬로미터) 간격으로 구분해 1절折 또는 1版로 하고 1절을 병풍처럼 접었다 펼 수 있는 분첩절첩식 지도로 만든 것이다. 지도를 일부 특정한 계층만 볼 수 있도록 한 게 아니라 누구나 갖고 다니며 볼 수 있도록 과학적이고 실용적으로 제작한 셈이다.

「대동여지도」가 현대에 이르기까지 대중들이 많이 소지하거나 알려진 이유는 목판본으로 인쇄한 지도였기 때문이다. 목판본이 지도의 대중화에 획기적으로 기여한 셈이다. 지도의 내용은 말할 것도 없고 목판이 갖고 있는 선의 선명함이나 고유한 아름다움이 지도를 미학적으로 바라볼 수 있도록 만들어준다. 정밀한 도로와 하천, 정돈된 글씨와 기호들, 살아 움직이는 듯 힘이 느껴지는 산줄기, 그것들의 조화와 명료함은 다른 어느 지도도 따라올 수 없는 김정호식 판화작품 같은 느낌을 지니고 있다.

이런 점에서 김정호는 위대한 지도학자이면서 동시에 훌륭한 전각가였으며, 지도의 예술적 가치를 실현한 예술가이기도 하다. 지도 제작을 예술로 승화해 지도에 미적 품격을 갖추었던 것이다.

김정호는 그가 제작한 지도 「청구도靑邱圖」의 범례에서 "산마루와 물줄기가 지면의 근골과 혈맥"이라 했다. 또한 땅에 대한 그의 생각은 그가 갖고 있는 민족이나 자연에 대한 생각과도 맞물려 있다. 「대동여지도」는 지도 제작에 대한 그의 근본적인 생각이 충실히 반영된 것으로 보인다. 이는 조선시대 사람들이 지녔던 산천에 대한 인식을 지도화한 것으로, 단순히 실측이나 군사도구로서가 아니라 길을 사랑하듯, 국토를 아끼고 존중하는 김정호 사상의 투영이자 정신의 상징으로 보인다.

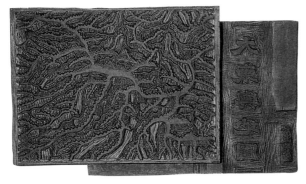

김정호, 「대동여지도 목판—함경도 갑산 지역」, 32×43cm, 1861년, 목판본, 1861, 국립중앙박물관 소장
(허가번호 : 중박 201006-221)
김정호는 위대한 지도학자이면서 동시에 훌륭한 전각가였고, 지도의 예술적 가치를 보여준 예술가였다.

여기 그가 만든 또 한 장의 지도가 있다. 바로 「수선전도首善全圖」인데, 수선
은 서울을 뜻하는 고사에서 나온 말이다. 지도의 남쪽 부분은 목멱산(남산)이
고, 왼쪽 윗부분의 높은 산이 바로 백악산이다. 백악산의 왼쪽으로 인왕산, 오
른쪽에 낙산을 그렸고, 당시 도성 안의 길과 사대문, 거리 등을 자세하게 표현
하고 있어 이 시기 조선의 도로와 사회상을 이해하는 데 많은 도움이 된다.

「대동여지도」를 보고 있으면 그가 무수히 보고 걸었을 길이 내게도 보이
는 것 같다. 지리학자로서 지형의 구석구석을 탐색하며 걸었던 길이며, 예인
으로서 길과 산천을 가슴으로 느끼고 즐기며 걸었을 바로 그 길이 내게 펼쳐
진다. 그 길을, 산맥을, 물줄기를 그림으로 그리고 목판에 새기는 것은 세상
을 넉넉한 가슴으로 한 아름 품어보지 않은 다음에야 가능한 일이었을까. 세
상에 대한 그의 사랑이 한없이 크게 와 닿는다.

김정호, 「수선전도」, 101×74cm, 1840, 국립중앙박물관 소장(허가번호 : 중박 201006-221)
도로와 하천, 거리 이름을 자세히 표현해 당시 조선의 모습을 추측해볼 수 있다.

그의 작업은 분명 세상을 한발 앞서게 하는 진보적인 일이었으며, 세상을 새롭게 창조한 예술이었다. 그의 혼과 몸을 바쳐 만든 지도가 예술이 아닐 수 없고, 그림이 아닐 수 없다. 그것은 누구나 닿을 수 없는 경지였다.

　요즘 길이, 지도가 다 새롭게 보인다. 많은 길과 많은 지도의 선을 따라 내가 가야 할 길과 내가 내딛지 말아야 할 길이 있음을 조금씩 알게 된다. 모든 길을 다 걸어낼 수 없지만 내가 걸어갈 길이 있다는 것으로 만족해야 할 듯하다. 길을 걷는 일이 일상을 얼마나 충만하게 하는지를 겨우 알아가고 있으니 말이다.

너무나 고혹적인
그래서·가슴·저린

여자가 사랑에 빠지면 자태가 달라진다. 기쁘고 즐거우며 언제나 황홀한 기분에 빠진 듯한 모습은 그녀가 한참 사랑에 빠져 있다는 뜻이고, 우울하고 비통한 모습은 그녀의 사랑이 현재 아프고 가슴 시리다는 것을 의미한다. 물론 이 말은 비단 여자에게만 한정된 말은 아닌 듯하다. 남자 역시 사랑에 빠지면 뭔가 다른 모습이 겉으로 드러나 보이지 않을까.

그렇다면 그림을 그리는 옛사람이 사랑에 빠지면 그림이 어떻게 달라질까. 문득 그런 생각을 하게 하는 그림이 있다. 그림을 그린 이가 사랑에 빠진 것 같은 그런 느낌, 누군가를 고혹적으로 바라보며 유혹하고 싶어 안달하는 느낌이 절절하게 들어 있는 그런 그림이다.

그림에서 난蘭은 무수한 그림의 소재이다. 군자의 어진 마음을 상징하는 난을 통해 사랑하는 정인을 드러내고 싶고, 그 정인에게 다가가고 싶고, 그

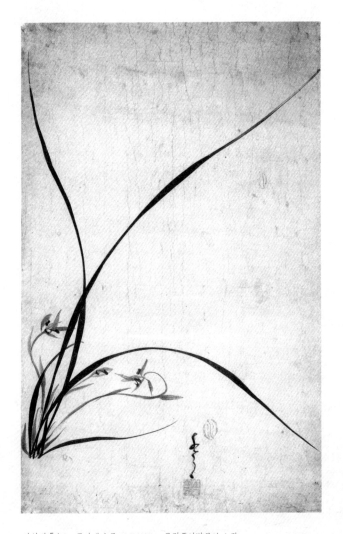

임희지, 「난초」, 종이에 수묵, 62.5×38.5cm, 국립중앙박물관 소장

그림을 그린 이는 사랑에 빠져 있고 그 사랑을 자유분방한 붓질로 담아버리고 싶었던 모양이다. 마지막까지 붓질은 정인들을 감싸 안으려는 듯 맨 아래 오른쪽 잎맥으로 수줍게 마무리하고 있다.

정인을 애타게 유혹하는 듯한 묵란이 하나 있다.

　그 많고 많은 난 그림 중에 이 묵란 앞에만 서면 유독 심장이 턱 멎는 것 같다. 마치 가냘프면서 노련한 춤꾼이 온 힘을 다해 휘어질 듯 말 듯 춤을 추고 있는 것 같은 모습이다. 그 자태가 어떤 강직한 선비라도 유혹하려는 듯 요염한 몸짓으로 화면을 휘젓고 있다. 보는 이로 하여금 말을 하게 만들고 또 스스로 이야기를 하고 있다. 나를 보아달라고, 내게 말을 걸어달라고, 그렇게 묵란은 자신을 내보인다.

　화면의 왼쪽 귀퉁이에서 출발한 붓질은 사선으로 이어진 끝에서 날카롭게 멈출 때까지 단 한 번의 숨조차 쉬지 않는 긴장감을 준다. 꺾일 듯 말 듯 위태롭지만 결코 꺾이지 않으면서 하늘을 향해 비상이라도 하려는 듯 자유로운 몸짓을 하고 있다. 지극히 절제돼 있으면서도 한없이 자유로운 선이다. 그러면서도 붓끝을 흘리지 않고 마지막에서 숨을 참고 멈추듯, 방점을 찍듯, 힘껏 힘을 주어 마무리했다.

　화면의 중심을 이루는 그 사선으로 이어진 잎을 스쳐 왼쪽 위로 향한 붓질은 한껏 몸을 뒤로 젖혔다. 사선으로 뻗은 잎맥을 바라보기 위해 안간힘을 쓰고 있다. 불안하면서도 예사롭지 않은 힘이 보인다. 아래로 엎어질 듯 휘어져 있는 오른쪽 잎맥은 춤꾼이 마지막 혼신을 다해, 절실하게 울고 있는 것처럼 보인다. 흐느끼느라 춤꾼의 등이 들썩이고 있는 것일까. 붓질은 그 긴장감을 놓치지 않기 위해 한 치의 흔들림도 없다. 위로 뻗으며 부드럽게 휘어지고 다시 아래로 완만하게 내려놓는 붓질은 마지막에서 잠시 생각에 잠긴 듯 주춤한다.

잎맥이 화면의 전체적인 구도를 잡고 있지만 결코 안정감 있어 보이지는 않는다. 전체적으로 보면 보일 듯 말 듯한 긴장감이 있으면서 지극히 자유분방하다. 이러한 자유분방한 붓질을 잘 휘어잡고 있는 것이 왼쪽 하단 끝에 모아진 짧은 붓질들이다. 그리고 그 속에 수줍게 피어 있는 춘란春蘭을 볼 수 있다.

두 줄기의 꽃을 피우느라 짧은 붓질들은 날카로운 듯하면서 한없이 부드럽다. 꽃을 피운 줄기들은 꽃이 없는 잎맥에 비해 한결 밝고 부드럽게 처리해 음양감을 주었다. 바닥에서 여러 개의 줄기가 올라와 있지만 그중에 꽃을 피워낼 줄기는 처음부터 싹이 보였던 것이다.

꽃을 피울 선은 꽃봉오리의 무게를 실은 것처럼 봉오리 아래서 한 번 더 휘어진다. 오른쪽의 꽃은 왼쪽으로 휘어지고 왼쪽의 꽃은 오른쪽으로 휘어져 서로 마주보고 있다. 위의 꽃은 넌지시 아래의 꽃을 보고 있고 아래의 꽃은 수줍어 차마 고개를 들어 위의 꽃을 볼 수가 없다. 마치 서로 정인인 남자와 여자가 바라보고 있는 형국이다. 잎맥과 아래의 꽃봉오리가 비슷한 구도를 취하고 있는 셈이다.

그림을 그린 이는 사랑에 빠져 있는 것이고 그 사랑을 자유분방한 붓질로 담아내고 싶었던 모양이다. 마지막까지 붓질은 수줍은 정인들을 감싸 안으려는 듯 맨 아래 오른쪽 잎맥으로 마무리된다.

그 가운데 자신의 호 수월水月을 한 몸으로 만들어 흘려 쓴 초서체는 너무나 유연해 잡아볼 수가 없는 글자다. 그저 그 서체조차 한 폭의 그림처럼 바라볼 수밖에 없는 것이다. 글조차 난을 친 그림을 닮았으며 물과 달이라는 호

「묵난」의 부분

자신의 호를 한 몸으로 만들어 흘려 쓴 초서체는
너무나 유연해 잡아볼 수가 없는 글자다. 서체조차
한 폭의 그림처럼 바라볼 수밖에 없는 것이다. 글
조차 난을 친 그림을 닮았으며 물과 달이라는 호
조차 그림을 닮았다.

조차 그림을 닮았다. 그는 왜 물과 달이었을까. 이 그림을 그린 이가 바로 수
월헌水月軒 임희지林熙之, 1765년~?이다.

그는 가난한 중인 출신의 역관으로 벼슬은 종8품에 이르는 봉사奉事였다.
그는 묵란과 묵죽을 즐겨 그렸으며 당대의 문인화가 강세황과 견줄 만큼 명
성이 높았다고 한다. 특히 임희지의 그림은 누구도 따를 자가 없을 만큼 뛰어
났다고 하는데 당대의 다른 문인화가들조차 인정할 만큼 고격古格에 얽매이
지 않고 자신만의 독특한 분위기의 묵란을 그렸다고 한다.

그는 자신의 작은 집 주변의 반 이랑밖에 안 되는 마당에도 반드시 작은
연못을 파고 물이 없으면 쌀 씻는 물을 모아 부어서 항상 가득히 채워두었단
다. 그리고 그 연못가에서 지내는 것을 즐겼으며 "물과 달이 나의 뜻을 저버
리지 않는구나. 달이 어찌 물을 선택하여 비치겠는가"라고 노래했다고 한다.

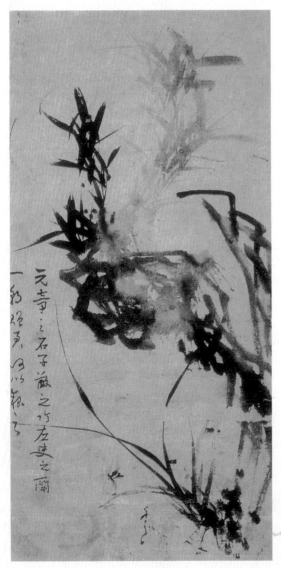

임희지, 「난죽도」, 종이에 수묵,
87×42.3cm, 고려대학교 박물관
소장

강하면서 호탕하고 패기가 넘
치는 대장부의 모습을 보는 듯
필치가 호방하고 자유롭다.

자신의 호를 '물과 달의 집'이라는 뜻의 수월헌이라 한 것과 일맥상통한다. 그만큼 그는 달과 물을 좋아했으며 그것과 함께 즐기기를 좋아했다. 이런 취향 덕분에 고혹적이고 자유분방하면서도 절제된 붓질을 구사할 수 있었던 게 아닐까 싶다.

그는 풍모조차 눈에 띄었다고 한다. 둥근 얼굴에 빳빳한 구레나룻을 길렀고 키도 2미터 가까이 되어 훤칠한 도인과 같았다고 하는데, 자유로운 붓질이 그의 수려한 외모에 비유되기도 한다. 그는 난 중에서도 주로 춘란을 그렸는데 춘란에는 다음과 같은 제시어를 붙이기도 했다.

깨끗한 이파리에 흥을 붙이노니, 마음을 같이한다 한들 어떠하리.

앞의 난초 그림에서 두 개의 꽃봉오리는 흥에 겹지만 수줍은 듯 마주보고 있는 모습을 한마디로 표현한 것이다. 두 개의 꽃대가 마치 너울너울 춤을 추다 갑자기 서로를 향해 멈추어 꽃이 된 느낌이다. "정숙한 여인에게 농을 걸어 흥을 붙이노니, 그 마음이 자신에게로 온들 어떠하리" 하고 읊조리는 말로 들린다. 이 말은 "나에게는 꽃을 기를 동산이 없으니 사람을 좋은 꽃 한 송이로 본다"는 그의 시와 어울리기도 한다.

사군자 중의 하나인 난초는 군자의 어진 도리를 상징하기도 하는데, 여기서 그는 여인의 향기에 견주어 자신의 연인을 난초로 의인화한 것처럼 보인다. 임희지는 난과 사랑에 빠진 것이다. 그래서 그 묵난이 더욱 고혹적으로 보인다.

난과 대나무를 한 화면에 그린 「난죽도蘭竹圖」에서는 또 다른 느낌의 수월을 감상할 수 있다. 강하면서 호탕하고 패기가 넘치는 한 대장부의 모습이다. 세상을 향해 뭔가를 드러내고 싶고 세상을 다 안고 싶고 한없이 세상을 사랑하는 대장부의 면모를 드러냈다.

비스듬히 뻗어 나온 바위 위로는 대나무를, 그 아래로는 예의 간드러진 난초를 그려 놓고는 화제로 "미불米芾, 1051~1107년의 돌, 왕희지王羲之, 307~65년의 대나무, 좌사左思의 난을 하루아침에 그려 그대에게 주노니 무엇으로 보답하겠는가"라고 했다. 여러 사람의 재능을 한 화면에 담아 그것을 능가하겠다는 자신의 솜씨를 자랑하는 말이기도 하고, 세상을 향해 한없이 당당한 그의 패기가 보이는 그림이기도 하다. 독특한 붓질로 여인네를 유혹하는 묵난과 또 다른 수월을 느껴볼 수 있는 그림이다.

젊은 치기로 가득 차 세상에 한없이 오만하던 시절, 서른을 넘기면 차라리 죽는 것이 더 가치 있을 것이라는 생각을 한동안 한 적이 있었다. 요절한 천재들의 삶이 이상적인 것처럼 그들의 세계를 기웃거렸던 것이다. 제대로 세상을 살아가고 있는 어른들이 들었다면 얼마나 가당치 않은 말이라 웃었을까. 이제 그런 시절은 지났지만 아직도 요절한 누군가의 이야기를 들으면 그 사람을 다시 보게 되는 것을 보면 어쩔 수 없는 나의 편견인 듯하다.

여기 그림이 한 장 있다. 풍경이 바람을 맞고 있다. 나무와 산과 들과 집과 모든 공기조차 바람을 맞고 있다. 그림마저 바람에 휩쓸려 갈 것 같다. 그 바람이 그림을 보고 있는 사람에게도 불어올 것 같아 몸을 한껏 움츠리게 된다. 차다. 서늘하다. 쓸쓸하고 외롭다.

이 그림은 분명 조선시대 것이다. 그럼에도 현대 작가가 그려놓은 것처럼

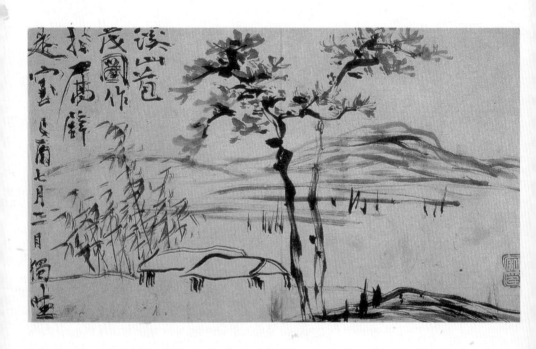

전기, 「계산포무」, 종이에 수묵, 24.5×41.5cm, 1849, 국립중앙박물관 소장

먹물이 마른 것인지, 일부러 먹물을 뺀 것인지 거칠고 건조한 붓으로 마음 가는 대로 선을 그은 것이 한 폭의
그림이 된 듯하다. 잡초의 밑둥만 위로 삐죽삐죽 솟은 것이나, 옆으로 자연스럽게 몇 번 그은 것 같은 산등성
이, 초가지붕의 선들이 그렇다.

현대적인 분위기가 강하게 느껴진다. 그리고 너무나 서늘해 외면했다가 다시 미련을 갖고 들여다보게 되는 단순하면서도 독특한 특징이 있다.

이 그림은 서른 살에 요절했다는 천재 화가 고람古藍 전기田琦, 1825~54년의 그림이다. 서른이라는 젊은 나이가 안타까운 것인지, 사라진 그의 천재성이 안타까운 것인지 아직도 나는 확신하지 못한다. 그저 요절이라는 단어를 무수한 천재들의 죽음 앞에 붙는 수식어인 양 치부해버리는 것은 아닐지 괜한 걱정이 앞선다. 예술적 끼를 다 발산하지 못하고 일찍 세상 밖으로 나가버린 숱한 예인들이 동시에 머릿속에서 오간다. 허난설헌, 이상李箱, 1910~37년, 기형도奇亨度, 1960~89년……. 어쨌든 그의 그림 서너 점을 후대에 볼 수 있는 것은 우리에게 행운인 셈이다.

당대에 많은 화인들이 있었겠지만 그의 그림이 왜 다른지, 왜 그의 그림이 유난히 서늘하게 가슴에 파고드는지 고민해본다. 그 이유를 추측해보자면 젊은 나이에 죽게 될 자신의 운명을 그림에 미리 드러내느라 그림이 그리 서늘하게 와 닿는 것은 아닐까.

「계산포무」는 꼿꼿한 소나무를 앞세우고 왼쪽에 대나무와 초가집을 두었다. 들녘을 지나 멀리 야트막한 산등성이가 겨울바람을 맞고 있다. 서늘하고 황량한 겨울의 쓸쓸한 이미지가 강하면서도 어딘지 모르게 부드럽다. 더 정제돼 있는 듯하고 완성도가 느껴져 그린 이의 심성이 눈에 선하게 보이는 듯하다.

「계산포무」의 붓질이 유난히 시선을 끄는 이유는 또 있다. 먹물이 마른 것인지, 일부러 먹물을 뺀 것인지 거칠고 건조한 붓으로 마음 가는 대로 선을

그어 그린 것 같다. 잡초의 밑동만 위로 삐죽삐죽 솟은 것이나, 옆으로 자연스럽게 몇 번 그은 것 같은 산등성이, 초가지붕의 선들이 그렇다. 비록 가늘지만 강직해 보이는 소나무 기둥을 타고 올라간 솔잎이 그나마 다복하게 붙어 있어 그림에 전체적인 안정감을 주고 있다.

「계산포무」를 바라보고 있으면 전기가 얼마나 욕심이 없는 사람이었는지 바로 알 수 있다. 그림에 군더더기가 없다. 무엇을 더 그려서 넣겠다고 애를 쓴 흔적도 없다. 그저 마음 가는 대로 붓을 움직인 것처럼 그림에 그의 마음이 보인다. 그의 삶도 욕심이나 욕망이 없어 외롭고 고독했을 것 같다. 허허벌판 들녘에 덩그마니 초가집이 하나 있는데, 그곳이 자신이 몸담고 있는 집일 것이다. 그의 시 「설옥雪屋」을 보면 이런 그림을 그리게 된 그의 마음을 읽어볼 수 있다.

문 밖에 찾아오는 이 드물고
정원에 쌓인 눈은 빈 창문에 비치는구나
질화로에 불이 식어 황혼이 찾아와도
오히려 나는 책상머리에 앉아 옛 그림을 감정하노라

이 시를 들여다보면 그가 청년이 아니라 모든 것을 달관한 노년의 예술가처럼 보인다. 그 짧은 생조차 그에겐 그토록 무거웠던 것일까. 아니면 19세기 조선의 사회가 예인들의 삶을 무겁게 만든 것인가. 그는 늘 산중에 고독하게 있었지만 세상을 향해 문을 열고 항상 누군가를 기다렸고 그 누군가를 기

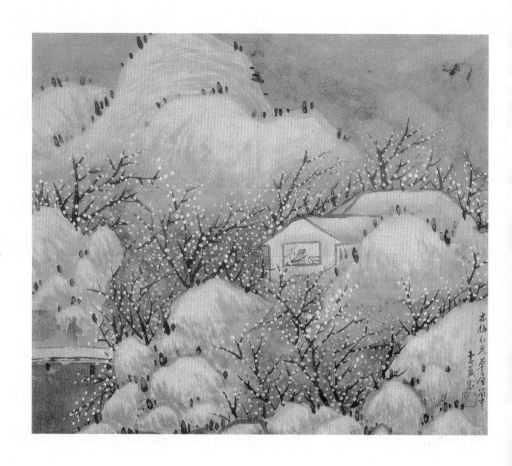

전기, 「매화초옥도」, 종이에 수묵담채, 9.4×33.3cm, 19세기, 국립중앙박물관 소장(허가번호 : 중박 201006-221)

세상은 뛰어난 그의 기예를 외롭게 만들었을지언정 산과 들과 꽃은 그를 따뜻하게 보듬고 있고 그 또한 그림
을 감상하며 기다렸을 것이다. 세상이 그를 돌아볼 때를.

다리다 황혼녘이 되어도 노여워하지 않고 옛 화인들의 그림을 감상하며 외로움을 달랬던 것이다.

실제 전기는 어떤 사람이었을까. 그에 관해 기록한 객관적인 자료를 살펴보자. 개성이 본관인 그는 중인으로 태어났고, 자는 위공璋公이며 호는 고람이고 별호는 두당杜堂이라 한다. 서울 수송동에서 한약방을 운영하던 그는 약을 지을 때마다 남은 종이에 글이나 그림을 남겨주던, 천상 예인으로서 따뜻한 성격을 지닌 사람이었다고 한다.

그는 어린 시절부터 추사 김정희의 사랑방에 드나들며 서화를 익혔다. 남다른 재주가 있어 김정희의 문하에 들게 된 것인지, 그 계기는 알 수 없으나 당대 문인화가의 최고봉이었던 그의 가르침을 받을 수 있었던 것이 전기에게는 엄청난 행운이었을 것이다.

미술사가들이 남긴 그에 대한 평을 보면 "그는 일찍이 소요간담蕭蓼簡淡의 묘미를 체득하였다"고 했으며, "천의무봉天衣無縫으로서 구도와 주름, 수법을 초월하여 필선과 묵색의 신비로운 아름다움이 두드러진다"고 했다.

그의 그림에 대한 이러한 평이 아니더라도 조선시대 문인화와 비교해보면 유난히 그의 그림이 다르다는 것을 느낄 수 있다. 조선 말기 문인화가들이 이루어놓은 높은 경지에 그가 다른 화인들보다 일찍 다다른 것은 분명한 것으로 보인다. 그가 예인으로 산 짧은 생애에 비하면 더욱이 그렇다.

「계산포무」와는 전혀 다른 그림인 「매화초옥도梅花草屋圖」는 매화나무가 우거진 깊은 산중의 집에서 홀로 있는데 봇짐을 진 나그네가 자신의 집을 찾아오는 풍경을 그린 것이다. 「매화초옥도」의 배경은 완연한 봄이다. 산골짜기

에 푸른 새싹이 돋기 시작했고 멀리 자신을 찾아오는 나그네는 붉은색 옷을 입고 있다. 그는 그 깊은 산골짜기에서 외롭게 겨울을 보내며 봄이 오는 것을 그 누구보다 절실하게 기다렸을 것이다. 손님이 찾아오는 것만큼이나 활짝 핀 매화가 반갑고 골짜기에 핀 새싹들이 그를 향해 얼굴을 내밀고 말을 하고 있는 것 같다.

세상은 뛰어난 그의 기예를 외롭게 만들었을지언정 산과 들과 꽃은 그를 따뜻하게 보듬고 있고 그 또한 그림을 감상하며 기다렸을 것이다. 세상이 그를 돌아봐줄 때를.

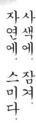

사색에 잠겨
자연에 스미다

한때 "열심히 일한 당신 떠나라"라는 광고 카피가 유행한 적이 있었다. 다람쥐 쳇바퀴 돌 듯 변함없는 일상을 살며 열심히 일하는 사람들이 꿈꾸는 '약간의 일탈'을 집어냈기에 시간이 지나도 회자되는 것이 아닐까 싶다. "한 달만 아무것도 하지 않고 쉬고 싶다, 아니 일주일만이라도 좋아." 이렇게 일탈을 꿈꾸며 무념무상에 빠져 단 며칠이라도 일상을 탈출해보고 싶은 것이 모든 현대인의 꿈일 것이다.

옛 그림에는 정형화된 주제가 있다. 그중 선비가 자연 속에 묻혀 은유자적하는 풍경을 묘사한 그림은 옛 화인들이 즐겨 그렸던 소재이기도 한데, 특히 강희안의 「고사관수도高士觀水圖」나 그의 동생 강희맹姜希孟, 1424~83년의 「독조도獨釣圖」가 바로 그것이다.

나는 감수성이 예민한 사춘기 시절, "넋 놓고 밖이나 바라본다"며 부모님

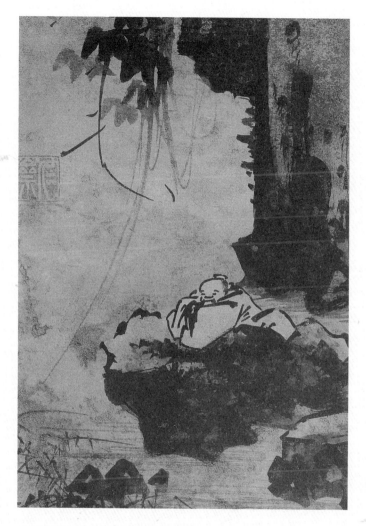

강희안, 「고사관수도」, 종이에 수묵, 23.4×15.7cm, 15세기, 국립중앙박물관 소장(허가번호 : 중박 201006-221)

선비가 사색에 빠져 이런 저런 생각들로 분주하다가, 그런 시간마저 지나 무념무상의 경지에 다다른 모습이다. 선비는 고요함에 젖어들었고 물과 나무, 계곡의 청명한 공기로 이뤄진 자연에 몸을 맡기고 있다.

의 꾸중을 자주 들었다. 무엇을 보고 있으면 거기에 골몰해 누가 불러도 모르게 혼이 빠진 사람처럼 몰입하는 습성이 있었다. 그렇게 몰입해 있노라면 좋아하는 사람도 그리워하게 되고 세상도 걱정하고 온갖 상념들을 다 가져다 머릿속에서 이리저리 굴리게 된다. 그것도 시간이 지나면 더 이상 아무것도 떠오르지 않는 고요한 상태가 된다. 귀에 들리는 물소리 새소리, 눈에 보이는 풀이면 풀, 빗방울이면 빗방울, 강물이면 강물을 멍한 상태로 바라보고 마는 것이다. 단지 몸이 감지할 수 있는 풍경만이 온전히 내게 남곤 했다.

그러나 어른이 되고 난 뒤 그런 한가롭고 여유로운 시간은 곧 낭비하는 시간처럼 느꼈다. 늘 조급하고 남들보다 한발 앞서야 한다는 강박증에서 언제쯤 나를 고요하게 내던져버릴 수가 있을지 아직도 해답은 멀기만 하다. 강희안의 그림을 보면서 나는 그런 시간들을 꿈꿔본다.

「고사관수도」는 강희안의 명성만큼이나 많이 알려진 작품이다. 이 그림을 보고 있노라면 분주한 일상을 떠나 한번쯤 나를 내려놓고 고요하게 지내고 싶은 유혹을 느낀다. 화면의 절반을 차지하는 배경에는 바위 절벽이 있다. 절벽에는 덩굴과 잎이 아래로 늘어져 있다. 이는 여백을 위한 붓질이기도 하고, 선비의 시선을 가져가기 위한 붓질이기도 하다. 계곡에도 바위가 돌출되어 있고 그 주변의 잡풀이 물 위로 내려와 물결을 만들어주고 있다. 선비의 시선은 그 잡풀과 물결을 향하고 있다. 그저 고요하게 바라만 보고 있는 모습이다. 나이 든 선비가 낮은 바위에 턱을 괴고 엎드려 있다. 그가 보고 있는 것은 바위 아래 계곡의 물인가, 위에서 아래로 하염없이 내려온 나무 덩굴인가, 아니면 자신의 내면인가.

바위의 질감과 잎사귀의 농담, 옷의 주름이며 물 위에 걸쳐 있는 잡풀의 날카로운 붓질이 전부 철저하게 의도된 듯 안정감을 보여주고 있다. 더 자세히 들여다보면 투박한 바위가 만드는 그림자며 물 위를 넘나드는 공기, 물속에서 돌출된 돌과 잡풀 사이로 흐르는 잔잔한 물결이 모두 살아 눈앞에 그 분위기가 고스란히 보이는 듯하다. 붓질은 거칠기도 하고 섬세하기도 하지만 전체적으로 생기 있고 조화롭다. 화면의 농담은 어둡기도 하고 밝기도 하나 단순하면서도 깊고 진중하다.

선비가 사색에 빠져 이런 저런 생각들로 분주하다가, 그런 시간마저 지나 무념무상의 경지에 다다른 모습이다. 선비는 고요함에 젖어들었고 물과 나무, 계곡의 청명한 공기로 이뤄진 자연에 몸을 맡기고 있다. 화면 왼쪽 가운데 여백에는 백문방인白文方印인 그의 호 인재仁齊가 찍혀 화면에 안정감을 더하고 있다.

강희안은 풍류와 문장으로 이름난 사대부 명문가 집안의 자제였으며 세종대왕의 처조카였다. 그의 부친과 함께 당대 시서화의 삼절로 불릴 만큼 타고난 재주가 많았던 인물이며 벼슬 역시 집현전 직제학까지 올랐던 것으로 알려져 있다. 그는 느긋한 성격을 지녔다고 하며, 그 여유로운 성품 때문에 시서화를 더욱 즐겼을 것으로 짐작된다.

글과 그림을 함께 그리는 선비들의 전형적인 특징을 반영한 「고사관수도」가 자연과 자신의 내면에 심취해 고요한 한때를 음미하듯 즐기는 그림이라면 그의 동생 강희맹의 그림 「독조도」는 형의 그림과는 확연히 다른 것을 느낄 수 있다.

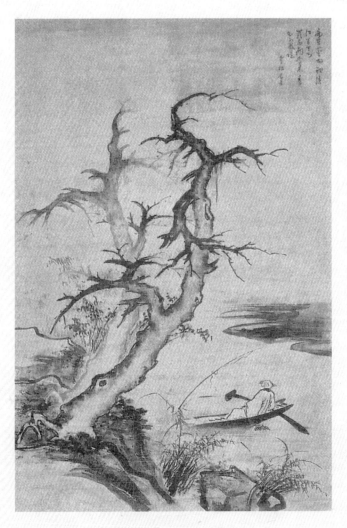

강희맹, 「독조도」, 종이에 수묵, 96.5×52.5cm, 15세기, 도쿄국립박물관 소장

나무 기둥에 썩은 구멍이 역력하지만 결코 썩어 꺾이지는 않을 나무가, 작고 약해 보이는 배 위에 앉아 멀리 풍경을 바라보고 있는 노인의 뒷모습과 닮았다.

강희맹은 그의 형 인재처럼 서화에 능했던 것으로 전해지며 문과에 급제해 종1품 찬성贊成에 이르렀고 진산군晉山君에 봉해졌다. 특히 그는 소나무와 대나무를 즐겨 그렸으며 만년에는 도화서의 장인 제조提調까지 오를 만큼 화원의 일에도 적극적인 관심을 보였다고 한다.

「독조도」는 제목처럼 홀로 낚싯대를 드리우고 있는 선비의 모습이다. 나는 이「독조도」를 볼 때마다 내가 알고 있는 한 집안의 뒤뜰에 서 있는 오래된 느티나무를 떠올린다. 이 나무는 꽤나 오래 살아 어른 둘이 팔을 벌려야 안을 수 있을 만큼 굵지만 나무 기둥 줄기의 속은 썩어 거의 비어 있다. 나무껍질만 간신히 남아 있는데 그 남은 껍질의 힘으로 뿌리가 내리고 가지가 뻗어 있다. 앙상하고 괴기스러운 가지만 남아 있는 이 나무를 보면 도무지 봄이 되어도 잎이 날 것 같지 않은데, 너무나 풍성한 모습으로 잎이 나고 봄과 여름, 가을을 풍요롭게 지내다 다시 앙상하고 괴기스러운 모습으로 겨울을 나곤 한다.

「독조도」의 화면 앞으로 불거진 두 그루의 빈 나뭇가지가 괴기스러울 만큼 강렬하다. 죽은 고목 같지만 봄이면 어김없이 잎을 틔울 것이다. 뿌리까지 드러나 있는 나무는 쓰러질 것처럼 보이지만 결코 쓰러지지 않을 것이다. 이쪽저쪽 자유롭게 뻗은 가지가 이 나무의 중심을 움켜잡고 있다.

밑동 아래는 짙은 먹과 두꺼운 붓질로 화면의 전체적인 중심을 잡아놓았으며 물가로 흘러내린 잡풀이며 물가에 드러난 바위 그림자처럼, 가까운 풍경만을 압축해 그려 대범하면서도 밀도가 있다.

괴기스러운 나뭇가지 뒤의 배경은 스산한 안개를 동반하고 있다. 그 아래 자신의 몸 하나 간신히 누일 수 있는 작은 배에 한 선비가 타고 있다. 그는 자

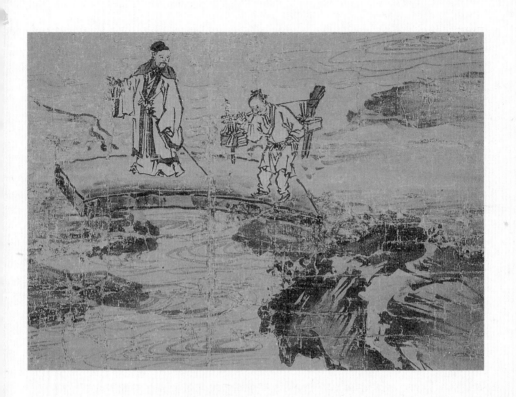

강희안, 「고사도교도(高士渡橋圖)」, 비단에 수묵담채, 21.5×22.2cm, 15세기, 국립중앙박물관 소장

다리를 건너는 선비와 동자의 모습이 여유롭다. 주변 경관을 자연스럽게 묘사한 강희안의 뛰어난 솜씨를 알수 있다. 조각난 그림이라 전체 구도를 알 수 없는 것이 아쉬울 뿐이다.

신이 드리웠던 낚싯대를 진즉 올려두었고, 무심한 모습으로 어딘가를 바라보고 있다. 건너편으로 이어져 있는 모래 백사장이 그림의 균형을 맞추고 있다.

그는 안개가 강가를 덮고 있는 이른 아침 홀로 나와 고적하게 있다. 그러나 이 그림이 외롭거나 나약하지 않은 이유는 곧 꺾여 쓰러질 것처럼 보이지만 봄이면 어김없이 싹을 틔울 나무임을 알기 때문이다. 나무 기둥에 썩은 구멍이 역력하지만 결코 썩어 꺾이지는 않을 나무가, 작고 약해 보이는 배 위에 앉아 멀리 풍경을 바라보고 있는 노인의 뒷모습과 닮았다. 얼굴 윤곽이나 머리, 옷의 자태가 결코 젊지 않지만 단아하고 단호하며 강직한 노년의 선비일 것 같은 느낌이 드는 것이다. 산과 물과 계곡을 벗 삼아 단 하루라도 음풍농월吟風弄月에 빠져 들어보고 싶게 하는 그림이다.

정
조
대
왕
의
·
원
대
한
·
이
상
·

조선시대 화첩을 넘기다 손가락이 그대로 멈추어버렸다. 어디선가 보았던 그림이고 이미 잘 알려진 그림임에도 마치 처음 보는 것처럼 신선하게 다가왔다. 바로 정조가 그렸다는 「파초도芭蕉圖」이다.

정조는 뒤주에 갇혀 비극적으로 운명을 달리한 자신의 아버지 사도세자의 한을 조선의 개혁을 통해 풀어보고자 몸부림쳤던 왕이다. 왕권을 강화하고 젊고 실력 있는 인재들을 과감히 등용하고자 규장각을 설치해 조선 개혁의 원대한 꿈을 실현시키고자 했다. 그는 백성들을 직접 만나 이야기를 듣기도 하고 능력 있는 인재라면 신분에 상관없이 기용하는 왕이기도 했다. 그는 이러한 개혁을 완성하기 위해, 한양으로 집중된 권력을 수원으로 옮기고 화성 건축을 추진했던 진보적인 왕이었다. 당파나 당쟁을 불식시키고, 진정 민중의 삶을 염려했던 왕은 그 꿈을 다 이루지 못한 채 마흔여덟 살의 나이에

정조대왕필(正祖大王筆),「파초도」,
종이에 수묵, 84.2×51.3cm, 보물 743
호, 10세기, 동국 메릭교 빅물반 소창

심지어 배경조차 생략해 극도의 간
결함을 추구했다. 그런 단아한 화면
에 바위가 있고 그 곁에 파초 한 그
루가 자라고 있다. 그 파초는 그림
속에 있음에도 현재 자라고 있는
식물처럼 입체감이 느껴진다.

갑자기 세상을 떠나고 말았다. 이후 조선은 다시 혼돈 속으로 침잠할 수밖에 없었고 조선의 개혁은 농민들의 몫이 되었다.

정조는 문화의 발전이 백성을 일깨우고 나라의 발전을 이룬다는 것을 알고 있던 몇 안 되는 왕이었다. 그는 도화원을 활성화시켜 예인들이 그림을 그려 밥을 먹고살 수 있도록 했으며, 그림이 단순한 취미가 아닌 직업으로서 인정받는 계기를 마련해주었다. 정조 스스로도 글씨와 그림을 배웠으며 그 안목이나 솜씨가 역대 어느 왕보다 탁월했던 것으로 전해진다. 그 때문일까. 당대의 어떤 산수화나 풍속화보다도 그만의 정갈한 화법이 눈에 들어와 시선을 끌었다.

역대 왕이 쓴 글씨는 많이 보이지만 그림은 드물다. 특히 그 그림이 뛰어나 후대까지 전해진 경우는 흔치 않다. 그중 하나가 정조의 「파초도」이고 그것이 세상에 남아 우리에게 생각할 여지를 남기고 있다. 오늘 문득 백성을 사랑하고 예술을 알아 몸소 실천했던 그의 열정이 그립다.

'파초'라는 단어를 입에 읊조리면 떠오르는 시가 있다. 학창 시절 교과서에 나와 시를 통째로 암기하면서 주제나 소재를 이해하고 내용을 마음에 심기 위해 무던히 노력하던 김동명金東鳴, 1900~68년의 시 「파초」이다.

조국을 언제 떠났노
파초의 꿈은 가련하다

남국南國을 향한 불타는 향수

너의 넋은 수녀修女보다도 더욱 외롭구나

소나비를 그리는 너는 정열의 여인
나는 샘물을 길어 네 발등에 붓는다

이제 밤이 차다
나는 또 너를 내 머리맡에 있게 하마

나는 즐겨 너를 위해 종이 되리니
너의 그 드리운 치맛자락으로 우리의 겨울을 가리우자

이 시를 접하면서 파초라는 식물이 어떤 것이든 간에 아마도 더운 지방에서 살 것이라는 생각, 잎사귀가 여인의 치맛자락처럼 넓적할 것이라는 생각, 조국을 잃은 시인의 마음이 외롭고 슬픈데 그것이 파초와 닮은 모양이라는 생각을 떠올렸다. 당시 막연하게 파초라는 식물이 궁금했지만 그 실체를 보고 넘어가지 못했다. 그만큼 호기심이 덜했으리라. 다시 파초에 관심을 주었던 것은 1980년대 후반 '수와 진' 이라는 가수가 부른 노래 「파초」 때문이었다.

불꽃처럼 살아야 해 오늘도 어제처럼
저 들판에 풀잎처럼 우린 쓰러지지 말아야 해
모르는 사람들을 아끼고 사랑하며

행여나 돌아서서 우리 미워하지 말아야 해

(중략)

정열과 욕망 속에 지쳐버린 나그네야

하늘을 마시는 파초의 꿈을 아오

가슴으로 노래하는 파초의 뜻을 아오

(중략)

이 노래는 왜 그리 애절하던지. 한참 감수성 예민한 시기에 나에게 이 노래는 그 어떤 시어보다 의미 있는 말의 잔치처럼 느껴졌다. 파초가 불꽃같은 열정이 있는 식물이던가. 절망과 욕망으로 얼룩진 세상에 지친 사람들에게 희망이 될 수 있는 그런 강한 상징성을 가진 식물이던가. 잠시 그런 생각을 했었다. 도대체 파초가 무엇이기에 그토록 아름다운 가사에 상징으로 사용됐는지 모를 일이었다.

그러나 세월과 함께 파초에 대한 호기심은 심드렁하게 사그라졌다. 우연한 기회에 다시 조선시대 화첩을 보면서 「파초도」를 만났다. 그 그림이 유독 보기 좋아 눈길을 끌기도 했지만 당대 유명하던 화가 정선이나 신윤복이 아닌, 정조가 그렸다는 사실에 더 애착이 갔다. 그리고 정조는 왜 「파초도」를 그려야 했을까 하는 궁금증이 이 그림에 책갈피를 꽂도록 한 것이다. 그리고 문득 김동명의 「파초」와 '수와 진'의 노래 「파초」, 정조의 「파초도」가 결코 우연히 생성된 것이 아닐 것이라는 막연한 기대가 생겼다.

우선 그림을 들여다보면 이렇다. 군더더기 없이 아주 정갈하다. 심지어

배경조차 생략해 극도의 간결함을 추구했다. 단아한 화면에 바위가 있고 그 곁에 파초 한 그루가 자라고 있다. 파초는 그림 속에 있음에도 현재 자라고 있는 식물처럼 입체감이 느껴진다. 사실적으로 그린 세밀화가 아님에도 말이다.

화첩의 자료에서 밝힌 그 바위를 다시 한 번 생각해볼 필요가 있다. 파초 아래 왼쪽으로 있는 것이 과연 바위일까? 단정할 필요는 없을 것 같다. 그것은 보기에 따라 파초의 그림자일 수도 있고 파초 아래 있는 흙이나 잡풀의 일부를 화면 구도를 위해 의도적으로 그린 것일 수도 있다. 이 정도의 그림 실력이라면 정조는 제대로 그림 수업을 받았을 테고 그림에 대한 안목이나 솜씨가 경지에 이른 듯하기 때문이다.

위에서 아래로 내려올수록, 파초의 잎 색깔은 점점 연하게 처리됐다. 또한 자연스러운 붓질을 여러 번 한 끝에 울퉁불퉁한 파초의 줄기가 형성되었고 붓끝으로 몽우리를 만들었다. 화면 왼쪽 위에는 정조의 호 홍재弘齋의 백문방인이 찍혀 있다. 마치 일필휘지로 글씨를 쓰듯 단조롭고 가벼운 붓 터치로 완성한 그림이다.

파초의 입체적인 느낌은 순전히 먹의 농담으로 조절했다. 앞에서 언급한 것처럼 그림에 파초만 그려졌다면 느낌이 지금 같지는 않았을 것이다. 파초 아래 바위를 그려 아주 간결하면서도 정갈하게 균형을 맞추어 전체적으로 완성도 있게 마무리되었다. 격조 있는 한 폭의 문인화이다.

정조는 왜 파초를 그렸을까? 파초에 관해 한 가지 전하는 이야기가 있다. 중국 당나라 때의 유명한 서예가 회소懷素, 725~85년는 종이를 살 수 없을 정도

정조대왕필, 「국화도」, 종이에 수묵,
51.3×86.5cm, 보물 744호, 18세기, 동국
대학교 박물관 소장

정조가 그린 그림들이 뜻을 꺾지 않
겠다는 강한 의지를 담고 있는 파초
나 강한 생명력을 상징하는 들국화
인 것은 정조가 지향한 이상과 맞닿
아 있다는 것을 뜻한다.

로 가난하여 파초를 심어 잎을 따 그 위에 시를 썼다고 한다. 이후 파초는 생활이 어렵지만 뜻을 잃지 않고 학문에 정진하는 선비의 삶을 상징하는 소재가 되었다. 이러한 의미를 가진 파초는 조선 말기에 이르러 사군자, 소나무, 오동나무 등과 함께 여덟 폭 이상의 병풍에 자주 등장하는 소재가 되었다.

현재 전하는 정조의 그림 중에 「파초도」와 비슷한 화법으로 그린 「국화도菊花圖」가 있다. 이 역시 화면 왼쪽에 바위가 있고, 풀 위에 세 방향으로 나 있는 들국화를 그린 그림이다. 독특한 구도이면서도 안정감을 주는 화면이다. 돌과 꽃잎은 묽은 먹으로, 잎은 짙은 먹으로 표현하여 구별했는데, 이러한 농담 및 강약의 조화를 통해 들꽃의 강한 생명력을 표현했다.

이처럼 정조가 그린 그림들이 뜻을 꺾지 않는 강한 의지를 담고 있는 파초나 강한 생명력을 상징하는 들국화인 것은 정조가 지향한 이상과 맞닿아 있다. 국가를 다스리는 왕으로서, 서화를 통해 자신을 드러내고 즐길 줄 아는 예인으로서 파초와 들국화를 화두로 택한 것이 결코 우연이 아니라는 것이다.

파초와 들국화를 그리며 정조는 나라의 주인으로서 나라를 어떻게 다스릴지 그 이상을 구상했을 터이며, 백성의 주인으로서 어떻게 백성들을 이끌어갈 것인가를 고민했을 터이다. 그 대답이 바로 불의에도 뜻을 꺾지 않고 학문에 정진하는 선비일 테고, 어떤 고난과 역경이 와도 꿋꿋하게 삶을 살아가는 민초들의 정신일 것이다. 18세기 후반 조선의 그 어느 때보다 혼란스러웠던 시절, 문화를 권장하고 국가의 기강을 바로잡겠다고 안간힘을 썼던 왕의 모습이 보이는 그림이다. 어진 임금 아래 어진 백성과 어진 나라를 만들고 싶

「정조대왕 어진」, 경기도 박물관 소장

정조는 진정 문화의 가치를 알고 이를 실천에 옮긴 왕이었다. 또한 이상을 현실로 만들기 위해 부단히 노력한 왕이기도 했다.

었던 정조의 뜻이 바로 이 「파초도」와 「국화도」에 살아 있는 것이다.

　조선을 거쳐 일제강점기를 넘기고 험난한 전쟁의 고비도 넘기고 현재에 이르렀다. 단지 먹과 종이와 붓이 있고 그 위에 몇 번 자유롭게 붓질만 했을 뿐인 「파초도」의 간결하고 단아한 자태를 닮은 왕은 이 시대에 정령 나타나 주지 않으려나 보다. 이 혼란스러운 시절에, 문득 나라의 독립을 염원하며 '나는 즐겨 너를 위해 종이 되리니' 하던 시인의 마음이나, '우린 쓰러지지 말아야 해' 하는 노랫말처럼, 흔들리지 않고 살고자 하는 젊은이들의 이상을 노래한 파초의 상징성이 그리울 따름이다. 정조는 문화의 가치를 알았던 임금이면서 나라의 발전을 위해 자신이 할일이 무엇인가를 알았던 임금이다. 그가 남긴 「파초도」를 보고 또 보며 그를 닮은 이 시대의 왕을 꿈꾸어 본다.

예술에
마음을 담다

언젠가 친구를 따라 유명하다는 철학관에 간 적이 있다. 소위 사주팔자라는 것을 대고 몇 가지 이야기를 듣는 것인데, 풀이하던 사람은 내 사주를 보더니 '뼛속 깊이 외로움을 타는 사주'라고 했다. 나는 외로움을 잘 타는가의 문제를 떠나, '외로움을 뼛속 깊이 느낀다'는 표현 자체가 마음에 들었다. 그가 대안이라고 제시하기를, 글을 열심히 써 외로움을 해소하라는 것이다. 온당하고 적절한 대안이라는 생각이 들어 고개를 주억거리며 역시 유명할 만하군 하면서 나왔던 기억이 있다.

사람이 사회적인 동물이라고 말하는 것은 혼자 살 수 없다는 뜻이고, 혼자 살 수 없다는 것은 철학관에서 굳이 말해주지 않았더라도 근본적으로 누구나 외로움을 타고났기 때문이다. 늘 함께 부대끼며 소통하고 서로의 마음을 나눌 수 있어야 자신의 존재감을 확인할 수 있는 것이 사람이다. 사람들은

이 외로움을 극복하기 위해 서로 조화롭게 상생하고 더불어 살아가기 위해 애쓴 역사를 갖고 있다.

태초에 인간은 자신들의 영역에서 서로 소통하기 위해 말을 하기 시작했을 테고, 이후 그 말을 기록으로 남기거나 멀리 있는 사람에게 전하기 위해 문자를 만들기 시작했을 것이다. 문자를 만들기 전에는 서로 소통하기 위한 어떤 수단이 필요했는데, 그것이 결국 문자보다 더 일찍 등장한 그림일 수밖에 없다.

사람이 모여 살기 시작한 이래 사람들이 가장 쉽고 빠르게 소통할 수 있는 방법은 자신들의 모습을 그림으로 그리거나, 새나 물고기 등 짐승의 모양, 해와 달, 나무 등 자연의 형상을 그려 서로 약속을 정하고 보여주는 일이었을 것이다. 문자가 탄생하기 이전의 선사시대에 그 소통을 위한 기록이 바위에 새겨진 것이고, 이 소통 방법 중 우리가 볼 수 있게 된 하나가 암각화인 셈이다.

암각화에 유난히 관심을 갖게 된 것은 그림을 그리는 한 지인의 작품을 통해서였다. 그는 청년 시절 접한 암각화가 자신이 추구하는 작품세계의 원형이라는 것을 알게 되었고 이후 암각화를 작업의 모티프로 삼았다. 그의 작품을 들여다보면 태곳적 사람이 바위에 새긴 암각화를 현대적인 감각으로 재현한 것 같아 친근감이 들었다. 이 친근함은 우리가 선사시대 사람들의 후손일 수밖에 없는 무의식과 원초적 본능에 자극을 주었기 때문이다.

암각화를 처음 접했을 때만 해도 수만 년 전의 사람들이 누군가와 소통하기 위한 수단으로 그림을 바위에 새겼다는 것은 경이로움 그 자체였다. 그런데 그것을 그림으로 바라보기 시작하자 암각화는 단순한 경이로움으로 그치

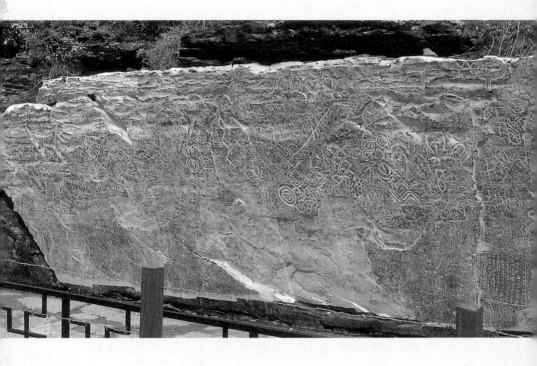

「울산 대곡리 반구대 암각화」, 주암면, 국보 제 285호

이 그림은 그리기 기법의 가장 기초인 선과 면을 기초로, 도구를 이용하여 바위에 쪼는 형식으로 새긴 것이다. 사람이 모여 살기 시작한 이래 사람들이 가장 쉽고 빠르게 소통할 수 있는 방법은 자신들의 모습을 그림으로 그리거나, 새나 물고기 등 짐승의 모양, 해와 달, 나무 등 자연의 형상을 그려 서로 약속을 정하고 보여주는 일이었을 것이다. 이 소통의 방법을 기록으로 남긴 것이 암각화인 셈이다.

지 않았다. 종이나 흙에 그리듯 손쉽게 선을 그린 것도 아니고 딱딱한 바위를 쪼아 시간과 정성을 들여 그린 것이다. 암각화에 새긴 그들의 마음과 조형적인 감각을 보면서 그것은 누군가와 소통하기 위한 절실한 몸짓이었고, 상생한다는 마음이 아니었다면 불가능한 작업이었을 것이라는 것을 깨닫는다.

암각화는 한반도 남부 각처에서 발견되고 있다. 그러나 우리나라에서 암각화가 처음 발견된 시점도 1970년대 초반이니, 다른 나라에 비하면 우리가 그그림의 실체를 볼 수 있었던 시기도 그리 오래되지 않은 셈이다. 우리나라에서 발견된 대표적인 암각화는 신석기시대와 청동기시대에 그린 것으로 추정되는 울산 대곡리 반구대 암각화와 울주 천전리 암각화를 든다. 개인적으로 천전리의 기하학적이고 상징성이 많은 암각화보다는 사람이나 짐승 등 당대의 생활양식을 엿볼 수 있는 그림이 그려진 반구대 암각화에 더 관심이 간다.

울산 대곡리 반구대 암각화는 울산의 중심 하천인 태화강 지류 대곡천 중류 지점의 암벽에 그려져 있다. 이곳에 사람이 접근하려면 한겨울 물이 말라야만 가능하다. 그 외의 계절에는 접근할 수가 없어 연구를 위해 사진을 찍거나 탁본해놓은 그림들을 볼 수밖에 없다. 그렇게 한정된 계절에만 볼 수 있게된 것이 어쩌면 다행이지 싶다. 많은 사람들이 그 신비로운 그림에 빠져 탁본하고 만지고 사진을 찍어대느라 안타깝게도 발견 당시보다 많은 그림이 훼손되었기 때문이다. 수만 년을 버텨온 바위그림이 불과 30년도 안 돼 현대인들의 지나친 호기심 때문에 훼손되고 있다는 사실을 접하고는 오히려 그 그림을 보러 가지 않는 것이 그 그림을 보존하는 것이라는 아이러니컬한 생각마저 들었다.

반구대 암각화는 사진으로만 보아도 먼, 까마득히 먼 시절 사람들의 삶이 녹아 있는 것 같아 절로 정겹고 정감이 간다. 이 암각화에는 너비 6.5미터, 높이 3미터의 돌에 200여 점의 그림이 집중적으로 새겨져 있다. 이들 그림은 그리기 기법의 가장 기초인 선과 면을 이용해, 단지 몇 가지의 단순한 도구를 이용하여 바위에 쪼는 형식으로 새긴 것이다. 이 그림을 들여다보면 마치 동물원에 들어와 있는 것 같기도 하고, 바닷속에 앉아 있는 것 같기도 하고, 정겨운 마을에 서 있는 것 같은 느낌이 들기도 한다.

면 쪼기와 선 쪼기의 그림이 혼합되어 나타나는 가장 커다란 면(주암면)의 그림을 보면 돌고래 무리가 위를 향해 유연하게 춤을 추고 있는 모습이 보인다. 그 주변에 남자가 성기를 드러내고 있는 모습이 있고 소와 개 등 육지동물을 비롯해 작은 배에 사람이 타고 있는 모습도 보인다. 대부분 어떤 형태인지 알아볼 수 있을 만큼 단순하지만 사실적으로 표현된 것을 보면 당시의 동물을 보고 그대로 재현해 그렸다는 것을 알 수 있다.

바로 옆에 쪼기 형식으로 그린 그림을 보면 커다란 그물에 한 동물이 포획된 모습이 있고 사립문 같은 울타리가 부분적으로 그려져 있는가 하면 물고기가 아주 단순한 선으로 새겨져 있다. 그 아래 역시 커다란 물고기가 아래로 곤두박질치고 있는 장면이 새겨져 있다. 표면은 아주 단순하지만 울타리나 그물이 등장한 것으로 보아 마을을 이루고 살았음을 보여준다. 간단하게나마 옛사람들의 삶의 양식을 엿볼 수 있는 그림이다.

다른 면의 그림을 보면 좀 다른 기법으로 그려져 주암면의 그림을 그린 사람과는 다른 사람이 그린 것 같은 느낌을 준다. 고래의 몸짓이 덜 유연하거나

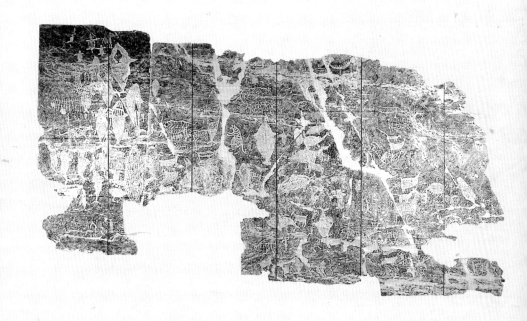

「반구대 암각화」탁본의 부분

약간 형태를 파장하면서도 단순화시키거나 무늬를 적절히 사용해 마치 현대 예술작품을 보고 있는 것 같은 아름다움이 느껴진다.

생김새 역시 미완의 느낌이 들 만큼 솜씨에 있어 어딘가 미숙해 보인다. 선과 면을 이용한 그림이지만 종종 줄무늬를 이용해 선을 중복적으로 그어 사슴이나 말과 같은 짐승의 세세한 부분을 살려주었다. 반면 사람과 짐승, 물고기 외에 어떤 기호처럼 단순하게 새 발자국이나 사람의 얼굴을 탈처럼 표현하는 등 지극히 생략된 그림도 있다.

이처럼 반구대 암각화의 전체적인 그림을 보면 고래가 물을 뿜는 것과 같이 아주 사실적이며 섬세하게 표현한 그림이 있는가 하면, 어린아이가 그리듯 단순한 선만으로 어설프지만 정감 있게 그려놓은 그림이 있기도 하다. 이런 그림들이 특별히 내게 와 닿았던 것은 현대 화가들 역시 그림의 소재로 동물들의 형태를 모티프로 활용하는데, 이것이 암각화를 그리던 시절과 크게 다르지 않기 때문이다. 비록 오래전의 그림이지만 그 정서가 같은 맥으로 현재까지 이어져 있는 것을 볼 수 있다.

짐승과 식물 등 수많은 자연의 형상들을 중첩되게 그려가면서 재질의 질감을 살려 작업하는 현대 작가들의 그림이나, 은박지에 단순한 선만으로 동물의 형태를 그려 자신의 이미지를 표현하는 화가들의 그림이나, 다 한곳에서 출발한 느낌이 들기 때문이다.

세상과 처음으로 소통을 꿈꾸었던 선사시대 암각화의 세계나, 오늘날 무수한 화가들이 외로움으로 점철된 자신의 내면세계를 세상과 소통시키기 위한 수단으로 작업하는 작품의 세계가 그 본질에서 크게 다르지 않게 느껴진다. 오래전부터 사람들은 소통을 위한 수단으로 바위에 그림을 새겼고 그 본질적인 맥이 수많은 현대의 창작자들에게 이어져 예술적 영감을 주고 있는

셈이다.

　언젠가 한 번쯤은 반구대 암각화라는 거대한 그림을 보러 갈 것이다. 그 앞에 서면 시간을 거꾸로 거슬러 올라가 당대를 살았던 사람들과 대화가 가능할 것 같은 생각이 든다. 마치 판도라의 상자처럼 그림은 그들이 살았던 세상 속으로 걸어 들어갈 수 있는 문의 열쇠가 될것 같다. 그런 환상을 꿈꾸면서 언젠가 그 앞에 서게 될 것 같은 직감이 든다.

세상을, 조화롭게 만드는, 사신도.

오래전 기자 시절 한동안 특별한 생각에 빠져 지낸 적이 있다. 한반도가 옛날에는 지금보다 훨씬 더 넓은 영토를 지배했었으며, 만주를 비롯한 현재 중국 땅의 상당 부분이 우리 땅이었다는 설이다. 한 학자가 내게 중국 지안集安이라는 지역에 가서 광개토대왕비와 장군총뿐만 아니라 일반인들에게 잘 알려지지 않은 유적을 통해 그 설을 증명해 보이겠다고 유혹했다. 재미있어 보여 한번 가보자고 취재 계획서를 올렸다. 사실관계를 떠나 재미있는 논거였고 직접 확인해보는 것만으로도 의미가 있을 것 같았다. 그런데 하필 취재를 겨울에 떠나게 되었고, 막상 도착해보니 내복 몇 개를 껴입고도 모자라 털모자와 장갑으로 중무장을 해도 취재수첩을 들고 벌벌 떨어야 하는 춥고 황량한 벌판 한가운데 내가 서 있었다.

그 벌판에는 우후죽순처럼 무덤들이 있었고 그곳에서 나는 피라미드 모

양의 거대한 장군총과 지붕과 보호대로 둘러쳐진 광개토대왕비를 보았다. 장군총은 겉모습만을 볼 수 있을 뿐이고 다른 무덤들도 주인을 몰라 누구도 돌보지 않는 황폐한 무덤이라는 것만 확인할 수 있을 뿐이었다. 별도의 관리가 없어 고구려 무덤 안의 수장품은 온통 도굴되었으며 내부를 들어갈 수 있는 왕족의 무덤조차 중국정부에서 허가를 해주지 않아 한국인들은 볼 수 없는 처지였다. 역사 왜곡과 관련한 정치적인 문제 때문이란다.

초라하기 그지없는 지안의 한 박물관을 가보았고 며칠간 지안 주변의 무덤들을 돌아보던 중 아주 어렵게 한 공주의 무덤으로 추측되는 무덤 한 기에 들어가 내부를 볼 수 있었다. 동행한 가이드의 특별한 배려와 설득으로 힘들게 성사된 방문이었다.

철 대문에 열쇠를 박아놓은 무덤이었다. 말로만 듣던 고구려 고분벽화를 감상할 수 있는 절호의 기회였다. 그러나 안에는 이슬이 대롱대롱 맺혀 있었고 사진으로 본 벽화는 이미 많이 훼손되어 있어, 오직 그곳이 무덤이었으리라고 추측만 할 수 있을 뿐이었다. 실내에는 아무것도 없었고, 무덤의 주인조차 없는 빈 무덤 속에서 오직 희미한 벽화들만 세월의 흔적을 나타낼 뿐이었다.

짧은 역사 지식과 한문 실력으로 직접 무엇을 확인한다는 것은 천부당만부당한 일이었다. 남아 있는 역사적인 실체가 너무나 미미했고 중국 측에서 한국과 관련한 역사적인 증거들을 잘 보존해줄 리 없었으니 이는 당연한 결과였다. 유적지가 방치되고 있었다. 결국 나는 함께 동행한 학자의 주장을 그대로 받아적으며 따라다니는 것으로 취재를 대신할 수밖에 없었다. 한국에

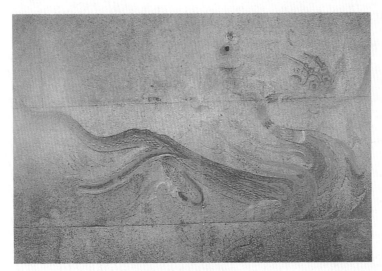

「청룡도」, 평안남도 강서군 강서면 삼묘리 강서대묘

강서대묘의 현실 동쪽 벽에 그려진 「청룡도」는 부리부리한 두 눈과 두 개의 뿔에 긴 혀를 내밀고 하늘에서 곤두박질치듯 내려와 한쪽 발이 땅에 닿을 듯 말 듯 하면서 앞으로 미끄러져 나가고 있다.

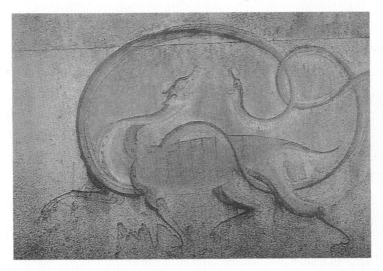

「현무도」, 평안남도 강서군 강서면 삼묘리 강서대묘

강서대묘의 「현무도」는 북쪽을 관장하는 신으로서 거북등 모양을 한 동물이 자신의 몸을 감싸고 있는 긴 뱀과 맞서고 있는 모습이다.

돌아오자마자 나는 고구려 벽화에 관련한 도서들을 꺼내들었다. 그 고구려 벽화가 오히려 실제 가서 본 벽화들보다 더 실감나게 다가왔다. 이후 고구려 벽화에 대한 이야기를 듣거나 글을 읽을 때면, 추운 겨울 벌벌 떨면서 보았던 그 벽화의 이미지와 강서고분江西古墳 벽화 이미지가 중첩되어 떠오른다. 언젠 가는 그곳에 가볼 수 있지 않을까 하는 상상을 하며 아쉬움을 달래본다.

　고구려시대의 고분벽화는 죽은 자를 지켜주는 수호신 역할을 하기 위해 그려진 것으로 사신도四神圖나 죽은 자의 실제 모습, 당시의 생활풍속, 종교, 사상 등 죽은 자와 관련 있는 그림이 그려졌다. 그래서 지역이나 시대에 따라 양식이나 모습이 매우 다양하다. 그중에서도 특히 평안남도 강서군 강서면 삼묘리 평야지대에 위치해 있는 강서대묘와 그곳에서 약 100미터 정도 떨어 져 있는 강서중묘에는 고구려 문화를 한눈에 가늠할 수 있는 사신도가 그려 져 있다. 사신도란 동서남북의 방위를 가리키며 그 방위를 보호하는 신인 청 룡靑龍, 백호白虎, 주작朱雀, 현무玄武를 말한다. 이 사신도는 단순히 방위만을 보 호하는 신의 개념을 넘어 온 세상을 지켜주는 신을 그린 것으로 여겨진다.

　무덤 안에 넓은 벽면을 가득 채우도록 그린 이 사신도는 고구려인들의 상 상력으로 만들어진 신의 형상을 하고 있다. 강서대묘의 동쪽 벽에 그려진 「청룡도」는 부리부리한 두 눈과 두 개의 뿔에 긴 혀를 내밀고 하늘에서 곤두 박질치듯 내려와 한쪽 발이 땅에 닿을 듯 말 듯 하면서 앞으로 미끄러져 나가 고 있다. 검정색과 푸른색의 농도를 적당히 섞어 선명하게 비늘을 표현하고 있고 내려오는 속도를 짐작케 하는 구름을 닮은 붉은 기운이 몸 주변에서 빠 져나오듯 그려져 속도감과 강인함을 곁들였다. 화강암에 직접 그려진 그림이

「백호도」, 평안남도 강서군 강서면 삼묘리 강서중묘

서쪽 수호신 백호도는 좀 더 날렵하고 날카로워 보인다. 청룡과 비슷한 모양인데, 청룡이 오른쪽을 보고 있다면 백호는 왼쪽을 보고 있으며 왼발에 힘을 주고 뒷발로 땅을 차면서 앞으로 버닫는 자세를 취하고 있다.

「주작도」, 평안남도 강서군 강서면 삼묘리 강서중묘

이 주작도는 사신 가운데 가장 아름다운 모습을 한 신으로 현대 화가들이 그 조형성을 많이 활용하는 그림이기도 하다.

지만 부드러운 선과 청룡의 힘과 운기가 느껴진다.

강서대묘의 「현무도」는 북쪽을 관장하는 신으로서 거북 등 모양을 한 동물이 자신의 몸을 감싸고 있는 긴 뱀과 맞서고 있는 모습이다. 현무가 고개를 뒤로 돌려 약삭빠른 뱀을 바라보며 위협하고 있는데, 구도가 잘 잡힌 그림이라는 생각이 먼저 든다. 현무의 등은 붉은 색에 거북 모양을 내느라 선을 냈으며 검정색으로 윤곽을 내고 붉은 계통으로 채색을 더해 입체적이고 율동감이 느껴지게 했다.

역시 광막한 평야 한가운데 자리 잡고 있다는 강서중묘의 서쪽 수호신「백호도」는 좀 더 날렵하고 날카로워 보인다. 청룡과 비슷한 모양인데, 청룡이 오른쪽을 보고 있다면 백호는 왼쪽을 보고 있으며 왼발에 힘을 주고 뒷발로 땅을 차면서 앞으로 내닫는 자세를 취하고 있다. 청룡에 용의 비늘이 그려져 있다면 백호 역시 흰색 바탕에 호랑이 문양이 중간중간 그려져 있다. 날카로운 발톱이나 입가에 난 흰 이빨, 앞으로 튀어나온 듯한 두 눈이 강한 백호의 이미지를 갖고 있어 그 어떤 사악한 기운도 막아줄 것 같은 기세다.

강서중묘 남쪽 벽을 수호하는 신은 두 마리의 주작이다. 이 「주작도」는 사신 가운데 가장 아름다운 모습을 한 신으로 현대 화가들이 그 조형성을 많이 활용하는 그림이기도 하다. 주작 역시 상상의 새인데, 두 날개는 부채 모양을 하고 위로 향해 펼쳐져 있고 입에는 빨간 구슬을 물고 있다. 붉은색과 검정색이 적절히 배합되어 그려진 긴 꼬리가 하늘을 향해 있고 가늘지만 힘 있어 보이는 다리는 꼿꼿하게 땅을 딛고 서 있다. 날개의 깃털이 섬세하고 세밀하게 묘사돼 있으며 흰색과 붉은색으로 공작새 같은 문양을 그려놓기도 했다. 금

방이라도 하늘을 향해 날 것 같은 기상이 느껴지면서도 무덤을 지켜야 하는 단호한 모습을 볼 수 있다.

사신도를 비롯한 고구려의 고분벽화는 고구려 미술을 상징하고 길게는 한국 회화의 뿌리를 상징한다. 웅혼하고 강건한 기상이 느껴지면서 부드러운 선과 문양, 화려하지만 절제된 색채의 묘사가 균형 있게 어우러진다. 고구려 벽화는 단지 무덤의 주인만을 위한 그림일 수 없다. 거기 그려진 것은 세상을 조화롭게 만들고 지켜가기 위한 수호신이 아니었을까 생각해본다. 살아 있는 사람뿐 아니라 사후세계까지 지켜주고 싶었던 영원불멸의 수호신이기를 염원하는 것이 고구려인들이 마음속에 품었던 사신도였을 것이다. 또한 이는 대대손손 우리 민족 누구나가 가슴에 담고 있는 신이기도 하다. 가만히 바라보고 있으면 왠지 우리를 지켜줄 것 같아 더욱 든든한 사신도. 가장 한국적인 문화를 상징하고 가장 한국적인 특징을 고스란히 갖고 있다는 고구려 벽화를 우리 마음대로 볼 수 없는 시대적인 상황이 안타까울 뿐이다.

허허벌판에 누구도 돌봐주지 않는 옛 고구려의 쓸쓸한 무덤들이 아직도 눈에 선하다. 주인과 함께 영원해야 할 부장품들은 다 사라지고 돌무덤만 외롭게 서 있는 무덤들이 우리 역사가 이어온 삶의 흔적을 보여주고 있는데, 동북공정 같은 정치적 색채를 드러내며 작은 나라를 힘으로 밀어붙이려는 큰 영토를 갖고 있는 나라가 야속할 뿐이다.

우리를·구원할·분·

우리의 미술교과서가 문제인가, 아니면 우리의 문화예술보다는 서양의 것이 우월하다는 지독한 편견이 뿌리박혀 있기 때문인가. 학창시절에는 조각작품이라 하면 서양의 아름다운 조각을 먼저 떠올렸다. 우리 예술사에 조각작품이 없었던 것이 결코 아닌데, 왜 그렇게 서양의 것들을 먼저 떠올리게 되는지 모르겠다.

　문화부 기자 시절 접한 조각가 김복진金復鎭, 1901~40년의 삶은 이렇게 서양조각 일색의 문화적인 편견을 갖고 있던 내 의식을 무너뜨리는 데 일조했다. 그의 삶이 우리들의 학창시절 미술 교과서에서 소홀히 취급되어 우리가 적극적으로 접할 수 없었던 이유는 단 하나, 이데올로기였다. 전쟁 자체도 민족의 비극이었지만 그가 택한 공산주의라는 이데올로기는 우리로 하여금 그의 예술조차 함께 묻어버리게 하는 더 큰 비극을 가져왔다.

학창 시절에는 잘 몰랐던 김복진의 예술세계를 문화부 기자를 거치며 새롭게 알게 되었다. 그 역시 서양의 조각예술을 공부한 신지식인이었지만 그가 추구하던 작품세계가 조선이라는 우리 땅을 근본으로 하고 있었다는 것을 확인한 것은 참으로 우쭐한 일이었다.

그런 우쭐한 경험을 하게 된 것은 속리산 법주사에 조성되었던 「미륵대불」이 해체된 뒤였다. 중학교 수학여행 시절 아무것도 모르고 속리산을 갔을 때는 우리나라에서 가장 큰 시멘트 미륵대불이라는 호칭이 거창해 그 앞에 서서 카메라로 모습을 담아오기에 바빴을 뿐이었다. 누구도 그 미륵대불이 김복진의 마지막 미완의 작품이었다는 것을 말해주지 않았고 알려고도 하지 않았다.

미륵대불을 해체한 이유는 시멘트 표면에 이끼가 끼어 그것을 닦는 경비가 많이 들어간다는 것 때문이었다. 훗날 그 시멘트 안에 돌이 중심 뼈대를 이루고 있었다는 것을 알게 되었지만 그것과는 상관없이 미륵불은 해체되었다. 김복진의 마지막 미완의 작품 미륵대불, 제자들에 의해 1963년에 완성되어 적어도 20여 년을 서 있던 이 작품을 마지막으로 김복진의 조각작품은 전혀 남아 있지 않다. 단지 그가 우리 시대 조각예술에 있어 한 획을 그은 작가였고, 그가 조선의 혼을 작품에 담고 싶어했다는 이야기를 적은 몇 편의 글만 남아 우리를 더욱 안타깝게 한다.

미륵대불이 왜 속은 돌이었고 겉은 시멘트였을까 생각해본다. 공산주의를 택해 여러 번 투옥되고 검거되는 와중에도, 일본의 지배에서 벗어나고 싶어 몸살을 앓던 그가 미륵대불이라는 엄청난 작업을 하면서 아무 생각 없이

곧 이끼가 낄 시멘트로 외장을 고집하지는 않았을 것이다. 나름대로 그만의 생각이 있었을 것이라고 짐작해본다.

그 상상을 하다 미륵이라는 존재를 생각해보았다. 대체 미륵이란 무엇인가. 미륵보살, 미륵불 등으로 불리는 이 미륵은 마을 뒷산이나 절터, 어디에서나 흔히 볼 수 있는 조각상이었다. 늘 가까이 보던 것이어서 소홀히 하고 너무 흔해 그 아름다움을 미처 보지 못했다는 것을 뒤늦게 알게 된 것이다.

미륵보살은 석가모니에 이어 다음 부처가 되기로 정해져 있는 보살이다. 결국 사찰의 대웅전에 모셔진 현재의 부처 다음을 이을 부처이므로 미륵은 미래에 대한 희망이고 염원이다. 미래에 대한 염원이 미륵신앙으로 발전하면서 현재의 부처보다는 미래를 책임질 분에게 삶을 의탁하고자 하는 민중의 마음을 상징하는 것이 곧 미륵인 셈이다.

그렇다면 김복진으로서는 법당의 부처보다는 법주사 마당에 세워질 미륵불이야말로 나라를 잃은 우리 민족의 미래에 희망을 주는 일이라고 생각했을 것이다. 그는 그런 조형물을 만들고자 했고, 실제로 8,000명 가까운 인원을 동원해 크고 웅장한 미륵불을 만들고자 했다. 그가 우리 민중의 미래를 얼마나 깊게 생각했을지, 민족의 운명을 비극에서 희망으로 바꾸고 싶어했는지 짐작할 수 있는 대목이다.

시멘트 미륵대불을 해체하던 당시에 있었던 선임기자들에 의하면, 시멘트 안 사이사이에 태극기가 들어 있다는 설이 분분했다고 한다. 당시만 해도 해체를 정당화해야 했기 때문에 많은 사실들을 숨기고 싶어했던 터라 그 소문이 진실인지 거짓인지 확인할 길 없이 기자들 사이에서 떠돌다 사라지고

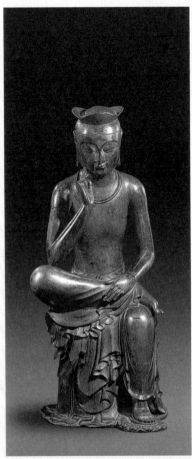
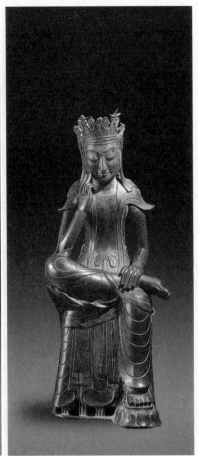

(왼쪽) 「금동미륵보살반가사유상」, 90.9cm, 국보 83호, 7세기 전반, 국립중앙박물관 소장
(허가번호 : 중박 201006-221)
(오른쪽) 「금동미륵보살반가사유상」, 82.9cm, 국보 78호, 삼국시대, 국립중앙박물관 소장
(허가번호 : 중박 201006-221)

인간의 생로병사에 회의를 느껴 고심하는 모습을 표현한 것이 반가사유상의 전형적인 형식이지만 만든 이에
따라 조금씩 분위기가 다르다. 왼쪽의 미륵은 부드럽고 온화한 분위기라면 오른쪽의 미륵은 세련되고 강직해
보인다.

말았다. 그 미륵대불은 김복진이 보여주고자 한 우리 민족의 상징이었으나 그 작품이 지금 남아 있지 않다는 것은 돌이킬 수 없는 일이다.

　미륵불의 뜻을 이해하고「금동미륵보살반가사유상 金銅彌勒菩薩半跏思惟像」을 보자 숨이 막힐 지경이었다. 이는「생각하는 사람」을 마치 조각작품의 대명사처럼 인식하고 있던 나의 좁은 안목에 반전을 가져다주었다. 우리 조각예술의 정수를 이제라도 보고 알게 되었다는 생각에 안도의 숨이 쉬어졌다.

　「미륵보살반가사유상」은 그 말의 풀이처럼 한쪽 다리를 다른 쪽 무릎 위에 얹고 한 손은 그 올려놓은 다리를 잡고 있으며, 다른 한 손은 턱에 댄 채 깊은 생각에 잠긴 모습의 불상을 말한다. 이러한 형식은 하나의 전형을 이루면서 인도를 비롯, 여러 나라에서 제작되어왔다.

　우리나라의 경우 반가사유상은 현세의 부처를 이을 미륵으로 불렸다. 인간의 생로병사에 회의를 느끼며 고심에 잠겨 있는 모습을 표현한 것이 반가사유상의 전형적인 형식이다. 금동으로 만들어진 이 반가사유상은 머리에는 삼산관 三山冠을 쓰고 주름진 치마를 입고 연화대좌 蓮花臺座에 앉아 있는 모습이다. 젊은 미륵답게 이목구비가 뚜렷하고 건강하며 균형 잡힌 모습이다. 눈을 아래로 지그시 감고 있고 입가에는 알 듯 모를 듯 엷은 미소를 머금고 있는 표정이 압권이다.

　국보 83호인「금동미륵보살반가사유상」과 같은 이름을 지닌 국보 78호「금동미륵보살반가사유상」은 형식은 비슷하지만 분명히 다르다. 같은 미륵을 제작했다 해도 만든 사람의 생각이나 시대, 환경에 따라 다르게 제작되어

만든 이의 의도를 생각하게 한다.

국보 83호 반가사유상은 머리에 쓴 삼산관이 비교적 단순하다. 상체 역시 아무것도 입지 않은 것처럼 지극히 단조롭고 절제되어 있다. 반면 하체의 상의裳衣에 뿌려진 곡선은 훨씬 입체적이다. 마치 실제 주름치마를 입고 앉아 있는 것처럼 사실적으로 느껴진다.

국보 78호 반가사유상은 관의 문양과 모양이 입체적이어서 실제 왕관을 쓰고 있는 듯한 느낌을 준다. 상의 역시 제대로 격식을 갖춘 왕자의 의상 같은 느낌이 날 정도로 사실적으로 표현했으며 허리의 끈 장식이 도드라져 보인다. 반면 하의는 입체적인 주름 대신 단순한 선으로 처리했다. 이런 차이 때문에 국보 83호가 좀 더 부드럽고 온화한 미륵이라면 국보 78호는 세련되고 강직한 분위기의 미륵으로 느껴진다.

이 두 국보급 유물을 두고 어째서 「생각하는 사람」을 먼저 알게 되었는지 미련한 안목에 발등을 찍는다. 한 미술사가는 누군가 조선의 미술사를 쓴다면 "이 반가사유상에서 시대적 분위기를 발견할 줄 믿는다"고 했다.

세계의 어느 위대한 조각 예술품을 접한들, 이토록 감미로운 조형성을 갖춘 작품을 볼 수 있을까 싶다. 눈을 감고 있으되 표정이 살아 있어 민중의 구원에 고뇌하는 미륵불, 그것을 제작한 누군가가 어찌 혼을 담지 않을 수 있었을까. 젊은 미륵이 살아 있는 것 같은 혼이 느껴진다. 어려운 시절에 김복진이 미륵대불을 제작하고자 했던 그 정신이 이러한 마음을 근간으로 하지 않았을까 짐쳐보는 것이다.

관음도에 · 담긴 · 지혜 ·

가끔 늙는 게 두렵다. 아직 할 일도 많고 이루고 싶은 것도 많은데 시간은 어찌 그리 잘도 가는지 한 해가 순간처럼 느껴질 때도 있다. 마치 하루아침에 폭삭 늙어버린 여자처럼 절망스러워하고 조급해했다. 그러다 언젠가부터 그 조급한 마음이 사라지고 체념인지, 여유인지 나이 들어간다는 것을 그대로 받아들이게 되었다. 늙어가는 얼굴이 보기 싫다면 거울을 치우면 되는 일이고, 이루고 싶었던 욕심들은 잠시 마음을 비우면 그만이었다. 나이로 대변되는 숫자는 그저 숫자려니 하고 치부하면 되는 경지에 이르렀다.

이런 마음이 들기까지 혼자만의 노력으로 가당키나 했겠는가. 나보다 훨씬 앞서 살아간 사람들의 이야기, 진솔하게 자신의 삶을 살아가는 사람들의 삶이 타인의 귀감이 된다는 것을 알았다. 그들의 세월과 연륜은 결코 가볍지 않았다. 또한 그들은 누추하거나 우울해 보이지도 않았다. 오랜 세월 살아온

혜허, 「양류관음도」, 비단에 채색,
144×62.6cm, 1300년 경, 일본 센소지 소장

보살이 물방울 모양의 커다란 광배 속에
오른쪽을 향한 자세로 연화대를 밟고 서
있으며 손을 가슴 높이까지 들어 왼손에
는 꽃병을, 오른손에는 버드나무 가지를
잡고 있다.

모습 그 자체가 연륜이 되어 있었다.

　고집스러운 표정이며 깊게 주름진 모습, 하얗게 센 머리카락과 당당한 태도 등 모든 것이 아름답게 보이는 사람들이 있다. 단호하고 단아한 모습을 하고 있는 그들을 보며 나는 진심으로 깊이 반성했다. 나 역시 저렇게 늙으면 되겠구나 하는 마음이 들면서 이젠 거꾸로 어서 나이 들고 싶다는 생각이 드는 것이다. 한순간 동전의 앞뒷면처럼 변덕을 부리다니, 이것 또한 나이 들어가며 겪어야하는 변덕스러운 변주變奏인가 보다.

　「수월관음도水月觀音圖」를 보면 지혜롭게 나이 들어간 중년 여자들의 후덕한 모습이 겹쳐져 나이 들어감을 한탄하며 거울을 외면했던 내 모습이 부끄러워진다. 나이가 들수록 얼굴은 자신이 만들어가는 것이라는데, 내 모습이 보기 싫었던 것은 내가 내 얼굴을 잘못 만든 것이고 잘못 살아온 내 탓이라는 자책도 들었다. 그러니 결국 다르게 만들려고 노력하는 것도 내 몫일 수밖에 없다.

　고려 불교회화 중 가장 아름다운 그림은 「수월관음도」가 아닌가 한다. 이 「수월관음도」도 많은 고려인들이 다양한 양식으로 그렸지만, 어떤 경로로 건너갔는지 상당수의 아름다운 그림이 현재 일본 곳곳에 소장돼 있다.

　관세음보살觀世音菩薩은 아미타불阿彌陀佛의 왼편에서 교화를 돕는 보살로 중생이 괴로울 때 그 이름을 부르면 구제해준다는 보살이다. 주로 지혜를 상징하며 여러 가지 모습으로 나타나 중생들을 제도하고 고난에서 구제하며 안락의 세계로 이끌어주는 현세이익의 성격을 지니고 있는 셈이다. 그래서인지 민중에게 가장 인기가 있었다는 이 관음이 어느 보살 못지않게 친근감 있

「수월관음도」, 비단에 채색, 119.2×
59.8cm, 고려시대, 호암미술관 소장

매우 호화롭고 정교한 고려불화의 특
징을 잘 나타내주고 있다. 이 관음도
가 유독 이처럼 아름다운 것은 외형
적으로 아름답게 꾸며져서가 아니고
민중이 어려울 때 손을 내밀어주고
민중의 손을 잡아주는 보살이기 때문
이다. 이것은 시대를 초월해 어느 시
절에나 있어야 하는 보살이고, 있기
를 갈망하는 보살인 것이다.

게 다가온다.

고려의 관음도를 「수월관음도」라 부르는 것은 이규보李奎報, 1168~1241년가 지은 「낙산관음복장수보문洛山觀音腹藏修補文」에서 말한 수월수상水月水相이라는 말에서 연유했다고 한다. 일본에서는 관음도에 반드시 버드나무 가지가 있다 하여 양류관음楊柳觀音이라고도 부른다.

일반 불화에 비해 아름답고 화려한 고려의 「수월관음도」는 그 형식면에서 몇 가지 공통점이 있다. 관음이 약간 오른쪽을 향하고 반가半跏한 자세로 바위 위에 앉아 있으며 머리에 쓴 관에는 화불이, 등 뒤에는 대나무가, 그리고 오른팔 앞쪽의 바위 위에는 꽃병에 꽂힌 버드나무 가지가 있고, 관음의 시선과 맞닿는 화면 오른쪽 아래에는 뛰어난 재주를 가진 어린이라는 뜻의 선재동자善財童子가 표현되는 것이 일반적이다. 이러한 화면 구성은 관음보살이 머물고 있는 곳이 보타락산이라는 바다에 접해 있는 바위산이며 이곳에서 구도여행을 하는 선재동자를 맞이하였다는 화엄경의 내용을 충실히 따르고 있는 것이라고 한다. 현존하는 「수월관음도」는 130여 점에 이르나 대부분 일본에 있고, 서양에 약 20여 점이 있으나, 막상 우리나라에는 10여 점 정도만 남아 있는 실정이다.

이중 일본 동경 센소지淺草寺에 있는 고려의 「양류관음도楊柳觀音圖」가 독특한 것으로 전해진다. 이 그림은 왼쪽 아래에 '해동치납혜허필海東癡衲慧虛筆'이라는 금분으로 쓴 명문을 통해 고려시대의 것으로 확인했다고 한다. 대부분의 「수월관음도」가 반가상인데 비해 현존하는 유일한 독립된 입상이다. 특히 섬세하고 유려한 모습에 아름다운 품격이 돋보여 고려의 대표 불화로 꼽히고 있

다. 보살이 물방울 모양의 커다란 광배光背 속에 오른쪽을 향한 자세로 연화대를 밟고 서 있으며 손을 가슴 높이까지 들어 왼손에는 꽃병을, 오른손에는 버드나무 가지를 잡고 있다. 화면의 오른쪽 아래에는 관음을 올려다보는 모습의 선재동자가 묘사돼 있다.

화면의 바탕색은 황토색이며 광배의 안쪽에는 녹청색을 연하게 칠해 그 색의 대비가 압권이다. 관음의 피부는 황토색 계열이며 머리에 쓴 보관寶冠을 비롯하여 베일 등 의복에는 녹청색, 군청색, 붉은색을 제한적으로 사용한 반면 베일의 윤곽, 치마의 가장자리, 그리고 많은 문양들을 금니로 칠해 화려하게 장식했다. 베일의 질감을 백색 안료로 실감나게 표현해 전체적으로 생동감이 느껴진다.

이 입체 「수월관음도」가 마치 광배에 쌓여 신비감을 더해준다면 호암미술관에 있는 「수월관음도」는 지혜롭고 인자하며 세련된 관음보살이 화면 밖으로 나와 앉아 있는 것 같다. 관음보살이 바위 위에 몸을 오른쪽으로 틀어 가부좌를 하고 있는 모습이 영락없이 전형적인 고려불화다. 육안으로는 잘 드러나지 않지만 관음상 뒤의 배경에는 앙상한 대나무가지가 언뜻 보인다.

둥근 해처럼 붉은 느낌의 광배 안에 앉아 있는 관음이 너무나 진지하다. 육신부의 묘선은 먹선 위에 붉은 선을 중복해 나타냈고 베일의 선은 먹선 위에 백색 안료와 금니로 윤곽을 뚜렷하게 표현했다. 베일의 바탕무늬는 마엽문麻燁文이며 그 위에 연꽃의 줄기문양인 연화당초원문蓮花唐草圓紋을 다시 그려 넣었다. 이처럼 다양한 장식그림을 복잡하면서도 정교하게 배치한 것이 특징이다.

이「수월관음도」역시 다른 관음도처럼 오른쪽 손끝에 꽃병에 꽂힌 버들가지가 있고 관음이 걸터앉은 바위의 느낌이 녹청색과 갈색으로 배치되어 마치 뭉게구름처럼 곡선을 이뤄 관음의 부드러운 이미지와 조화롭게 연결된다. 얼굴의 눈썹은 초승달처럼 예리하면서 그 휘어진 선이 너무나 매혹적이다. 눈썹의 부드러운 곡선에 비해 그 아래 가는 눈매는 오히려 가늘고 날카로운 직선이나 이 역시 예사롭지 않다. 그 안의 눈동자는 뭔가를 몰두해서 바라보고 있다. 그림에서는 왼쪽 화면 아래의 선재동자를 바라보고 있지만 눈이 살아 있어 앞으로도 계속 무엇을 보고 있을 것만 같다. 부드러운 코와 선명한 입술로 이어지는 얼굴은 고집 있고 단정하면서도 현명하고 지혜로운 보살의 전형적인 모습을 보여준다.

이「수월관음도」는 채색이나 문양이 전체적으로 치밀하고 세련된 분위기를 지니고 있다. 오랜 세월을 버티느라 변색되었으나 그 느낌이 오히려 부드러워 시선을 끈다. 화려한 장식의 문양이나 색채의 조화가 도무지 수백 년을 지나온 그림이라고 믿어지지 않는다.

왜 고려 사람들은 이「수월관음도」를 즐겨 그렸을까? 그들은 당대 사람들이 이상으로서 지향하던 인간의 모습을 이렇게 표현한 것이 아닐까 싶다. 따뜻하게 민중을 이끌어줄 사람, 인자하고 넉넉하고 여유로운 마음으로 민중을 이끌어줄 영웅을 보살 속에서 찾으려 하지 않았나 싶다.

「수월관음도」가 유독 이처럼 아름다운 것은 외형적으로 아름답게 꾸며진 모습보다는 민중이 어려울 때 손을 내밀어주고 민중의 손을 잡아주는 보살을 담아냈다는 데 있다. 이는 시대를 초월해 어느 시절에나 있어야 하는 보살

이고, 있기를 갈망하는 보살인 것이다. 종교를 떠나, 근본적으로 연약할 수밖에 없는 사람들의 심성을 그대로 상징하는 일이기 때문이다.

지혜롭게 나이 들어가고 싶은 것은 주변의 많은 사람들을 편안하게 하고 즐거움을 주는 사람이 되고 싶은 것이다. 거울을 보기에 더 당당할 수 있도록 얼굴을 만들어가는 일은 나뿐 아니라 주변 사람들까지 돕는 일이라는 것을 보살을 통해 깨닫는다.

세종대왕과 집현전 학자들이 만든 위대한 '한글'이 현대적인 감각으로 디자인되어 옷감이나 건축자재, 생활용품 등에 활용되는 경우를 요즘 자주 볼 수 있다. 특히 현대 미술가들이 한글이나 한자, 영문 등 글자 자체를 오브제로 이용해 작품화하는 것 또한 오래전부터 있어온 일이다. 글자가 단순히 의미를 전달하는 개념을 넘어 시각적인 이미지 전달을 위한 디자인으로 활용되고 있는 것이다. 그러나 이는 현대에 와서 새로이 나타난 현상이 결코 아니다. 역대에 수많은 문인들의 글자 역시 독특한 형질을 가지고 있으며 표현하고자 했던 방식에 따라 각기 다른 아름다움을 보여주고 있다. 그 글자들은 시대나 환경, 글쓴이의 개성이나 성정에 따라 각각 독특한 개성을 발산한다.

글쓴이만의 독특한 개성이 드러나면서 아름다움이 느껴지는 글자를 보면 그것이 글자라는 생각보다는 한 폭의 그림처럼 보인다. 한 획 한 획 그어진

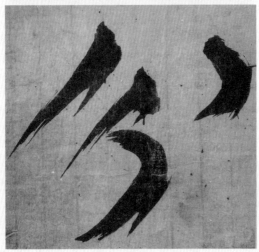

송시열, 「안분」, 종이에 수묵, 각 22×40.5cm, 17세기, 개인 소장

부드러운 곡선과 날렵한 강기와 춤추는 여인네의 한스러움, 휘어짐의 고통을 견디는 인고의 몸과 자유롭게 치닫는 젊은 무사의 혼이 다 들어 있는듯 보인다.

선과 붓의 휨에서 조형적인 아름다움이 느껴지고, 붓의 시작과 끝이 하나의 입체적인 그림 같아 한 글자에서 여러 장의 그림을 상상해내곤 한다. 도대체 무슨 글자가 이렇듯 신기할 수 있을까.

지난겨울 우연히 우암尤庵 송시열宋時烈, 1606~89년의 후손 송영달宋永達 옹으로부터 『한국 서예사 특별전 — 송준길 · 송시열』 도록을 선물 받게 되었다. 우암의 글자라면 이미 국립청주박물관에서 전시된 〈우암 송시열 특별전〉을 통해 익히 감탄하며 그의 힘 있는 필체에 경의를 표한 바 있다. 군자의 도가 사라졌다가 다시 싹튼다는 뜻의 「화양華陽」이라는 글자를 보고 많은 사람들이 감탄하던 것을 익히 알고 있는 터라 도록이 딱히 새로울 리 없었다. 그런데, 도록을 넘기다 새로운 글자에 눈이 휘둥그레졌다. 우암이 쓴 「안분安分」과 「각고刻苦」라는 글자가 시선을 끌었다.

「안분」은 단순히 글자가 아니었다. 그 안에서 사람들이 꿈틀대고 있는 모습을 하고 있었다. 갓머리ᄀ 변의 한 획은 노련한 무용수가 몸을 엎드려 허리를 펴고 다시 힘차게 몸을 솟구쳤다 다시 허리를 휘는 동작처럼 보인다. 그 아래 계집녀女 역시 두 무용수가 교차하며 혼을 불사르는 것 같은 몸짓을 하고 있다.

분分의 여덟팔八 변 왼쪽 삐침은 무사가 땅을 박차고 하늘로 치솟고 있으며 오른쪽 삐침은 하늘로 오르는 무사와 대적하기 위해 허공으로 차올라 버티고 있는 다른 무사의 모습이다. 그 아래 칼 도刀자의 왼쪽 삐침과 휘어진 굵은 붓질 역시 날렵한 힘과 우직한 힘이 겨루는 것 같기도 하고 날렵함을 떠받치고 있는 무사의 몸짓 같기도 하다. 한 글자에 부드러운 곡선과 날렵한 강기와 춤

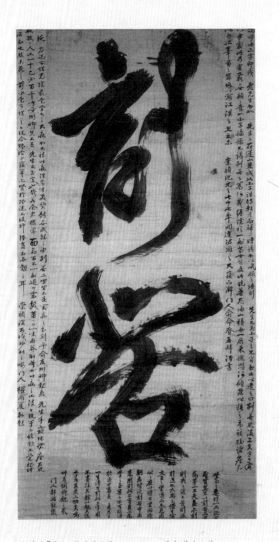

송시열, 「각고」, 종이에 수묵, 164×82cm, 17세기, 개인 소장

글자는 무수한 이야기를 끄집어낼 수 있는 상상력의 보고이다. 그것은 글을 쓴 우암의 영혼과 그의 무한한 정신세계를 가늠해볼 수 있는 예술작품이다.

추는 여인네의 한스러움, 휘어짐의 고통을 견디는 인고의 몸과 자유롭게 치달는 젊은 무사의 혼이 다 들어 있는 듯 보인다. 글자가 가지고 있는 의미를 떠나 보이는 형태만으로 무수한 상상력을 만들어내는 글자, 「안분」을 접한 것이다.

「각고」는 또 어떠한가. 각의 오른쪽 칼도ᴵ 자는 서로 떨어지지 않고 한 몸이 되어 왼쪽 돼지해ᴀ자를 부드럽게 감싸 안고 있다. 위에 한 점을 찍고 다시 붓질을 시작한 글자는 어깨를 비틀며 돌아설 것 같은 춤꾼의 뒷모습을 닮았다. 바로 빠른 동작으로 전환할 것 같은 춤사위로 속도와 힘이 느껴지는 붓질이다.

고ᴴ 자의 위 획 풀초ᵀ에서 왼쪽 삐침은 하늘에서 혜성이 떨어지는 모습과 같다. 아주 독립적이면서도 오른쪽 획을 보면 거친 용의 머리가 불기운을 뱉어낸 것이 아닐까 하는 착각을 일으키기도 한다. 용의 머리에서부터 지속적으로 이어진 붓질은 불을 뱉어낸 용의 트림처럼 용솟음치다 아래 열십ᐩ 획에서 마무리된다. 그러나 마지막 입구�口에서 모든 현란함을 잠재우고 고요해지면서 안정을 되찾게 되는 것이다.

전시 일정을 보니 전시회가 곧 끝나가고 있었다. 기필코 눈으로 확인하리라 마음먹고 무작정 고속버스에 몸을 실었다. 박물관을 가득 채운 두 사람의 범상하지 않은 글자들이 온 벽을 에워싸고 있어 어리둥절했다. 한지에 묵을 찍어 붓질을 한 것일 뿐인데, 그것이 살아 수백 년의 세월을 넘어 우리 곁에 와 있었다.

넓은 공간을 이리 뛰고 저리 뛰어 겨우 「안분」과 「각고」를 찾아냈다. 하늘로 치솟듯 날렵한 재주를 가진 무사와 진심을 다해 춤을 추는 노련한 무용수가 소박한 한지에 그려져 있었다. 글씨라는 것이 이런 것이구나. 새로운 깨달

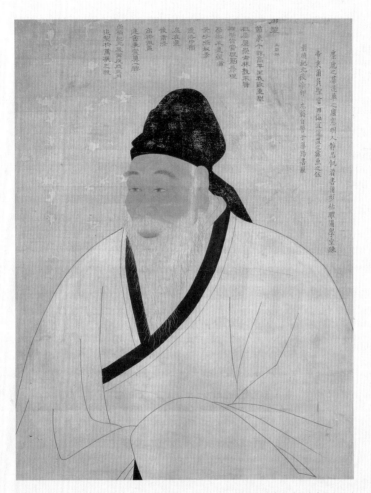

「송시열 초상(宋時烈 肖像)」, 비단에 수묵담채, 89.7×67.6cm, 국보 239호, 18세기, 국립중앙박물관 소장
(허가번호 : 중박 201006-221)

우암의 많은 초상 대부분은 작자 미상이다. 그럼에도 이 초상은 그중에서도 수작이라는 평가를 받는다. 그림 위에는 정조의 어제(御製)가 적혀 있다. "창문 환하고 인적 조용한데, 굶주림 참으며 글을 읽지만, 네 모습 초췌하고 네 학문 텅 비어 하늘의 명령을 저버리고 성인의 말씀을 업신여겼으니, 너는 참으로 쓸모없는 책벌레무리로구나."

음이었다. 단순히 옷이나 가방, 인테리어나 생활용품에 활용한 디자인으로서의 글자가 아니라, 무수한 이야기를 끄집어낼 수 있는 상상력의 보고였다. 글을 쓴 우암의 영혼과 그의 무한한 정신세계를 가늠해볼 수 있는 그만의 예술작품이었다.

우암은 그 글자 안에 어떤 의미를 담고자 했을까. 조선 최대의 문집인 우암의 『송자대전宋子大全』에 담겨 있는 시문 「벼루」와 「붓」을 보면 그가 글을 쓰는 마음가짐을 엿볼 수 있다.

> 외부는 방정하어 바뀌지 않고
> 내부는 비어서 먹물을 용납하네
> 오직 부지런히 세탁해서
> 끝내 먼지가 끼지 않도록 하소
> ─송시열, 「벼루」

> 몸이 예리하고 동작이 빈번하여
> 장수를 누리지 못함이 당연하네
> 이를 경계로 삼아서
> 오직 인仁에 힘쓰게나
> ─송시열, 「붓」

위 두 글은 우암이 1666년 3월에 낙향하여 산중에서 생활하는 동안 홍사

군 군서가 매일 사용하는 일곱 가지 물건(벼루, 붓 등)에 대해 명銘을 청하자 우암이 두 구씩 엮어 당시 현감에게 준 것으로 전해진다.

　방대한 분량의 문집을 남긴 우암은 하루에도 몇 통씩 편지를 썼으며 지인과 자손들에게 수많은 시문과 다양한 글을 남겼다. 그가 남긴 시문 「벼루」를 보면 묵직하고 치장이 적으면서도 한결같은 모습의 우암을 읽을 수 있다. 벼루에 먹물이 비지 않고 먼지가 끼지 않도록 오직 부지런히 글을 쓰라는 것으로 당대의 모든 선비들에게 당부하는 말이 아닐는지 싶다.

　「붓」 역시 마찬가지이다. 너무 많이 사용하기 때문에 장수를 누리지 못하는 것은 당연한 일이고, 이를 거울삼아 오직 어진 것을 위해 힘쓰라고 당부하고 있다. 몸이 예리하고 동작이 빈번하다는 표현은 우암의 글 쓰는 스타일을 스스로 함축하고 있는 말이기도 하다.

　「안분」은 한자의 풀이대로 '자신의 분수를 편안하게 여겨라' 라는 뜻이다. 이 역시 우암의 철학을 담고 있다. 우암은 주자朱子, 1130~1200년가 자신의 아들과 문인에게 남긴 '근근勤謹' 과 '견고각고堅固刻苦' 를 평생 가슴에 새기고 살았는데 이 중에서 「각고」를 친구에게 써준 것이 바로 앞에서 본 작품이라 한다.

　이 두 단어가 갖고 있는 뜻이 어디 비단 400년 전 우암의 시절에만 해당되는 얘기일까. 오히려 현대인들이 그 뜻을 가슴에 품으면 좋겠다는 생각이 든다. 우암의 조언대로 자신의 앉은 자리가 최상이라고 생각하고 편안하게 받아들인다면 욕심으로 인해 불행해질 일도 없겠다는 생각이 든다.

　「안분」과 「각고」는 그 글씨체의 아름다움을 감상하는 것만으로 머물지 않고 추운 날 전시장을 돌아서 나오는 발걸음을 내내 무겁게 만들어주었다.

신선이 되고
싶었던 아이

어린 시절 한참 뛰어놀다 집에 들어와 낮잠을 혼곤하게 자고 일어나면 아침인지 저녁인지 분간을 못하고 어리둥절할 때가 있다. 더욱이 집 안에 아무도 없고 혼자일 때는 무서운 기분에 눈물이 왈칵 쏟아져 무조건 문을 열고 울며 집 밖으로 나서곤 했다. 누군가 나타나주기를 간절히 원하면서.

현재玄齋 심사정沈師正, 1707~69년의 그림 「선동도해仙童渡海」를 보면 그림 제목보다도 그림 속의 아이가 깊이 들어온다. 아이 신선이 갈대줄기를 타고 바다를 건너는 모습이라지만 아이는 누군가를 기다리는 아이일 뿐, 어디를 보아도 신선처럼 보이지는 않는다.

조선의 많은 화인들이 신선을 소재로 그림을 그린 것을 종종 볼 수 있다. 구름 위를 날고 있는 신선이나 산신령이 지팡이를 짚고 사람 앞에 서 있는 그림들이 있고, 바위 위에 앉아 수행하는 모습의 신선도 있다.

심사정, 「선동도해」, 종이에 수묵담채, 27.3×45cm, 18세기, 간송미술관 소장

세상에 홀로 고적하게 앉아 있는 아이, 누구도 바라봐주지 않아 외로움에 오금을 펴지 못하고 앉아 있는 아이
는 삶의 끈조차 놓아버릴 것처럼 금세 허물어질 것만 같다. 차마 그 끈을 놓아버릴 수는 없으니 아이는 신선이
되고 싶은 것이다.

바다를 건너는 신선 그림 역시 「달마도해達磨渡海」 또는 「절로도해折蘆渡海」라 불리는 하나의 정형화된 그림으로 중국의 설화에서 유래한 소재로 알려져 있다. 진시황始皇帝 때 신하인 서복徐福이 남자아이와 여자아이 수천 명을 데리고 동해에 있다는 신선의 거처 삼신산으로 가서 불사약을 구해오겠다고 나선 후 돌아오지 않았다는 이야기 중의 한 장면이다.

「선동도해」에서는 신선이 된 아이가 바다를 건넌다고 했는데, 정작 그림 속 아이는 신선이라기엔 너무나 피곤하고 외롭고 지쳐 보인다. 아이는 일렁이는 파도 위에 오직 갈대줄기에 몸을 의지한 채 뭔가 골똘하게 생각에 잠겨 있어 누군가 말을 걸면 눈물을 왈칵 쏟을 것처럼 안쓰럽다.

망망대해에 오직 갈대줄기에 의존해 홀로 떠 있다고 생각해보자. 호랑이를 잡는 거친 남자인들 두렵지 않을 수 있을까. 두려운 것을 넘어 고독하고 외롭지 않을 수 있을까. 이 그림 속 아이는 바다 한가운데 떠 있는 신선이 된 아이가 아니라 낮잠을 자고 일어나 깨어보니 세상에 아무도 없어 가족조차 자신을 버리고 어디로든 가버린 모양이라고 생각하며 울음을 잔뜩 머금고 있는 아이 같다.

세상에 홀로 고적하게 앉아 있는 아이, 누구도 바라봐주지 않아 외로움에 오금을 펴지 못하고 앉아 있는 아이는 삶의 끈조차 놓아버리지 않을까 걱정이 될 만큼 금세 허물어질 것만 같다. 차마 그 끈을 놓아버릴 수는 없으니 아이는 신선이 되고 싶은 것이다. 세상의 온갖 번뇌를 벗어던지고 고통과 슬픔과 외로움이 없는 그런 신선의 세계를 꿈꾸고 있는 듯하다. 심사정은 왜 하필 「선동도해」를 선택했을까. 그 역시 곡절 많은 사연을 피해갈 수 없는 인

심사정, 「승련부해(乘蓮浮海)」, 종이에 수묵담채, 30.5×50cm, 18세기, 간송미술관 소장

큰 파도가 이는 바다에서도 신선은 미동도 없이 연잎에 기대 파도를 바라보고 있다. 해와 달이 떠오르는 모습을 신비롭게 나타냈으며, 이는 심사정의 작품에서 공통적으로 드러난 특징 중 하나이다. 화면 오른쪽에 자신의 호인 현(玄), 재(齋)의 백문방형이 찍혀 있다.

심사정, 「선유도」, 종이에 수묵담채, 27.3×40cm, 1764, 개인 소장

심사정은 「선동도해」를 거쳐 신선이 되기를 꿈꾸어 보고 거리의 중이 되어 보기도 하고, 「선유도」에서처럼 깊은 물 위에 배를 띄우고 신선이 되어 책이나 보며 음풍농월하는 삶을 꿈꾸지 않았을까 싶다.

심사정, 「하마선인도」, 비단에 수묵담채, 22.9×15.7cm, 18세기, 간송미술관 소장

그의 집안이 멸하지 않고 잘 보전되어갔다면 그가 자신만의 그림세계를 정립해 후대에 이러한 업적을 남길 수 있었을까. 역사의 아이러니가 아닐 수 없다.

물이었기 때문이다.

심사정은 사대부의 명문가 집안에서 태어났다. 그런 집안이 멸문지화^{滅門}^{之禍}를 당하게 된 데에는 그의 조부 심익창^{沈益昌, 1652~1725년}이 과거시험 부정 사건과 영조시해 음모 사건에 연달아 연루되면서 역모죄인이 되었기 때문이다. 당시 왕을 제거하려다 발각되면 3대를 멸하던 시절이었다. 가문이 풍비박산 난 것은 당연한 일이었다. 심익창은 고문으로 목숨을 잃었고 대부분의 집안어른들이 화를 당했는데 심사정의 아버지인 심정주^{沈廷胄, 1678~1750년}만 귀양살이를 면할 수 있었다. 그러나 벼슬을 하거나 사대부 가문이 누리던 생활을 이어가는 것은 더 이상 불가능했던 것이다.

심정주는 평소에 그림을 잘 그렸던 것으로 알려져 있다. 그는 한순간에 불우하게 된 삶을 그림을 통해 달래곤 했다. 이런 영향인지 심사정은 어려서부터 붓질에 소질을 보였고 청년이 되어서는 겸재 정선에게 그림을 배울 수 있었다.

세상 밖으로 밀려난 역적의 자손이 할 수 있는 일이 무엇이었을까. 그는 그림을 통해 새로운 삶의 의미를 찾은 셈이다. 그가 그림을 그린 50년간 손에서 붓을 놓은 날이 없었다는 묘비의 기록처럼 그의 삶은 곧 그림과 함께한 삶이었고 그림을 통해 거듭난 삶이었던 것이다. 비록 집안이 멸문지화를 당했지만 그는 그림을 통해 세상과 소통하고자 했고 자신의 존재를 확인하고 마음을 다스렸던 것이다.

그의 그림은 불우한 그의 삶을 닮지 않고 「화훼초충^{花卉草蟲}」과 같이 따뜻하고 「선유도^{船遊圖}」같이 유유자적하고 「산수^{山水}」처럼 깊고 심오하며 「하마선인

도蝦蟆仙人圖」처럼 해학적이다.

심사정은 산수, 인물, 화훼, 초충 등 다양한 소재의 그림을 섭렵하면서 여러 기법과 다양한 양식을 추구했다고 한다. 그는 정선에게서 진경산수화를 익혔지만 남종산수화에 애착을 보여, 후에 자신만의 화법을 창출해 문인화풍의 산수화 그림을 즐겨 그렸다. 그의 집안이 멸하지 않고 잘 보전되어갔다면 그가 자신만의 그림세계를 정립해 후대에 이러한 업적을 남길 수 있었을까. 역사의 아이러니가 아닐 수 없다. 이렇듯 한 사람의 운명이 뒤바뀌는 일이라면, 뒤바뀐 운명조차 자신의 삶으로 바로 세우기 위해서 그 사이 얼마나 많은 시간 동안 자신을 담금질하며 보냈을지 생각해본다.

「선동도해」를 거쳐 신선이 되기를 꿈꾸어 보고 거리의 중이 되어 보기도 하고, 「선유도」처럼 깊은 물 위에 배를 띄우고 신선이 되어 책이나 보며 음풍농월하는 삶을 꿈꾸지 않았을까 싶다.

내 삶이 애처롭게 느껴질 때 「선동도해」를 보라고 권하고 싶다. 파도가 출렁이는 바다 한가운데 오직 갈대줄기 하나만을 의지한 채 앉아 있고, 외로워 신선이 되기를 꿈꾸는 어린아이를 보자. 그 안에 세상과 만나고 싶은 아이가 있고 내가 들어 있다. 일어서서 세상 밖으로 걸어나올 수 있다면, 그만큼 외로움을 견뎌낼 수만 있다면, 삶이 그리 절망적이지만은 않다는 것을 알게 되는 때도 있을 것이다.

어린 시절 미술시간에 처음 접해본 고무판화는 내게 그렇게 좋은 기억만 남기지는 않았다. 오히려 고무판에서 느껴지는 매캐한 고무냄새가 나는 너무 싫었다. 게다가 고무판에서 묻어나는 검은 가루도 싫었고 그어놓은 대로 파이지 않는 내 서툰 칼질도 못마땅했다. "도대체 우리 선생님은 왜 이런 걸 만들라는 거야?" 투덜거리면서도 나는 숙제를 마저 끝내기 위해 고무판을 집으로 가져와 대충 '나의 얼굴'이라는 주제의 고무판을 완성했다. 다음 미술시간에는 먹물을 고무판에 묻혀 찍어낸 내 얼굴 판화를 보게 되었다. 그때의 경이로운 느낌은 만드는 동안 불쾌했던 모든 감정을 한순간에 사라지게 했다. 그리 좋지도 않은 종이에 단발머리의 내 모습이 박혀 있었다. 그렇게 판화를 처음 접했다.

　선생님은 잘된 그림 몇 장을 골라 칠판에 붙여놓았다. 내가 찍은 판화가

(왼쪽)「국화무늬 능화판」, 28.5×60cm, 조선시대, 청주대학교 박물관 소장
(오른쪽)「만자무늬 능화판」, 28.5×60cm, 조선시대, 청주대학교 박물관 소장

책표지를 직접 손으로 만들던 시절, 능화판은 책의 얼굴인 셈이다. 이 능화판은 단순히 책의 아름다움만을 위한 것만이 아니라 부귀영화와 장수, 다산 등을 염원하는 상징을 담기도 했다.

칠판에 걸리지는 않았던 것 같다. 판화의 복제기술 과정이나 제작기법을 알려주기 위한 수업이었을 것이다. 다만 판화라는 복제 예술의 장르를 두고 단지 제작기법의 기술적인 면을 교육하기 위함이었는지, 아니면 예술의 다양한 표현방법에 중점을 두고 판화가 갖고 있는 고유한 특성을 가르치려고 했던 것인지 그것까지는 잘 모르겠다. 어쨌든 나 역시 그렇게 어설프게나마 판화를 접해봤으므로 초등학교 미술교육을 받은 사람은 누구나 판화를 이해할 수 있을 것이다. 그래서 판화가 대중적이고 친숙한 장르가 되고 있는지도 모르겠다. 이후 목판을 시도해본 기억이 있고 장난삼아 지우개에 간단한 문양이나 글자를 새겨 인주를 묻혀 찍어보며 놀기도 했다.

옛사람들은 판화를 이용해 책표지를 그럴 듯하게 장식하기도 했다. 불교

의 경전이나 개인 문집, 옛 성현들의 도서, 나라에서 발행하는 각종 도서에는 대부분 표지를 만들어 고유한 장식을 했다.

옛 책의 표지에 새겨진 문양이나 디자인을 보면 현대의 책보다 더 정성을 쏟아 판을 만들었던 것을 알 수 있다. 요즘은 대량생산 시스템을 갖추고 있지만, 옛사람들은 전부 수작업으로 책을 만들면서 표지의 문양에도 심혈을 기울였다.

책의 표지판을 주로 능화판菱花板이라 한다. 능화판이란 일반적으로 고서의 겉장을 장식하는 방법 중 마름모꼴 모양의 각종 무늬를 목판에 새겨 누르고 밀랍을 칠하여 책의冊衣를 만드는 데 사용하는 판목을 일컫는데, 능화라는 말이 뜻하는 것처럼 마름모 모양의 사방연속무늬 문양이 새겨진 판이다. 이 능화판은 책의 표지로만 사용한 것이 아니고 벽지나 천 등에 날염하여 다양한 생활용도로도 사용했다. 이 능화판은 시대에 때라, 개인의 취향에 따라 약간씩 문양이 변형되었지만 능화문양이 대부분의 책표지에 보편적으로 사용되면서 책표지를 일반적으로 능화판이라 총칭하게 된 것으로 전해진다.

능화판은 단순히 책표지를 아름답게 장식하기 위한 것만은 아니었다. 학이나 용, 나무와 물고기 등의 문양을 단순하게 그려서 그 안에 자신이 염원하는 마음을 담기도 했다. 장수, 풍요와 다산, 성공, 부귀영화 등을 꿈꾸며 만든 사람들의 마음을 새긴 것이다. 능화판은 이러한 상징성을 갖게 되면서 책의 얼굴이 되어 다양한 문양이 시도되었다.

시대가 변하면서 이 능화판의 문양은 다양하게 변화해갔다. 만卍자, 격자문양, 마름모꼴 문양, 육각형, 원과 같은 기하학적인 문양을 연속적으로 새

정몽주, 『포은선생문집』, 25.7×18.5cm, 1677, 국립중앙박물관 소장

고려 말기의 충신이자 학자인 정몽주의 시문집이다. 여러 곳에 흩어진 자료들을 모아 간행한 것으로 당시 그의 사상을 알 수 있는 귀중한 자료이다.

긴 능화판이 있는가 하면 채색이 가미된 다양하고 화려한 꽃과 줄기 문양, 새나 짐승의 변형된 형태 등도 있다. 능화판은 부채, 일반 문구용품 및 꽃병과 같은 생활용품까지 쓰이기도 했다.

『포은선생문집圃隱先生文集』은 고려시대의 충신이자 학자인 포은圃隱 정몽주鄭夢周, 1337~92년의 시문집이다. 여기에는 그가 남긴 시문과 글씨가 실려 있다. 초판은 일본에 사신으로 가면서 쓴 한시와 다른 기록을 묶어 출간했으나 후에 제자들이 목판으로 거듭 간행했다. 독특하게 정몽주의 초상 목판이 들어 있는데 그의 특징을 잘 살려내고 있다.

서점에 우연히 들렀다 표지가 주는 이미지 때문에 그 책을 구입하는 경우가 있다. 옛사람들도 책을 만들 때 그 책만의 고유한 문양을 만들어 표지를 장식했다고 생각하면, 예나 지금이나 겉으로 보이는 장식적인 아름다움이 사람들의 마음을 움직이는 것은 틀림없는 모양이다.

인터넷 문화의 확산과 발달로 책을 구입해 읽는 문화가 점점 구습으로 인식되는 경향이 있다. 그럼에도 여전히 좋은 책들이 쏟아져 나오고 있다. 아무리 인터넷이 발달한다 해도 책을 출판하는 일은 계속될 것이다. 그저 몇 번의 클릭으로 책을 읽을 수 있는 문화가 언제까지, 누구에게나 지속될 것이라고는 생각하지 않는다.

사람은 누구나 본능적인 즐거움을 추구하려고 한다. 어린 시절 골방 같은 어두운 곳에서 부모님 몰래 만화책을 보던 기억, 알전등에 의지해 깨알 같은 글씨로 인쇄된 문학전집을 읽던 기억을 떠올려보면 그 시절처럼 책읽기에 집중했던 적이, 그토록 책읽기가 즐거웠던 적이 없었던 것 같다. 밥 먹으라며

『묘법연화경』, 32×18cm, 조선시대, 충주박물관 소장
조선시대에 간행된 책으로 비단표지에 보상화 문양이 있다.

엄마가 부르는 소리나, 공부 좀 하라고 혀를 차던 아버지의 목소리를 다 흘려
듣고 오직 책읽기에 빠졌던 한동안의 기억이 다시금 떠오른다.

비록 환경과 시대는 다르지만 요즘 세대의 사람들도 그렇지 않을까 한다.
어떤 제약도 받지 않는 혼자만의 공간에서 뒹굴거리며, 혹은 온갖 긴장감을
잔뜩 갖고 책읽기에 빠져본 사람이라면, 자기만의 은밀하고 안락한 공간에
서 책을 읽는 즐거움이 얼마나 큰지 알 것이다. 그런 즐거움은 누구나 공감할
수 있는 본능적인 즐거움이기에 아무리 인터넷 문화가 범람한다 해도 인쇄
된 책이 사라질 수는 없을 것이다. 단지 표지의 장식이나 제본의 형태, 책이
지향하는 여러 가지 내용들은 시대에 따라 유행도 생길 것이고 끝없이 변화
하겠지만 말이다.

최근 북아트라는 장르가 생겨 디자인을 하는 이들이 여는 전시회를 종종

본다. 세상에 단 한 권의 책, 자신만의 고유한 책을 만든다는 북아트의 개념이 새롭게 등장하면서 인터넷에 밀리고 있는 오프라인 출판시장에 새로운 열쇠로 등장하고 있는 것이다.

그러나 이 북아트라는 개념은 오히려 과거의 것이다. 손으로 직접 표지를 만들고 제본한 옛 책들이 북아트였다는 것을 부인할 수 없다. 판을 직접 새기는 사람이나, 그 디자인을 의뢰하는 책의 주인들이나, 책에 대한 철학과 미적인 감각이 없었다면 이런 예술작품은 탄생할 수 없었을 것이다. 그렇기에 옛 사람들이 책의 얼굴로 삼았던 능화판 문양은 한 장의 그림인 것이다.

생활 속 예술을 즐기다

그릇. 도예가의 거친 손으로 다듬고 얼러서 형태를 만들고 유약을 바른 뒤에
도 이것이 세상에 나와 그 쓰임을 다할 때까지 꼭 거쳐야 하는 통과의례 같은
것이 있다. 도예가의 땀이나 정성과 같이 만든 이가 감내해야 할 몫이 아닌 그
릇 자신이 견뎌야 하는 것 말이다. 그릇이 이것을 견뎌내지 못했을 경우 도예
가는 다시 그의 몫을 다하기 위해 그 그릇을 세상 밖으로 밀어내버리고 만다.

　그릇이 세상과 소통하기 위한 여정에서 유일하게 스스로의 힘으로 견뎌
야 하는, 고독하고 고통스러운 인고의 시간을 보내야 하는 곳이 바로 장작가
마이다. 1,000도가 넘는 불길 한가운데서 의연하게 한 치의 뒤틀림 없이, 도
도하게 그 자태를 유지해야 하는 곳이기도 하다. 이곳에 그릇이 앉혀지면 모
든 통로는 밀폐되고 오직 불을 때는 도공만이 그들과 끊임없이 교감한다. 그
들이 세상에 나와 그 쓰임을 다할 수 있을 때까지 그들의 속내를 살피면서 고

통을 어루만져 주는 것이다. 그래서 마침내 그릇은 자신의 몸을 태워 성불한 등신불等身佛처럼 세상에 새롭게 태어나는 것이다. 때로는 주저앉아 허물어지고 싶고 때로는 자신의 몸을 터트려 그 고통을 끝내고 싶으면서도 참고 또 참아야 한다.

대체 가마 속은 어떻게 생겼을까. 불로 그릇을 품어 혼을 다한 도예가와 마음을 나누다. 모든 것이 처음처럼 고요해지고 평온해지면 아무 일도 없었던 것처럼 그릇이 비밀스러운 아름다움을 지니고 세상 밖으로 얼굴을 내밀게 하는 그곳. 그곳이 어떤 모습인지 들여다볼 수 있었던 것은 진정 행운이었다.

어린 시절, 아버지는 아이들이 커가자 방이 더 필요하다고 생각해 본채 아래에 손수 집을 짓기 시작했다. 볕이 좋은 어느 봄날의 일이었다. 바깥마당에서 흙과 지푸라기를 섞어 반죽하고 나무틀을 만들어 그 안에 반죽을 붓고 빼내기를 반복했다. 그렇게 만든 벽돌을 한쪽에 일렬로 늘어놓고 다시 찍어내기를 몇날며칠, 바깥마당은 사람이 간신히 걸어다닐 공간을 제외하고는 흙벽돌이 줄지어 가득 찬 장관을 연출했다. 그 벽돌의 이미지가 너무도 강해 지금도 그날의 기억이 선명하게 남아 있다. 벽돌은 건조되면서 색을 달리했고 시간의 흐름에 따라 변하는 벽돌 그림자 때문에 풍경이 시시각각 다르게 보였다. 지금 생각해보아도 그것은 한 폭의 그림이었고 마당에 설치한 독특한 현대미술품이었다.

당시의 이미지가 마음속에 각인되어 가끔 작가들에게 그 이야기를 자랑 삼아 해주면서 광장에 수만 장의 흙벽돌이 줄지어 전시된다면 그것 자체가 아름다운 조형성을 가져 금세 사람들의 주목을 끌 것이라는 말을 하곤 했었

계단형의 바닥에 몇 장의 벽돌을 쌓았을 뿐인데, 그것은 다시 한 장 한 장의 그림으로 다가왔다. 사각형의 단순한 형태가 반복되며 기역(ㄱ)이 되고 니은(ㄴ)이 되고 디귿(ㄷ)이 될 때, 그 질서정연한 모습은 사람의 감각과 땀만이 만들어낼 수밖에 없는 것이란 생각이 들었다.

다. 더욱이 흙벽돌을 오브제로 삼아 하나하나에 다른 그림이라도 그려놓는 다면 좋겠다는 말도 덧붙였다. 상상만 해도 즐겁다.

벽돌에 관한 막연한 공상과 관심은 이렇게 유년시절로 거슬러 올라간다. 그러던 차에 벽돌로 장작가마를 짓는다는 소문을 듣고 벽촌도방을 찾았다. 장작가마를 짓고 있는 도예가는 내게 전통은 꼭 과거의 것만이 아니고 현재 에도 진행되고 있는 것이기 때문에 옛사람들의 방법은 따르지만 좋은 재료 들을 군이 외면할 필요는 없다고 말했다. 그가 사용하는 벽돌은 40년 전 아버 지가 흙반죽으로 만들던 크고 투박한 장작가마용 매생이 벽돌은 아니었지만 좀더 불에 강하고 섬세하며, 어디는 좀 더 붉고 어디는 회색빛이, 어느 부분 은 갈색을 띠며 부분부분 다양한 색을 드러내 그것 자체만으로 조형적인 아 름다움이 느껴지는 것들이었다. 그 벽돌이 유난히 멋스러웠던 것은 어딘가 에서 이미 오랫동안 사용했던 중고 벽돌이기 때문이다. 이미 세상에서 그 몫 을 다하느라 자신의 몸에 다양한 흔적을 남기고 아직도 누군가를 위해 자신 의 몸을 빌려주는 벽돌의 모습이 그렇게 아름다울 수가 없었다.

10여 평의 공간에 지붕을 지어 가마터를 만들었고, 그 주변에는 벽돌이 가득 쌓여 있었다. 바닥에는 사람이 오르내리기 편안하면서 불길이 잘 번질 수 있도록 경사로가 만들어져 있었다. 경사도는 도예가가 경험에 의해 계산 한 것으로 약12도 정도 된다고 했다.

땅을 다지고 고르며 계단형의 세 칸짜리 장작가마가 만들어지기 시작했 다. 큰 장작가마는 다섯 칸, 일곱 칸에 이르기도 하지만 실용적으로 사용하기 위해 일부러 작게 만들었단다.

그릇을 차곡차곡 쌓고 흙을 발라 문을 닫은 도공은 가마에 불을 지필 것이다. 그것은 하루도 되고 이틀도 될 것이다. 그릇을 만든 이는 이 불과 다시 하나가 되어야 한다. 부디 그릇이 불길을 잘 견뎌줘야 하고 그릇을 만든 이는 그 불을 잘 다스려줘야 한다.

계단형의 바닥에 몇 장의 벽돌을 쌓았을 뿐인데, 그것은 다시 한 장 한 장의 그림으로 다가왔다. 사각형의 단순한 형태가 반복되며 기역(ㄱ)이 되고 니은(ㄴ)이 되고 디귿(ㄷ)이 될 때, 그 질서정연한 모습은 사람의 감각과 땀만이 만들어낼 수밖에 없는 것이란 생각이 들었다. 벽돌 사이사이로 언뜻 드러나는 회색 모르타르가 질서를 무너트리며 자유롭고 자연스러운 질감을 만들어주었다. 마치 유물 발굴 현장 분위기 같아 벽돌을 쌓아가는 것이 아니라 해체하고 있는 것 같은 느낌도 들었다.

다시 며칠이 지나자 벽돌은 그 부피와 높이를 더해갔다. 그러자 장작가마 속의 원형이 고스란히 드러났다. 공룡의 등뼈처럼 길고 납작하게 엎드려 있는 완성된 장작가마만 보다 처음으로 장작가마 속의 실체를 본 것이다. 세상의 모든 존재하는 것이 완성된 결과가 아름답다면, 유일한 예외가 바로 장작가마 속이 아닐까 하는 생각이 들었다. 저 먼 나라 그리스와 로마의 신전 같기도 하고 고구려나 백제의 이름 모를 성터를 바라보고 있는 것 같기도 했다. 길고 깊은 세월 동안 사람이 마을을 이루고 살았을 것 같은 흔적처럼 그 안에 사람의 삶이 들어 있을 것처럼 웅숭깊은 맛이 난다.

가장 처음 불을 지피는 중앙의 아궁이를 만들 때는 아치형으로 벽돌을 쌓고 칸과 칸을 막고 있는 벽에는 불길이 고루 퍼지도록 살창을 규칙적인 간격을 두고 여러 개 낸다. 칸과 칸을 연결하는 불의 통로인 이 살창에 얼굴을 묻고 깊이 들여다보니 그 안은 또 다른 세상이었다. 바로 눈앞의 공간은 은밀하면서도 깊고 어두운 광장이었다. 그 눈길이 두 번째 세 번째 칸의 살창을 통과해 막다른 곳에 다다르니 벽촌도방 뒷산의 푸름이 성냥갑처럼 클로즈업

되어 내 눈에 들어왔다. 넓고 깊고 어두운 곳을 통과하자마자 드러난 청명한 초록은 그 자체가 하나의 그림이었다. 가마의 속내를 이토록 감탄하며 아름답게 들여다볼 수 있는 것은 오직 가마가 만들어지는 과정에만 볼 수 있을 뿐이다. 이 위에 흙이 두껍게 덧씌워지고 엎드린 공룡의 머리를 닮게 될, 그 막다른 끝에 굴뚝이 완성되면 모든 것은 비밀이 되어 그 속에 어떤 아름다움이 숨겨져 있는지 영원히 감춰질 것이기 때문이다.

살창을 통해 다다르는 각 칸 끝에는 부뚜막에 올려놓는 도자기에 불이 갑자기 닿는 것을 막기 위해 불 턱을 둔다. 이 턱이 장작가마의 전체적인 외형을 계단형으로 만들어준다. 아궁이의 문 역시 한 사람이 허리를 구부려야 간신히 드나들 수 있는 아치형 크기로 만들어진다. 이 아궁이를 통해 도공은 장작가마 속을 드나들게 된다. 1미터 높이의 장작가마 속은 오직 이 문을 통해 그릇을 앉히는 도공과만 소통하게 되는 것이다.

그릇을 차곡차곡 쌓고 흙을 발라 문을 닫은 도공은 가마에 불을 지필 것이다. 그것은 하루도 되고 이틀도 될 것이다. 그릇을 만든 이는 이 불과 다시 하나가 되어야 한다. 부디 그릇이 불길을 잘 견뎌줘야 하고 그릇을 만든 이는 그 불을 잘 다스려줘야 한다.

불과 그릇과 유약의 상태를 보기 위해 각 칸의 측면마다 벽돌 한 장 크기의 불보기 창이 나 있다. 이 불보기 창을 통해 도공은 안의 그릇과 끊임없이 마음을 나누게 될 것이다. 그릇의 아름다움을 좌우하게 될 유약의 녹는 정도나 그것이 내는 빛깔을 세심히 보아줄 것이다. 불의 온도를 조절하며 그릇이 흔들림 없이 잘 견딜 수 있도록 그들의 저린 속내를 보듬어주기도 할 것이다.

가마의 끝에는 불기운을 한곳에 모아 밖으로 내보내는 굴뚝개자리가 있다. 아궁이 입구 못지않게 불의 기운을 조절해주는 중요한 공간인 이 굴뚝개자리의 적절한 높이 역시 수도 없이 경험한 도예가의 본능이나 직감으로 결정한다.

이것이 도공의 힘이다. 몸으로 경험한 느낌과 직감이 아니면 그 어떤 우연도 믿을 수 없는 철저한 장인정신이 여기에서 드러난다. 섬세하고 꼼꼼하게 벽돌을 쌓는 모습을 무심한 관객은 아름답게만 볼 것이다. 하지만 도공은 그릇만큼 지극히 과학적이고 실용적이어야 하는 장작가마를 만들기 위해 오늘도 땀을 흘린다.

왜 그는 군이 사용하기 고단한 장작가마를 선택했을까? 그것은 그릇에 대한 선택의 폭을 넓히기 위함이란다. 장작가마에서 나온 그릇은 가스를 사용하는 가마와 또 다른 색감이나 느낌을 낼 수 있기 때문이다. 그 속에서 진정으로 하나가 된 그릇은 도공에게 선택될 것이다. 그리고 그렇게 그릇은 세상에 나오게 될 것이다.

이제 가마 짓는 일이 마무리 단계에 와 있다. 장작가마는 이미 그 속에 그릇 못지않은 조형적인 아름다운 비밀을 간직한 채 거대한 몸채로 불을 맞이할 준비를 하고 있다. 영원히 그 속내의 신비함을 비밀로 한 채 말이다. 그 속에서 나온 그릇만큼이나 참으로 도도한 것이 장작가마였다.

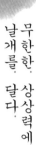

무한한 상상력에
날개를 달다.

사람들을 만나 말을 많이 하고 돌아오는 길은 유난히 마음이 허전하다. 많이 보고 많이 말하고 많이 듣는 것이 오히려 독이 되어 몸 구석구석에 쌓인다. 이것을 걸러내는 데 다시 한동안의 시간을 보내야 그 독이 여과되는 것을 느낀다. 사람을 만나되, 내가 말하는 것보다 듣는 것이 편안하고 많이 만나는 것보다는 말없이 앉아만 있어도 편안한 사람, 한 사람이면 흡족할 때가 많다. 뭐든 많은 것보다는 적은 것이, 그리고 그 적은 사람을 만나면서 말을 하지 않는 침묵이 얼마나 좋은 것인지 나이 들어가면서 느낀다. 그럼에도 실천하기는 너무도 어려운 것을 보니 더 독을 먹어야 할 듯하다.

　무엇을 보는 일도 그렇다. 화면을 가득 채운 그림보다 정갈하고 단아하며 여백이 있는 그림이 좋고, 독자에게 많이 전달하려고 애쓴 글보다는 그저 한 권을 다 읽고 한 가지 좋은 느낌만 얻어도 좋은 책이란 생각이 든다. 때로는

하얀 종이를 보거나, 구름 한 점 없는 하늘을 보는 일, 텅 빈 길을 보는 일, 아무것도 없는 수면 위의 강을 보는 일, 이렇게 아무것도 채워지지 않은 빈 것을 보는 즐거움을 새롭게 느낀다.

장식성이 배제된 순백의 불룩한 항아리가 내 시선을 끌었다. 그저 불룩한 항아리라는 것을 빼면 도무지 봐줄 구석이 없는 백색의 항아리가 숨을 멎게 할 만큼 긴장감을 준다. 한참을 바라보고 생각한 뒤에 내가 얻어낸 결론은 바로 침묵의 힘이다. 백색의 달항아리는 아무 말도 하지 않으면서 말하고 있고 아무것도 보여주지 않으면서 많은 것을 보여주고 있다. 백자 달항아리를 보고 있으면 침묵의 힘이 참 대단하다고 느낀다. 오랜 세월 사람들 사이에서 이리저리 부대꼈을 것이지만 어떤 흔적도 상처도 감춘 채 우직하게 서 있는 달항아리가 아름답다.

색감이 주는 고요함 때문일까. 아니면 조금 이지러진 모양조차 흠 잡을 수 없는 항아리로서의 조형적인 아름다움 때문일까. 그 내면을 들여다보면 무수한 상상력이 날개를 단 것처럼 펼쳐진다.

깊은 안개 속에 앉아 있는 느낌이기도 하고, 달항아리를 종이 삼아 붓을 들면 그 어떤 그림도 그릴 수 있을 것 같은 여백의 유혹이 느껴지기도 한다. 깊은 바다 한가운데 서 있는 것 같은 위태로움도 느껴지고 수면 위의 반짝이는 물결처럼 한없이 눈부시기도 하다. 때로는 요염한 여인네의 뒤품을 보고 있는 것 같기도 하고 아이라도 품고 있는 듯한 풍만한 여자의 듬직한 자태를 바라보고 있는 것 같기도 하다. 또 너무 맑아 세상에서 취할 수 있는 온갖 욕심을 버리고 마음을 비운 고결한 사람의 속내를 보고 있는 것 같기도 하다.

「백자 달항아리」, 높이 41cm, 보물 1437호, 17세기, 국립중앙박물관 소장(허가번호 : 중박 201006-221)
무념무상의 고혹한 아름다움이 도처에 흐르고 있는 순백의 달항아리가 세상을 향해 말을 하고 있는 듯하다.
항아리처럼 마음을 비우고 군더더기를 지워보라고 조용히 너게 말을 건다.

이 백자 달항아리가 더 매력적인 이유는 조각작품과 달리 그릇이라는 점 때문이다. 조각작품은 같은 물질을 사용했다 해도 영원한 무생물이며 사람이 쉽게 만져볼 수도 없으니, 그저 곁에 두고 감상이나 하면 그만이다. 하지만 그릇은 사용할 수 있다는 것이 생명이고 본질인 만큼 사람이 직접 만지고, 물이나 음식을 담아 사용하다 깨지면 미련 없이 버릴 수 있는 것이다. 그래서 엄연히 생명이 있는 물건이며 그 모습이 인간과 닮은 조형물이다.

사람의 손으로 흙을 빚어 유약을 발라 구운 그릇은 세상에 나와 사용되다 언젠가는 깨져 그 생명을 다하는 운명을 지녔다. 이 그릇의 운명이 어미의 뱃속에서 태어나 평생 몸을 쓰며 살다 죽는 사람의 일생과 다를 게 있을까.

바로 조형성이 있는 물질이면서 일반 조각작품과는 분명히 다른 이 그릇의 운명이 내게 독특하게 와 닿는다. 백자 달항아리는 세월을 거슬러 우리 곁에 왔고 이것은 그 자체로도 너무나 존귀한 것이 되어 그릇으로서 쓰임은 멈춘 채, 박물관 유물전시실에서 사람들의 눈과 마음을 움직이는 하나의 아름다운 조형물이 되어 있다. 이 또한 자신의 본질에서 벗어나 있어 애달픈 일이지만 어쩔 수 없는 이 그릇의 운명인 모양이다.

이 달항아리는 어떻게 만들어져 예까지 와 있는 것일까. 국립중앙박물관이 소장하고 있는 이 백자 달항아리는 조선 중기인 17세기에 만들어진 것이다. 박물관 자료집에 의하면 조선 중기는 조선 전기에 비해 유색이 밝아지고 그릇의 입술이 내만(內彎)한 새로운 형태가 나타나며 굽(바닥)의 직경이 좁아지는 등 커다란 변화를 보이는 시기라고 한다. 그런 점에서 이 백자 달항아리는 조선 중기 그릇의 유행을 가늠할 수 있는 전형적인 도자이다.

「청화백자 산수매죽문 항아리」, 높이 37.5cm, 18세기 후반, 국립중앙박물관 소장(허가번호 : 중박 201006-221)

그릇의 본질 역시 사람의 본질과 크게 다르지 않다는 생각이 든다. 우리네 삶도 도공이 그릇을 빚는 것과 같은 정성이 들어 있지 않으면 금세 싫증나고, 버려지기 마련이다.

흙 중에 백토를 찾아 곱게 가라앉혀 불순물을 걸러내고, 그 반죽을 물레에 돌려 넓적한 대접을 만든다. 다시 같은 모양으로 하나를 더 만들어 위아래로 두 개를 합쳐 붙이고 말린 후, 백자 유약을 바르고 장작불에 굽는다. 백자를 만드는 과정을 지극히 단편적으로만 나열해도 대체 얼마나 여러 번의 손이 가는지 짐작할 수 있다.

어디 수천 번의 손길만 갈까. 여기에 더해지는 것이 그릇을 만든 이의 정성일 것이다. 두 개의 대접을 쌍둥이처럼 똑같이 만들어 붙여야 하는 일이나, 유약의 색감이 골고루 나게 하는 일, 불 속에서 어떤 실수나 흠집도 용납하지 않는 일 등 세심하게 배려해야 하는 것들은 곳곳에 있다.

그 지극한 정성 속에 달항아리만의 독특한 아름다움이 또 한 가지 숨어 있다. 오직 사람의 손으로 만들어진 것이라는 징표, 그 자체만으로도 이 항아리의 가치를 설명할 수 있다.

항아리 둘레 중 가장 넓은 지점을 중심으로 두 개의 대접을 위아래로 붙여 하나의 항아리가 되도록 하는 기법은 달항아리가 한쪽으로 기울거나 비뚤어지는 원인이 된다. 두 개의 커다란 대접을 붙이는 부분에서는 아무리 정교하고 숙련된 손맛이 가미되어도 이지러지거나 한쪽으로 기운 보름달 같은 모양이 나온다. 결코 기계로 찍어내듯 완벽하게는 만들어낼 수 없는 것이 달항아리만의 아름다운 비밀이다. 만드는 과정에서 자연스럽게 발생하는 이지러진 형태 자체가 달항아리의 매력이다. 이런 기법은 깨끗한 순백색이, 정제된 백자의 색채미가 갖고 있는 완벽함을 깨트리고 있어서, 그 흐트러진 것을 발견하는 순간까지 긴장하고 설레는 것이다.

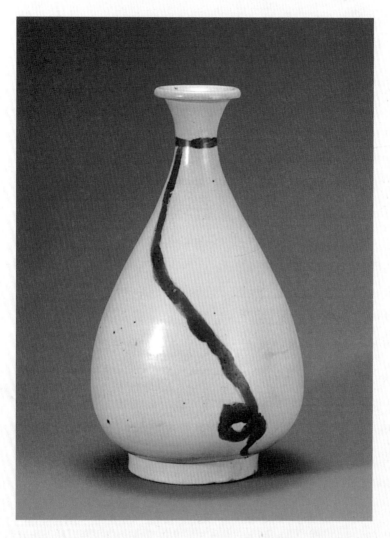

「철화백자 끈무늬 병」, 높이 31.4cm, 보물 1060호, 16세기, 국립중앙박물관 소장(허가번호 : 중박 201006-221)
철화백자는 백토로 그릇을 만들어 초벌구이를 하고 표면에 산화철 안료로 문양을 그린다.

그런데 단지 무언가를 담아 사용하기 위해 이토록 아름다운 색감과 이토록 고운 선을 만들었을까. 이런 생각을 하다 아차 싶었다. 아직도 못된 편견을 갖고 있는 것이다. 음식을 담는 그릇은 대충 생겨도 된다는, 그저 실용적이기만 하면 다른 것들은 크게 신경 쓰지 않는다는 편견이 아직도 남아 있는 내 자신을 발견했다. 곱고 아름다운 것은 장식용이고 쓰기 편리한 것만이 그릇이라는 못된 편견 말이다.

항아리가 만들어지기까지의 과정을 듣고 나서는 함부로 만지고 사용할 수 없을 것 같기에 더욱 그렇다. 수천 번 도공의 손길과 정성으로 만들어진 그릇이라면, 쓰다 깨져야 하는 것이 본질이라 할지라도 그걸 모른척할 수가 없다. 그럼에도 깨질 것이 무서워 그릇으로 사용하지 않는다는 것은 만든 이의 정성 또한 모독하는 일일 듯하다. 어차피 그릇이라는 것은 사람이 아껴 잘 사용하라고 만드는 것이고 사람의 삶에서 사용하는 물건이니 당연히 정성들여 만들어야 한다는 게 도공들의 생각이었을 것이다. 아까워 못쓰는 심성보다는 아껴가며 살뜰히 사용하는 것이 더 고운 마음이 아닐까 싶다.

그릇의 본질 역시 사람의 본질과 크게 다르지 않다는 생각이 든다. 우리네 삶도 도공이 그릇을 빚는 것과 같은 정성이 들어 있지 않으면 금세 싫증나고 버려지기 마련이다. 직장생활도, 건강도, 아이들도, 그 모든 작은 일에도 정성을 다해야겠다는 생각이 든다.

이와 비슷한 시기에 다른 색감, 다른 흙으로 만들어진 다양한 항아리들이 있다. 철화백자 항아리나 청화백자 항아리, 진사 항아리 등이 바로 그것이다. 철화백자는 백토로 그릇을 만들어 초벌구이를 하고 표면에 산화철 안료

로 문양을 그린다. 그리고 그 위에 백자 유약을 입혀 번조燔造한 것으로 문양은 다갈색이나 흑갈색 등을 띠며 석간주石間硃라 불리기도 했다. 문양은 지역마다 조금씩 특색을 띠었다고 하는데, 백토에 사실적인 형태의 용이나 매화, 대나무, 국화문 등을 그려넣었다.

한 도예가는 다양한 색감과 문양을 갖고 있는 수많은 그릇 중 유독 백자 달항아리를 좋아한단다. 이유는 간단했다. 사람의 손으로 만들어낼 수 있는 한계, 그 완벽함의 경계점을 실험한 그릇이 백자 달항아리라는 것이다. 청화나 철화, 진사로 백색에 다양한 색감을 입혀 무엇인가 꾸며보려는 시도를 한 것보다는 그 어떤 색감이나 문양 없이 일체의 군더더기를 배제한 고유한 백색을 만들어내는 일이 더 어렵기 때문이란다. 백자 달항아리가 더욱 고혹적으로 느껴지는 이유이다.

진정 도공과 그릇이 일체감을 이루거나 그릇이 도공 자신이거나, 그릇과 자유롭게 소통할 수 있는 경지에 다다른 도공만이 빚을 수 있는 것이 조선시대의 백자 달항아리가 아니었을까 싶다.

무념무상의 고혹한 아름다움이 도처에 흐르고 있는 순백의 달항아리가 세상을 향해 말을 하고 있는 듯하다. 항아리처럼 마음을 비우고 군더더기를 지워보라고 조용히 내게 말을 건다. 침묵의 힘을 믿어보라고 권하고 있는 듯하다. 알 듯 모를 듯 이지러진 백색의 달항아리 앞에 서면 저절로 침묵하고 자신의 속내를 들여다보게 된다. 사람을 이렇게 변화시킬 수 있는 힘이 그 안에 있었던 것이다.

예술이 일상생활을 떠나 존재할 수 있을까 하는 생각을 문득 해본다. 특히 자신에게 필요한 것은 거의 대부분 직접 만들어야 했던 옛사람들에겐 일상 그 자체가 예술이 아니었나 싶다. 옛사람들은 집을 짓거나, 실을 엮어 옷감을 짜고 옷을 만들며 농기구나 그릇 등을 직접 만들었다. 이는 사랑방에 앉아 글을 쓰거나 그림을 그리고, 안방에 앉아 바느질을 하고 수를 놓는 일에도 해당된다. 옛사람들의 삶 면면을 들여다보면 그것 자체가 예술활동이었던 것이다.

목수가 집을 지을 때 아름답고 편리하게 만들기 위해 설계도면에 변화를 주는 일, 대장간에서 무쇠화로를 만들다 좀 더 쓸모 있고 아름답게 꾸미기 위해 장식을 달고 화로의 겉부분에 그림을 그려넣는 일, 질화로를 만들던 도공이 화로 디자인을 다르게 하거나 음각을 넣어 문양을 새겨보는 일들이 그렇다. 그래서 손으로 만든 모든 것이 기계로 찍어내듯 똑같이 나올 수 없는 것이고 그것은 세상에 단 하나가 된다. 그래서 모든 것을 기계로만 찍어내는 세

상에 사는 우리는 옛사람들이 만들어 사용하던 많은 것들을 오늘날 애지중지 아낄 수밖에 없는 것이다.

박물관이나 미술관에 가면 유리 칸막이 안에 보물처럼 전시돼 있는 많은 공예품들을 본다. 그것들은 누군가 오랫동안 사용하다 이제 그 쓰임을 다해 유물이라는 이름으로 전시되어 있는 것이다. 이젠 현대인들의 눈요기를 위해 오랜 세월 그 유리 너머에 머물러 있어야 할 것이다.

이 공예품들의 진정한 역할이란 그 수명이 다할 때까지 사람들 곁에서 머무는 것인지도 모르겠다. 하지만 문명이 발달하면서 사람들은 그런 공예품들이 더 이상 필요하지 않게 되었다. 고생하면서 만들 필요 없이, 쉽게 사서 대충 쓰고 버리는 물품들이 우리 주변에 차고 넘치게 된 것이다. 버리거나 남에게 주어버리는 대신, 오히려 박물관에서 고이 숨 쉬며 사람들에게 즐거움을 주는 것 역시 이제는 그 공예품에 생긴 새로운 몫이 아닌가 싶다.

얼마 전, 나는 동산도기박물관에서 전시되고 있는 화로를 볼 기회가 생겼다. 이와 함께 화로의 역사, 화로의 종류와 문양, 현재 남겨진 유물 등에 대한 정보가 담긴 『한국의 화로』라는 책을 접하게 되었다. 화로가 지방에 따라, 만들어진 시대나 사람, 만든 재료에 따라 그 종류가 다양하다는 것을 그때 처음 알았다. 화로가 주는 그 다양성과 아름다움에 입이 저절로 벌어졌다.

인류가 불을 사용한 이래 화덕을 거쳐 방 안으로 들어오게 된 화로는 옛사람들의 생활 필수품이었다. 화로는 겨울철 난방용으로 쓰이기도 하고 음식을 익혀 먹는 용도로도 요긴하게 사용했다. 만든 재료에 따라 그 종류도 다양하다. 서민들이 주로 만들어 사용했던 토기화로(질화로, 오지화로)가 있고 좀

더 견고한 무쇠화로(철화로), 양반집 가옥에서 흔히 사용했을 놋화로가 있고 그 외에도 돌화로, 자기화로 등이 있다. 이처럼 다양한 재료로 만들어지고 생필품처럼 사람들 곁에서 떠나지 않았던 화로가 언젠가부터 창고에 천덕꾸러기처럼 박혀 있다가 엿장수들 눈에 띄면 헐값으로 리어카에 실려나가곤 했다.

언젠가 엿장수에게 엿으로 바꾸어 먹었을, 어린 시절 식구들이 무쇠화로가에 둘러앉아 고구마나 밤을 구우며 이야기를 나누던 정경이 문득 그립다. 친구들과 신나게 놀다가도 점심시간이면 마을 신작로를 달려와 엄마가 화롯불에 얹어놓은 된장찌개와 따뜻한 밥을 먹던 시절이었다. 짙은 갈색의 무쇠화로가 우리 곁을 떠난 것은 아마도 아궁이를 연탄보일러로 교체하던 그 무렵이었을 것이다. 더 이상 장작불을 지펴 소죽을 끓이거나 밥을 하지 않아도 되자 숯불이 나오지 않았다. 덩달아 봄이면 기름칠해 잘 닦아두었다 겨울이면 요긴하게 쓰던 화로가 더 이상 필요치 않게 된 것이다. 시대가 그렇게 변하고 있었던 것이다.

『한국의 화로』 저자 역시 언젠가 골동품가게 구석에서 먼지를 뒤집어쓰고 있는 화로를 발견하고 유년시절의 추억을 우물에서 물을 퍼올리듯 꺼냈다고 말한다. 그는 이것이 계기가 되어 화로들을 모으기 시작했다. 직접 전국을 돌며 수집한 화로들을 모아놓고 보니 한국의 화로를 대표할 수 있는 화로들을 모으게 되었다고 말했다. 이들 화로를 통해 한국인들의 생활변화를 알 수 있고 화로를 만든 이들의 타고난 감각도 볼 수 있게 되었다. 또한 각종 문헌을 뒤져 화로의 역사를 더듬어 올라가보았고 만든 이들의 속내를 살펴보

오지화로, 높이 19cm, 동산도기박물관 소장

화로 중의 으뜸이 질화로라고 한다. 질화로와 비슷한 성질의 오지화로는 잿물 유약을 써 문양을 낸다. 서민들
이 사용하는 소박한 화로지만 장식성에서 한발 앞선 화로라고 볼 수 있다. 오랫동안 숙련된 옹기장이의 손맛
으로 그려진 새와 꽃의 그림은 아이들이 색종이를 오려 붙여 놓은 듯 단순하면서도 정감 있다.

게 되었다고 한다. 결국 그는 동산도기박물관을 세우고 화로전문가가 된 것이다.

그가 수집한 수많은 화로 중 몇몇 화로에 새겨진 문양과 장식들이 눈길을 끈다. 화로에 사용한 문양의 기법은 재료에 따라 달라진다. 주로 질화로에는 그릇을 만들 때처럼 꽃이나 글씨 등을 판에 새겨 그 도형대로 눌러 찍는 인화법을 쓰거나 조각처럼 새기는 투각법으로 문양을 낸다. 금이나 은, 동에는 무늬를 새기는 상감기법이나 놋쇠에 은사를 장식하는 은입사기법 등을 썼다.

문양의 형태는 흔히 주변에서 볼 수 있는 꽃문양으로 연화문이나 국화문, 죽문 등이 있고 새나 나비, 거북이 등 동물의 모양을 본떠 만들기도 했으며 완자문, 태극문, 격자문 등 기하학적 문양을 새기기도 했다. 문양을 통해 장식의 변화를 주기도 하지만 손잡이나 화로 받침대, 다리 등의 변형을 통해 다양한 디자인으로 장식성을 추구하기도 했다.

이렇듯 집안에 따라, 또는 사용하는 이나 만든 이의 취향에 따라 다양한 문양과 장식을 했기 때문에 집집마다 화로의 생김새가 모두 달랐다. 이들 화로 중에 그 기능이나 쓰임 면에서 으뜸이 질화로라고 한다. 흙으로 만든 질화로는 비록 화려하고 세련된 맛은 없지만 불의 온도를 가장 오랫동안 유지할 수 있고 전도되는 열의 감도도 은근하여 화로를 직접 만져도 손을 델 일이 없는 것이다.

화로마다 조금씩 다르지만 질화로도 주로 자배기를 닮아 아래는 좁고 위는 입을 벌린 것처럼 넓고 받침대가 없는 것이 특징이다. 단순하고 간결하게 만들어 사용했으며 종종 손잡이를 만들거나 문양을 넣어 장식을 하기도 했

다. 오지화로는 옹기그릇 굽는 것과 같은 방법으로 만들어지는데 질화로와 달리 유약을 발라 고온에서 굽는다. 오지화로는 반들반들하고 광택이 난다.

동산도기박물관에서 소장하고 있는 오지화로에 새겨진 그림이 친근하게 와 닿는다. 세련되고 고급스러운 그림은 아니지만 옛 서민문화를 알 수 있는 가장 소박한 그림이기 때문이다. 이 오지화로는 옹기그릇을 만들 듯 자배기 형태를 만들어 잿물을 묻힌 다음 건조하는 과정에서 문양을 만들어 넣었다. 앞의 오지화로에는 국화문양과 목이 긴 새를 단순하게 그렸다. 그 생김새가 마치 어린아이들이 색종이를 오려 붙여놓은 것 같다. 서민들의 생활처럼 단출하고 간결하다.

바탕 표면은 잿물 유약의 반질반질한 질감이 고스란히 살아 있고 유약을 닦아낸 그림 부분이 붉은색을 띠면서 화로의 장식성을 뽐내고 있다. 여기서 옹기장이의 손맛을 느껴볼 수 있다. 유약을 발라놓고 손가락을 이용해서 이리 저리 선을 그으면 그 부분의 유약이 지워진다. 그것을 불에 구우면 유약이 지워진 부위가 붉게 선이 되고 그림이 된다. 지금도 옹기를 만들면서 이 기법으로 문양을 그려넣는다. 갈대풀처럼 자유롭게 휘어진 들풀 문양이나 단순한 동물 모양이 주로 쓰인다. 오랜 시간 숙련된 손으로 이리저리 그어 만든 그림을 통해 단순하면서도 자유로운 손맛을 느껴볼 수 있다.

화로의 형태는 부드럽고 둥글어 추운 날 아랫목에서 끌어안고 앉아 있으면 동장군도 무섭지 않을 것처럼 따뜻하고 정겨운 느낌이 난다. 몸에 품을 수 있을 만큼 알맞은 크기도 당연하다.

화로는 우리의 안방문화를 상징할 수 있는 대표적인 문화 브랜드이며 다

(위) 질화로, 높이 17cm, 동산도기박물관 소장
(아래) 무쇠화로, 높이 24cm, 동산도기박물관 소장

화로 중에서 기능이나 쓰임 면에서 으뜸인 것이 질화로(위)라고 한다. 흙으로 만든 질화로는 화려하고 세련된 맛은 없지만 불의 온도를 가장 오랫동안 유지시키기 때문이다. 오래전까지 우리네 사랑방을 지키던 것은 무쇠화로(아래)였다. 추운 겨울이면 그 안에서 고구마 같은 것들이 익어가곤 했다. 고구마 익은 것을 기다리다 지쳐 화롯불을 휘젓기라도 하면 불이 식는다고 어른들께 지청구를 듣기 일쑤였다.

양한 예술적 아름다움을 느껴볼 수 있는 조형물로 보아도 손색이 없을 듯하다. 이 화로가 변형되어 오늘날 아파트에서도 멋을 부리고 싶어하는 현대인들이 벽난로를 설치하는 경우를 본다. 벽난로도 좋고 화로도 좋다. 그 곁에 사람들이 둘러앉아 불의 따듯한 온기를 느끼며 이야기를 나누고 정을 나눌 수 있다면, 그런 여유를 누릴 수 있다면 더 바랄 게 없겠다.

많은 문호들이 화로의 풍경과 사라진 것에 대한 애틋함을 글로 남겨 놓았다. 그중 김용호金容浩, 1912~73년 시인의 「눈 오는 밤에」를 인용해본다.

오누이들의
정다운 애기에
어느 집 질화로엔
밤알이 토실토실 익겠다

콩기름 불
실고추처럼 가늘게 피어나던 밤

파묻은 불씨를 헤쳐
입담배 피우며

'고놈, 눈동자가 초롱 같애'
내 머리를 쓰다듬어 주시던 할머니

바깥엔 연방 눈이 내리고

오늘밤처럼 눈이 내리고

다만 이제 나 홀로

눈을 밟으며 간다

오우버 자락에

구수한 할머니의 옛 얘기를 싸고

어린 시절의 그 눈을 밟으며 간다

오누이들의 정다운 얘기에

어느 집 질화로엔

밤알이 토실토실 익겠다

벌써 10여 년 전 이야기이다. 충청북도 괴산에 한 독립유공자의 후손이 살고 있다 하여 취재를 가게 되었다. 조선 말기까지 큰 벼슬을 지낸 인물을 배출한 집안이지만 일제강점기에 후손들이 항일운동에 뛰어들어 가세를 돌보지 않아 점점 기울었다. 사실 그것이 그 시대 대부분 독립운동가 집안의 대체적인 분위기였다. 그 가세라는 것이 비단 재산이나 사람을 잃는 것만이 아니었다. 수백 년 가문을 버티어온 오래된 고택古宅 또한 주인이 고향을 등지면 더불어 힘을 잃어간다. 기와가 깨지고 흙벽에 금이 가고 서까래가 위태로워지는 것이다. 결국 집이 아무리 튼튼하다 한들 사람의 온기가 없으면 바로 폐허가 되고 고양이나 들쥐 들의 놀이터가 되기 십상인 것이다.

　그 집이 바로 그러했다. 불과 수십 년 전만 해도 대청마루에 모시 옷을 입은 할머니가 죽부인을 안고 낮잠을 잤을 마루, 십장생 그림이 그려진 병풍이

「화조도」, 비단에 채색, 24.9×23.8cm, 조선시대

일반 민중이 장식을 위해 그리기 시작했다는 민화지만, 어떤 것들은 화인 못지않은 솜씨를 뽐내기도 한다. 가는 버드나무 가지가 위태로워 보이고, 그 위에 앉은 새들이 꽃을 향해 한 방향을 바라보고 있다.

「관동팔경」, 종이에 수묵, 105×
43cm, 18세기, 에밀레 박물관 소장

한지에 먹의 농담만으로 완성한
이 그림은 관동팔경의 사실적인
아름다운 경관이 모두 배제되고
지극히 단순한 현대의 추상화처럼
사물이 표현됐다. 한 폭의 화면에
산과 들, 정자와 나무, 꽃과 풀을 모
두 그렸지만 그것들이 조화롭게
어우러져 있다.

나 안방마님이 좋아하던 산수화가 어딘가에 붙어 있었을 안방, 사랑방에는 멋스러운 문인화 병풍이 둘러쳐져 있었을 테고, 책장과 책을 보는 서안書案이 버티고 있었을 것이다. 그러한 공간이 주인을 잃으면서 폐허가 되고 어느 날부터 조금씩 허물어져 내가 그 집을 방문했을 때에는 이미 안채의 절반이 주저앉아 있었고 후손 한 분이 조그만 사랑채에서 기거하고 있을 뿐이었다.

실로 역사의 소용돌이 속에서 한 집안의 흥망성쇠를 이토록 현실적으로 보여줄 수 있는 것이 있을까 할 만큼 집은 그 집안의 역사를 한눈에 드러내고 있었다. 호기심이 발동한 나는 고양이처럼 언제 허물어질지 몰라 위태로워 보이는 대청마루를 딛고 올라섰다. 혹시 이곳 사람들의 한 귀퉁이라도 엿볼 수 있는 무엇이 있을까 하는 호기심이 삐걱이는 마루를 밟게 했다. 그러나 아무리 호기심이 깊다 한들 두껍게 쌓인 먼지나 들쥐들의 배설물을 헤집으며 탐정처럼 파고들 수는 없어 그저 집을 한 바퀴 휘둘러보고 돌아서려는 찰나였다. 그 퀴퀴한 냄새를 풍기는 방 한구석에서 '벽장 속의 그림'이라 불리는, 거미줄에 엉킨 우리 민화 한 점을 보게 되었다.

우리 민화의 출발은 솜씨 있는 일반 민중이 자신의 집을 좀 더 예쁘게 꾸미고 싶어서 꽃이나 동물, 나무, 정물을 그려 벽이나 문, 옷장 귀퉁이에 붙이던 것에서 시작되었다. 계절에 따라 다르게 그려 붙이며 그것으로 집안에 변화를 주기도 했다. 그리는 이나, 집 주인의 생각과 취미에 따라 새나 호랑이 같은 그림을 그리기도 했고, 정원에 핀 꽃을 그려 붙이기도 했다. 직업적인 화가들이 아닌 순수한 민간인들이 취미삼아 그린 그림이라 하여 민화인데, 감상을 위한 그림이 아니라 장식을 위한 그림이어서 많은 민화들이 벽지 속

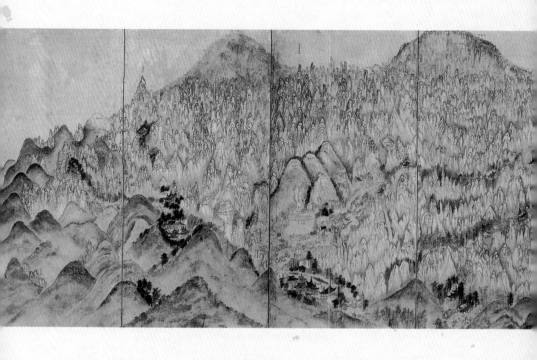

「금강산도」, 종이에 수묵담채, 123×594cm, 19세기, 에밀레 박물관 소장

기존의 서양화가 갖고 있는 원근법이나 투시도 같은 형식을 뛰어넘어 한 폭의 형이상학적인 추상회화처럼 보인다.

에 덧씌워져 세월에 묻히게 된 것이다.

조선 후기로 접어들어서 일부 민화의 수준이 화인들이 그린 그림 못지않다는 인식이 생겼고, 사람들은 서로 그림을 그려 주고받기도 하고, 집뿐만 아니라 사찰 등에도 민화를 그리게 되었다. 민중의 자연스러운 의식에서 출발했기 때문에 중국의 영향을 받지 않았다는 것 또한 한국 민화의 고유한 특징 중 하나다.

그러나 정녕 애석한 것은 이러한 한국적인 정서를 고스란히 갖고 태어난 민화가 근대를 거치면서 서양 꽃그림 벽지에 밀려 벽 속으로 사라졌다는 사실이다. 나는 그 민화의 애달픈 역사를 괴산의 허물어져 가는 고택에서 확인하고 있었다. 그 집은 안방 다락문을 아예 밀봉했는데 그 부분이 세월을 견디지 못하고 찢어져 있어 나는 운 좋게도 벽지 속에 드러난 특별한 그림 한 장을 볼 수 있었다. 떨어져 나간 벽지를 잡아 뜯었지만 아쉽게도 그림 전체를 볼 수는 없었다. 그것은 화사한 연꽃 그림의 귀퉁이였다. 막연하게나마 이것이 바로 말로만 듣던 벽장 속의 민화라는 것을 확인했을 뿐이었다. 민화를 접하면 그 시절, 그 허물어져가는 고택을 바라보았던 안타까운 마음이 늘 여운으로 남아 있다.

기가 막힐 만큼 독특한 민화를 접한 것은 우리나라 책에서가 아니었다. 일본에서 발행한 『조선의 민화』였다. 약 320여 점의 민화가 수록돼 있고 일부 한국인 소장본이 있었지만 대부분 일본인 소장으로 표기되어 있다. 일제강점기 시절 일본의 문화 관련 인사들이 한국의 산골마을을 찾아다니며 우리의 문화를 연구하고 조사한다는 명분으로 수많은 그림과 도자기, 가구 등

을 집어간 것을 생각한다면 우리 문화의 절정들은 그 시절에 이미 일본 땅 어느 깊숙한 곳에 감춰졌는지 모를 일이다.

이 민화집에 실린 그림들도 그 시절 일본으로 간 수많은 그림의 일부라는 것은 충분히 짐작할 수 있는 일이다. 한국인들이 수집해 만든 책에서 보지 못했던 독특한 그림들이 눈길을 끌어 일제강점기 시절을 겪은 통분이 다시 끓어오른다.

기본적으로 민화는 일상의 생활, 즉 정원의 화초나 곤충을 그린 초충도, 호랑이와 까치를 그린 그림, 사랑방 풍경을 소재로 한 그림, 산수화 등으로 구분할 수 있다. 이런 그림들은 지극히 사실적이어서 사물을 그대로 재현한 것 이상의 느낌은 없다. 단지 아름다운 꽃이구나, 영특해 보이는 고양이구나 하는 정도였다. 어쩌면 이런 민화의 특성 때문에 순수 예술장르로 인정을 받지 못했던 것인지도 모른다. 그러나 일본인들이 만든 도록을 보면 민화의 세계가 더 다양한 것을 확인할 수 있다.

그러다 우연히 에밀레 박물관에 독특한 우리 민화 몇 점이 있다는 소식을 듣고 한달음에 달려갔다. 「관동팔경關東八景」은 총 8폭 병풍으로 이루어진 그림으로 우리 민화의 아름다움을 한껏 느낄 수 있다. 한지에 먹의 농담만으로 완성한 이 그림은 관동팔경의 사실적인 아름다운 경관이 모두 배제되고 지극히 단순한 현대의 추상화처럼 사물이 표현됐다. 한 폭의 화면에 산과 들, 정자와 나무, 꽃과 풀을 모두 그렸지만 그것들이 조화롭게 어우러져 있으며 어느 이름 모를 민화가가 그렸다고 하기에는 먹의 농담을 너무나 자연스럽게 조절한 그림이다.

「책거리」, 종이에 채색, 조선시대

사랑방 문화를 상징하는 책거리 그림은 마치 현대 추상회화를 보고 있는 것 같다. 서양회화의 원근법이나 투시도 같은 형식을 무시한 그림이지만 현대의 어떤 그림보다 조형적 감각이 뛰어나다.

사랑방 문화의 상징인 책거리 그림이 이미 현대 추상화 작가들에게 깊은 영향을 미친 것은 잘 알려진 사실이다. 김기창金基昶, 1913~2001년이나 박생광朴生光, 1904~85년이 민화를 모티프로 한 그림을 그려 주목을 받기도 했다. 그리고 「관동팔경」이나 「금강산도金剛山圖」를 보면 기존의 서양화가 갖고 있는 원근법이나 투시도 같은 형식들을 뛰어넘어 한 폭의 형이상학적인 추상회화처럼 보인다. 그것이 어눌하고 촌스럽다면 솜씨 없는 어느 이름 모를 민중이 장난 삼아 그린 그림으로 제쳐두겠지만, 현대의 그 어떤 그림보다 탁월한 조형적인 감각이 느껴진다면 그것은 그냥 그대로 봐주면 될 듯하다.

비록 이름 없는 민초가 그린 그림이지만 그 사람은 세상의 풍경을 다르게 본 것이다. 섬세한 풀잎의 결이나 기와지붕의 수려한 곡선미를 생략하고, 자신의 마음이 움직이는 대로, 그저 붓 가는 대로 자연스럽게 세상의 한 풍경을 그려낸 것이다. 이런 그림이야말로 그린 이의 마음을 엿볼 수 있는 진짜 그림이 아닐까 싶다.

조
선
.
여
인
문
화
의
.
정
수
.

옛사람들에게도 일 년 중 유일하게 선물을 주고받을 수 있는 날이 있었다. 헌 옷이라도 고쳐 새것처럼 입던 명절이 바로 그날이다. 사실 요즘처럼 우리가 생일이며 크리스마스, 밸런타인데이 등을 꼬박 챙긴 역사는 길지 않다. 1970년대까지도 먹고살기 위해 허리띠를 조여매던 시절이어서 생일날 고기 몇 점 들어간 미역국만 먹을 수 있어도 감지덕지했기 때문이다. 어쩌다 아버지가 장에 나가 소라도 팔거나 농산물을 좋은 값에 받아 돌아오는 날이면 보따리에 가족들의 선물이 들어 있는 운수 좋은 날이 있기도 했다.

그래서 어른들로부터 선물을 받아볼 수 있는 것은 추석빔과 설빔이 거의 유일한 기회였다. 아무리 어려운 집이라도 이날만큼은 양말 한 켤레라도 마련해 두었다가 자식들에게 신기는 미덕이 있었다. 양말보다 좀 나은 것이 있다면 바로 꽃신이었다.

당혜, 24.4cm, 조선 후기, 서울 역사박물관 소장

두 개의 선이 완벽한 대비를 이루며 중앙으로 모이는 신코의 조형적인 아름다움은 우리 옛 신의 백미이다. 아름다운 형태와 그 안에 담길 발의 보호까지 어느 것 하나 허술하지 않은 조선 여인들의 신. 어느 나라 신의 디자인에서 이처럼 고혹적이고 조형적인 아름다움을 볼 수 있을까.

수혜, 22.8cm, 조선 후기, 서울 역사박물관 소장

비단에 새와 꽃잎 모양의 수를 놓아 섬세한 장식을 더한 꽃신은 한 폭의 동양화 같다. 손끝에서 만들어져 발에서 완성되는 꽃신은 조선 여인문화의 정수이다.

검정 고무신과 흰 고무신 일색이던 시절에 언젠가부터 화려한 색채의 꽃 문양이 들어간 꽃신이 장터에 등장하기 시작했다. 물론 값도 비쌌을 것으로 짐작된다. 어느 해 추석에 그런 꽃신을 받고 온 동네를 휘젓고 다니며 으스대 던 기억이 난다. 지금 생각해보면 얼마나 철없는 행동인지 부끄러워 숨고 싶을 지경이다. 검정 고무신조차 구멍 난 것을 신고 다니는 아이들이 부지기수 였던 때였으니 말이다.

어릴 때는 꽃신이 세상에서 가장 아름다운 신발이라고 생각했다. 운동화 나 검은 에나멜의 반짝이는 구두를 선물 받기 전 한동안 내게는 그 꽃신이 보 물이나 다름없어 비가 오는 날이나 체육을 하는 날은 잘 닦아 마루 끝에 놓아 두곤 했다.

내가 선물로 받은 꽃신은 사실 옛 조선의 여인네들이 신었던 꽃신과는 다른 것이었다. 옛 여인네들은 주로 코가 위로 날렵하게 솟고 발등이 없는 꽃 신을 신었다. 내가 선물로 받았던 것은 남자들이 신는 흰 고무신과 비슷한 형 태였지만 여성용이어서 볼이 좁고 앞부분에 곡선을 내 부드럽게 만들었으며 활동하기 편하게 발등을 어느 정도 덮을 수 있는 변형된 디자인의 고무신이 었다. 그 위에 화려한 꽃을 인쇄한 신인 것이다. 지금도 종종 재래시장에 가 면 고무신은 흔히 볼 수 있는데 이 화려한 꽃신은 더 이상 눈에 띄지 않는다. 근대화의 물결과 함께 불어닥친 고무 꽃신은 말 그대로 근대화를 상징하는 것이기도 하다.

내 기억 속의 꽃신은 매우 아름다웠지만 그래도 조선시대 여인들이 신던 그것과는 비교할 수가 없다. 꽃신 중 가죽에 비단으로 장식한 당혜唐鞋는 고혹

적인 아름다움과 조선 여인들의 멋을 상징하는 조형미가 넘쳐흐른다. 보통 당혜는 가죽을 나누어 재단해 바닥과 옆코를 한 땀 한 땀 바느질로 꿰맸다. 겉에는 문양이 있거나 색채가 있는 비단으로 덧대 장식을 하고 안에는 융이나 다양한 천을 붙였다. 앞코는 신발 전체의 색과 대비되는 푸른색이나 붉은색으로 덧대 색감의 조화를 이루도록 했다.

이 중에서 신코의 뒤축에 구름무늬가 있고 안에 융단을 붙인 것을 운혜雲鞋라고 하며 제비 부리같이 생겨서 '제비부리신'이라고 불리기도 했다. 운혜는 건혜乾鞋라고 불리기도 했으며 가장 아름다운 신이라는 평판을 받았다.

흔히 꽃신이라 불리는 수혜繡鞋는 비단에 꽃무늬가 있으며 이 꽃무늬도 원하는 이의 취향에 따라 여러 가지를 선택할 수 있었다. 때로는 장인에게 특별히 부탁하여 자기 취향에 맞는 꽃무늬를 만들기도 했다. 수혜 역시 건혜의 일종으로 앞코를 아름답게 보이도록 신발 색과 다른 색으로 장식했다.

이런 신의 디자인은 대부분 비슷한데 신는 사람에 따라 크기가 다르고 집안의 빈부에 따라 좀 더 화려하게 꾸미기도 했다. 가죽신의 종류에는 당혜 외에 가죽의 재료에 따라 녹피혜鹿皮鞋라는 것이 있고 검게 염색한 흑혜黑鞋, 궁중에서 신는 궁혜宮鞋가 있었다.

일반 양반가의 부녀자들이라면 녹피혜나 흑혜와 같은 소박한 가죽신을 신었을 것이다. 비단의 다양한 색감과 문양으로 수놓아 장식한 화려한 당혜는 왕족이나 사대부 집안의 여인이거나, 기생들이 신었다고 한다.

이처럼 조선 여인들의 신발은 만드는 재료나 기능에 따라 모양과 형태가 다양했지만 공통점이 있다면 신코의 날렵한 곡선이 아닐까 한다. 뒤축에서

시작된 선이 옆으로 유유자적하게 흐르다 신코의 중심에 모이게 된다. 이는 신의 중심을 이루고 사람의 중심을 잡아주는 것처럼 보인다. 두 개의 선이 완벽한 대비를 이루며 중앙으로 모아지는 신코의 조형적인 아름다움은 우리 옛 신의 백미라 할 수 있다. 아름다운 형태와 그 안에 담길 발의 보호까지 어느 것 하나 허술하지 않은 조선 여인들의 신발이 바로 꽃신이다. 어느 나라 신의 디자인에서 이처럼 고혹적이고 조형적인 아름다움을 볼 수 있을까.

이러한 형태적인 아름다움에 더해 다양한 비단에 새와 꽃잎문양의 수를 놓아 섬세한 장식을 더한 꽃신은 한 폭의 동양화이다. 손끝에서 만들어져 발에서 완성되는 조선 여인들의 아름다운 꽃신이야말로 조선 여인문화의 정수인 셈이다. 서양의 양말이나 신발을 신으면 감추고 싶은 발의 형태가 적나라하게 드러난다. 하지만 우리의 버선은 중심코가 있어 못생긴 발조차 예쁘게 감추는 미덕이 있고, 그 역할을 최종적으로 마무리하는 것이 조선 여인들의 꽃신이다.

문학평론가 이어령李御寧, 1934년~은 신발을 가리켜 '문화의 출발점'이라고 했다. 신발 없이 맨땅을 딛고 살았던 원시사회에서 신발을 만들어 신은 것은 문명의 시작이기도 하고 문화의 시작이기도 하다는 것이다. 단지 발을 가리고 보호하기 위한 목적에서 더 나아가 발의 아름다움까지 생각하기에 이른 조선의 수혜, 운혜, 당혜. 고운 한복 속에 살포시 드러나는 그 신코를 보면 그것 자체가 조선 여인네들이 아닌가 한다. 보일 듯 말 듯 수줍고, 뛰거나 빠르게 걸을 수 없는 꽃신. 그래서 꽃신은 여인들의 꿈이고 미래인 것이다.

행
복
을
,

그
리
다
.

어린 시절 장이 열리는 날이면 부모님을 졸라 읍내 장터에 따라가곤 했다. 꼭 사고 싶은 것이 있어서라기보다는 이리저리 두리번거리며 물건을 구경하는 맛이 그만이었다. 특별히 신기할 것도 재미있을 것도 없는 시골 환경에서는 가끔 열리는 장터에 나가 세상 사람들을 구경하는 것이 무척 즐거운 행사 중 하나였다. 장날에나 볼 수 있는 즐거움에는 뻥튀기 기계에서 뿜어져 나오는 하얀 튀밥, 엿장수 아저씨의 흥겨운 가위 장단, 김이 모락모락 나는 찐빵이나 순대 등이 있었다.

그리고 길가에 좌판을 펴놓고 무언가를 열심히 그리는 거리의 화가들이 있었다. 몇 가지 물감만을 종지에 덜어놓고 붓인지 무엇인지 모르는 뭉툭한 것으로 이리저리 몇 번 선을 그으면 그 선은 곧 나무나 꽃이 되고 새가 되며, 물고기가 되고, 여러 가지 동물이 되곤 했다. 그리고 어머니가 결혼할 때 만들었다는 벽 가리개에 수놓인 글자와 비슷한 여러 가지 글자가 유연한 물결

을 이루는 듯하더니 그림처럼 한 장 한 장 그려지기도 했다. 그 글자 위에는 꽃과 나무가 함께 있기도 했고 물고기가 어우러져 있거나, 사랑방에나 있음 직한 책과 탁자들이 어울려 종이 위에서 노는 듯했다.

나는 그 화가 주변을 에워싼 사람들 틈을 비집고 끼어들어 순간순간 만들 어지는 그림을 넋 놓고 보곤 했다. 뒤에 서 있는 사람이 잘 안 보인다고 투덜 대면 앞사람은 쪼그리고 앉아 그림을 끝까지 구경하는 것이다. 그러다 아주 가끔 부잣집 마님들이 집에 걸어두고 보겠다며 한 장 정도 사가기도 했다. 대 체 몇 장을 팔아야 이 화가의 밥벌이가 될까. 그 시절 그렇게 신기하게 바라 보았던 그림이 민화의 한 장르인 문자도라 한다는 것을 훗날 알게 되었다.

다른 나라 화풍의 영향을 받지 않고 독자적인 세계를 갖고 있는 조선 민화 에 등장한 문자도란 말 그대로 글자가 그림이 된 것을 말한다. 이러한 문자도 는 민화가 가장 활발하게 그려진 조선 후기에 특히 번성했다고 한다. 이러한 분위기는 사회적인 변화와 함께한다. 왕족이나 양반에 한정되었던 그림에 대한 관심이 민중에게 전이되기 시작하면서 풍속화나 민화가 자연스럽게 발 달하기 시작한 것이다. 민중과 함께 호흡하며 민중들 곁으로 다가간 전업화 가들이 늘어났고 그림의 소재 또한 민중의 삶으로 옮겨지기 시작한 시절이 었다.

이러한 분위기 속에서 한자를 화가 각자의 개성에 맞게, 필요에 따라 그 형태를 변형시키고 장식을 더하거나 축약하며 문자도라는 양식이 만들어졌 다. 전업화가는 물론 민화가들, 일반인들조차 문자도를 손쉽게 그렸으며 그 래서 늘 새로운 형태가 만들어지곤 했다.

「수문자도」, 종이에
채색, 58×32.4cm, 개
인 소장

독특한 형식이 돋보
이며 화려하고 안정
된 구도가 느껴진다.

문자도가 발생하는 데 가장 영향을 미친 것은 정월 초하루 때마다 집 안팎에 붙이는 문배門排와 세화歲畵 풍습 때문이라고 전한다. 새해를 축복하고 재앙을 물리치기 위해 궁궐에서 만들어 신하에게 나누어주기 시작한 세화나 문배는 시간이 지나면서 일반 여염집에도 붙이게 되었다. 이 풍습은 문첩벽사신앙門帖辟邪信仰에서 비롯된 것으로 이는 문자도의 기원이 되었다.

벽사신앙에 기초한 문자도는 주제에 따라 크게 세 가지 정도로 구분된다. 하나는 벽사의 상징성을 지닌 용龍이나 호虎와 같은 글씨를 이용해 그린 문자도이고, 길상의 의미를 지닌 수壽 · 복福 · 강康 · 영寧 · 정貞 · 부副 · 귀貴 자 등이 들어 있는 문자도가 있다. 그리고 효孝 · 제悌 · 충忠 · 신信 · 예禮 · 의義 · 염廉 · 치恥와 같이 유교가 내세우는 여덟 덕목을 그린 효제문자도라는 것이 있다.

현재 전하는 문자도를 보면 그린 사람에 따라, 재료에 따라 너무나 다양하다. 대부분 이름이 전하지 않는 무명인의 문자도인데, 각기 독특한 필치와 형식을 구사해 현대 디자인의 새로운 아이콘이라는 말을 들을 법하다.

세화와 문배로 시작된 문자도지만 세월이 흐름에 따라 그 쓰임도 너무나 다양하게 변했다. 여성들이 사용하는 규방문화에 전해져 베개나 이불 등에 수를 놓은 문자도는 말할 것도 없고 병풍이나 족자에도 문자도가 다양하게 등장했으며 도자기나 가구, 각종 생활용품에도 문자도를 그리거나 새겨넣었다.

그 문자의 모양이나 형식은 전서체나 해서체, 예서체 등 한자의 글씨체로 정형화된 형식은 물론이고 이것을 변형하고 축소하면서, 상징성을 갖고 있는 다양한 그림들을 그려 미적인 아름다움을 첨가했다. 이렇게 그린 이들에 따라 독특한 문자도가 창작된 것을 흔하게 접할 수 있다. 이러한 기술은 한두

번 연습해서 된 것은 아닐 것이다. 그럼에도 어떤 그림은 조금 조잡하고, 어떤 그림은 이름난 화가 못지않은 세련됨과 고급스러움을 풍기고 있으며, 어떤 그림은 그저 민중의 향기나 맡을 수 있을 만큼 소박하다.

그래서 조선의 이름 없는 민중이 그린 문자도 하나하나가 개성이 느껴지는 예술작품으로 다가오는 것이다. 여기 아주 소박한 민중을 닮은 문자도가 있다. 마치 용궁의 세계를 그린 듯한「수壽문자도」이다. 이 글자는 길상吉祥의 상징을 위해 그려진 문자도로 글자의 뜻처럼 인간이 건강하고 오래 살기를 기원하는 글자이다. 인간이 삼라만상의 모든 생명체에 대해 지니고 있는 도교적 믿음을 드러내는 글자로 초자연 속에서 영원히 행복하게 살기를 바라는 기원과 마음이 담긴 그림이다.

이 족자는 실제 글자의 글자체를 축약해 그린 것으로 누군가 집 안에 장식용으로 표구해 보관하고 있었을 터인데, 생긴 얼룩조차 그림의 한 부분인 것처럼 오래된 친숙함이 느껴진다. 그림 상단에는 붉은 연꽃이 원을 그리며 그려져 있는데, 색채가 고혹적이다. 연꽃 사이사이에는 거북이 등 모양을 변형한 것 같기도 하고 물고기 모양을 변형해 그린 것 같기도 한 그림과 꽃봉오리 그림이 그려져 있다. 이는 화면의 전체적인 구성이 안정감을 갖도록 하기 위해 배치한 느낌이 든다.

그 아래 중앙에는 흔히 규방에서 바느질로 만들던 조각보가 그림으로 그려져 있다. 이 조각보의 그림 하나만 떼어내 보아도 그 색감과 선의 구도가 현대미술을 보고 있는 것 같다. 맨 위에는 용궁의 주인공인 물고기가 딱 버티고 있다. 물고기는 그 안이 물속인 것을 상상할 수 있도록 입에서 기포를 뿜

「수문자도」의 물고기 부분
물고기의 형태와 색채 역시 조선시대의 그림이라기보다는 오늘날 만화를 전공한 한 학생이 그린 그림처럼 재미있다. 입술과 눈, 물고기 비늘에도 붉은색을 집어넣어 입체적이면서도 세련된 느낌을 준다.

어내고 있는데 그 기포마저 꽃잎 모양이다.

물고기 형태와 색채 역시 조선시대의 그림이라기보다는 오늘날 만화를 전공한 한 학생이 그린 그림처럼 재미있다. 입술과 눈, 물고기 비늘에도 붉은색을 집어넣어 입체적이면서도 세련된 느낌을 준다. 물고기의 아랫부분에는 갓 태어난 새가 있고 그것을 역시 붉은 꽃송이가 떠받들고 있다. 다시 그 아래 중앙에는 커다란 붉은 연꽃이 나비의 몸체처럼 전체적인 그림의 중심을 잡아주고 있다. 글자의 마지막 획은 위의 화려하고 아름다운 그림을 고요하고 진중하게 떠받치는 듯한 자세로 마무리되어 있다. 그린 이가 얼마나 화려하고 아름다운 것을 추구했을지 짐작해볼 수 있는 그림이다. 또한 조선 민중의 미적 감각도 엿볼 수 있다.

어린 시절에는 명절이나 제삿날을 손꼽아 기다리곤 했다. 보릿고개를 넘겨야 하는 세대는 지났지만 그래도 음식이 풍족하지 않은 농촌에서 유일하게 쌀밥과 고기반찬을 마음껏 먹을 수 있는 날이었기 때문이다. 그리고 명절과 제삿날 다음으로 들뜨는 날은 안택安宅을 비는 굿을 할 때였다. 팥을 듬뿍 넣은 시루떡이며 백설기, 온갖 과일과 고기 등 없는 것 빼고는 다 있었다. 이날은 온 마을사람들에게 인심을 쓰는 날이어서 어쩌면 주인은 명절보다도 더 푸짐한 음식을 장만해야 하는 입장이었을 것이다. 그래서인지 하루로 끝나는 명절보다 잔치를 치르듯 굿을 하던 때가 더 음식이 넘쳤고 사람들로 북적였던 기억이 난다.

이 때문에 허리띠를 졸라매며 '잘 살아보세'를 외치던 유신정권 시절에, 며칠씩 굿을 벌이는 것이 정부로서는 과소비에 향락적이라고 생각했는지 미

신타파라는 구호를 내걸고 굿을 하지 못하도록 압박을 가하기 시작했다. 그 학습적인 구호가 얼마나 큰 영향력을 행세했는지, 우리는 지금 그 결과를 보고 있다. 굿을 의뢰한 사람이나 굿을 벌이는 무당에 대해서 편견을 갖게 되었으니 말이다. 굿은 미신이어서 옳지 못한 것이라는 그릇된 편견을 만들어 주었고 까마득한 미개문화로 사라져야 할 것들의 항목에 끼워져 있게 된 것이다. 지금은 많은 민속학자나 일반인 들이 편견을 깨고 다시 굿 문화의 가치를 되찾아보려고 하지만 아직 갈 길은 먼 듯하다.

굿은 사람들이 행복을 갈구하는 한 방법으로 가장 민중적인 의식 중 하나이다. 어린 시절 매년 굿을 볼 때만 하더라도, 마을마다 전속 무당이 한 사람씩은 있었다. 이 무당들은 주로 친분 있는 집안에 굿을 할 때 '시영엄마'가 되어주는 것이 상례였다. 당시 우리 어머니는 무당할머니를 시영할머니라 불렀다. 외할머니가 그 무당을 시영어머니로 모시기 때문에 내 어머니에게는 시영할머니가 되는 것이었다. 그래서일까. 어머니는 집안에 우환이 생기거나 누군가 아파 드러누우면 병원부터 찾는 대신 산중 깊숙이 살던 그 할머니를 찾곤 했다.

언젠가 어머니 손에 이끌려 밤이슬을 밟고 그곳에 따라나섰던 기억이 있다. 어찌나 깊은 산중이었는지 「전설의 고향」에나 나올 법한 길을 따라 한참을 걸은 후에야 신당에 도착할 수 있었다. 매우 어두운 밤, 전등도 없는 깊은 산중에 객이 찾아왔다며 시영할머니는 희미한 촛불을 켜 신당의 불을 밝혔다. 처음 보는 그림들이 고적하게 우리를 맞았다. 고깔모자를 쓴 비구니인지, 무당인지 너무나 젊고 예쁘게 생긴 여인들이 화려하게 그려진 그림

「삼부인」, 종이에 채색, 99.9×74.6cm, 개인 소장

삼부인은 각각 천신, 지신, 수신을 상징한다. 가운데 큰부인은 하늘 신을 의미하며 좌우에 있는 두 보좌신은 각각 땅과 불을 다스리는 신을 의미한다. 이들은 장수와 부귀영화를 관장하는 복신이다.

이었다. 벽에 걸린 여러 장의 그림 중에서 특히 하얀 고깔모자를 예쁘게 쓴 여인들의 모습은 희미한 촛불 아래서 엷은 미소를 짓고 있는 것처럼 보였다.

나는 그 신당이 낯설거나 무섭지 않았는데, 아마도 무당할머니가 집에 와 굿을 할 때 썼던 모자며 옷이며 다 익숙하게 보았던 것들이어서 그랬을 것이다. 그렇게 그 그림이 머릿속에 깊게 각인돼 있던 차에 세월은 흘렀다. 편견을 깨고 굿은 미신이 아니며 민중이 즐겨 찾던 고유한 신앙이며 사람과 신이 접촉하는 의식의 하나라는 생각을 할 만큼 세월이 흘러준 것이다.

얼마 전 우연한 기회에 무격巫覡과 관련한 수많은 자료를 수집해 보관하고 있다는 충청북도 청원의 무신도 갤러리를 방문하게 되었다. 갤러리를 직접 운영하는 무녀는 무격이 미신으로 천대받는 것을 개탄하며 여기저기 산재해 있는 자료들을 직접 수집해 갤러리를 열었다고 했다. 굿을 할 때 사용하는 여러 종류의 물건들이 수를 헤아릴 수 없을 만큼 가득했다. 가히 박물관 수준이었다. 그중 무신도巫神圖가 많은 양을 차지하고 있었다.

그때 처음으로 무신도가 그림의 한 장르이며 민화와는 다른 범주에서 제대로 조명되어야 할 항목 중의 하나라는 생각을 했다. 지역마다 무당의 호칭이 다르듯, 무신도의 기법이나 양식도 매우 다양했으며 무격에서 신으로 모시는 신주들의 종류 또한 엄청나다는 사실도 알게 되었다.

무신도로 그려진 신들에는 해신, 달신, 산신 등 자연신을 비롯해, 왕신, 장군신, 삼부인 등 인물신이 있으며 옥황상제, 칠성신, 삼신 등 천신도 있다. 대부분의 무신도들은 종류별로 각기 독특한 표현 양식을 이루고 있었으며

「칠성신」, 종이에 채색, 91.3×74.5cm, 개인 소장

황해도의 경우 무신도를 굿하는 장소로 옮겨 갖고 다니며 굿당에 그림을 걸고 굿을 한다고 한다. 황해도에서는 들고 다니기 위해 그림을 네 번 접어 봉투에 담는데 그 접는 방식이 꼭 네 번이어야 하는 원칙이 있었다고 한다.

같은 신인 경우 그린 이에 따라 조금씩 차이가 있지만 비슷한 형식을 취하고 있다.

무신도 갤러리를 둘러보다 아주 낯익은 그림 한 장이 눈에 들어왔다. 그 그림을 언제 보았던 것인지 바로 알 수 있었다. 하얀 고깔모자를 쓰고 화려한 옷을 입고 있는 일곱 사람 중 앞줄 네 여인네의 엷은 미소가 수십 년의 세월을 거슬러 찬찬히 다가왔다. 그 옛날 어머니를 따라 나섰던 깊은 산중의 신당에서 보았던 그림이었다.

그 그림은 「칠성신七星神」이었다. 어머니의 시영할머니가 모시던 신이 칠성신인 셈이고 어머니가 큰돈 들여 하던 굿은 굿 중에 가장 큰 굿이라는 칠성굿이었던 것이다. 칠성신은 삼신이 준 인간의 생명을 유지하고(수명장수) 좋은 일과 나쁜 일(길흉화복)을 관장하는 신이며 탐랑貪狼, 녹존祿存, 염정廉貞 등 각각 역할이 다른 일곱 개의 별로 이루어진 것이라고 한다. 산중의 신당에서 보았던, 비구니가 연상될 만큼 편안하고 수수했던 모습이 어렴풋이나마 기억에 남아 있다. 이웃의 아주머니를 보는 것 같았다.

무신도 갤러리에는 다양한 「칠성신」 그림이 있었다. 화면 뒤에 북두칠성을 그려놓고 눈과 입의 표정을 좀 더 다부지고 강직하게 그려 평범한 인간과 달리 특별해 보이는 신이 있는가 하면 산중의 신당에서 보았던 그림처럼 너무나 편안하고 인간적인 칠성신도 있다. 이 그림에서 볼 수 있듯 아래에는 여자의 모습을 한 신들이 고깔모자를 쓰고 복福 자가 쓰인 그릇에 연꽃을 담아 손에 들고 있으며 다음 줄 역시 여자의 모습을 한 세 명의 신이 손에 같은 것을 들고 서 있다. 마지막 줄 뒤에는 세 명의 남자 신이 관복 차림을 하고 손에

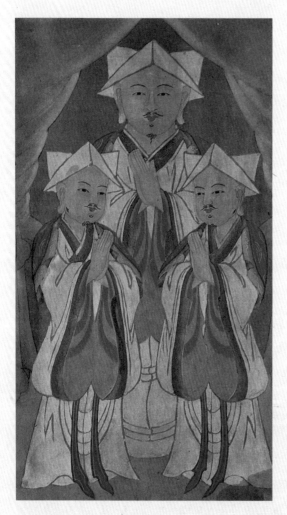

「삼불제석」, 명주에 채색, 81×50cm, 경희대학교 박물관

무격신앙에서는 무당에 따라 모시는 신이 다르다. 무신도 역시 신의 종류와 그리는 기법이 다양하다. 무당이 직접 그리거나 민화가들이 그려주곤 했다. 무신도가 세련되고 기교가 있지는 않지만 인간의 행복을 염원하는 공통된 소망을 담은 그림이어서 가장 인간과 닮은 신으로 표현되곤 했다.

무엇인가를 들고 서 있다.

　이들의 모습은 의복의 색채, 옷에 그려진 문양, 눈빛이나 미소 등 표정도 조금씩 다르다. 바탕 화면 역시 어느 그림은 북두칠성을 그렸는가 하면 아래는 구름을 표현해 마치 천상에 서 있는 것 같은 형식으로 표현했다. 칠성신이 천신임을 나타내는 그림인 것이다.

　무격에서 등장하는 많은 신들이 하나의 절대자가 아니듯이, 무당에 따라 모시는 신도 다를 수밖에 없다. 따라서 무신도 역시 신의 종류와 표현기법이 다양할 수밖에 없었던 것이다. 특히 무신도는 무당이 직접 그려 사용하거나 민화가들이 그려주곤 했다고 한다. 무신도를 세련되고 기교가 넘치는 현대미술을 보는 안목으로 잴 수 없는 이유다.

　무신도가 담고 있는 마음, 즉 자손을 번성하게 하고 재앙을 없애주고 복을 내려 행복하게 해주고 싶은 마음과 그린 이의 마음을 보아야 할 것이다. 인간적이고 자비스럽고 온화하며 편안해 보일 수밖에 없는, 가장 현실의 인간과 닮은 신이 무격의 신인 것이다.

　무신도는 지역에 따라 그리는 양식이나 거는 방식이 다르다고 하는데, 앞의 그림인 칠성신은 황해도 무신도로 추정된다. 황해도의 경우 무신도를 굿하는 장소로 가지고 다니며 직접 그림을 걸고 굿을 한다. 황해도에서는 들고 다니기 위해 그림을 접어 봉투에 담는데 그 접는 방식이 꼭 네 번이어야 하는 원칙이 있었다고 한다. 이 그림들 역시 네 번 접느라 자연스럽게 선이 생긴 것을 볼 수 있다.

　황해도 누군가에 의해 그려진 이 칠성신 무신도. 언젠가 굿당에서 많은

사람들의 질병을 낫게 하고 행복을 주기 위해 무녀와 함께 혼신의 힘을 다했을 이 그림이 이토록 와 닿는 것은, 바라보는 이 역시 안위와 행복을 염원하는 약한 한 인간이기 때문일 것이다.

우리 옛 그림의 마음

소박하고 정감 있는 그림, 인생의 지혜를 말하다

ⓒ 김정애, 2010

초판 인쇄	2010년 7월 16일
초판 발행	2010년 7월 23일

지 은 이	김정애
펴 낸 이	정민영
책 임 편 집	이승희
편 집	손희경
디 자 인	이현정 이주영
마 케 팅	이숙재
제 작 처	영신사

펴 낸 곳	(주)아트북스
출판등록	2001년 5월 18일 제406-2003-057호
주 소	413-756 경기도 파주시 교하읍 문발리 파주출판도시 513-8
대표전화	031-955-8888
문의전화	031-955-7977(편집부) 031-955-3578(마케팅)
팩 스	031-955-8855
전자우편	artbooks21@naver.com
홈페이지	www.artinlife.co.kr

ISBN 978-89-6196-063-2 03600